퍼핀 북디자인

PUFFIN BY DESIGN

퍼핀
북디자인

상상력의 70년 1940–2010

필 베인스 지음 · 신혜정 옮김

북노마드

옮긴이 신혜정은 연세대학교를 졸업하고 홍익대학교 산업미술대학원을 수료했다. 안그라픽스에서
출판물 디자이너와 디자인 도서 편집자로 일했으며 현재 프리랜서로 활동하고 있다.

퍼핀 북디자인

ⓒ 필 베인스 2013

초판 1쇄 인쇄 2013년 1월 18일
초판 1쇄 발행 2013년 1월 25일

지은이 필 베인스
옮긴이 신혜정

펴낸이, 편집인 윤동희

편집 홍성범 권혁빈
디자인 신혜정
마케팅 한민아 정진아
온라인 마케팅 김희숙 김상만 이원주 한수진
제작 서동관 김애진 임현식
제작처 영신사

펴낸곳 (주) 북노마드
출판등록 2011년 12월 28일 제406-2011-000152호

주소 413-756 경기도 파주시 문발동 파주출판도시 513-7
문의 031.955.8886(마케팅) 031.955.2646(편집) 031.955.8855(팩스)
전자우편 booknomadbooks@gmail.com
트위터 @ booknomadbooks
페이스북 www.facebook.com/booknomad

ISBN 978-89-97835-13-3 03600

• 이 책의 판권은 지은이와 (주)북노마드에 있습니다.
 이 책 내용의 전부 또는 일부를 재사용하려면 반드시 양측의 서면 동의를 받아야 합니다.
 북노마드는 (주)문학동네의 계열사입니다.

• 이 책의 국립중앙도서관 출판시도서목록(CIP)은 e-CIP 홈페이지(www.nl.go.kr/cip.php)에서
 이용하실 수 있습니다.(CIP 제어번호: CIP 2013000064)

차례

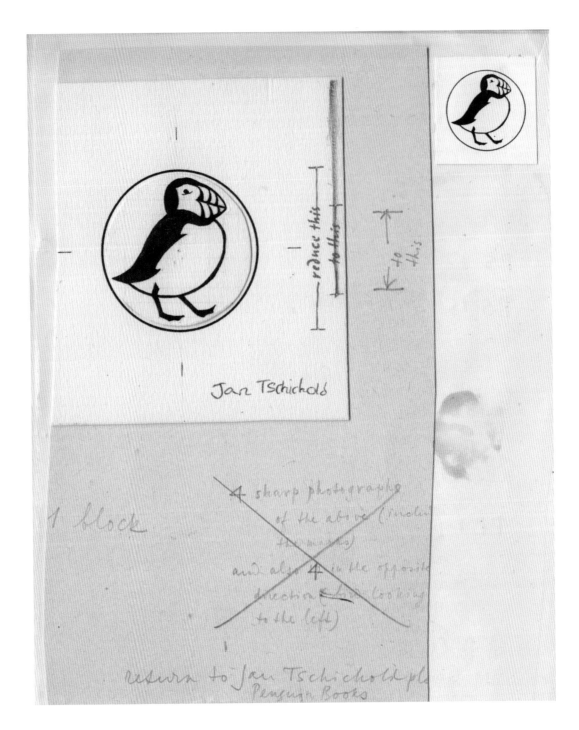

reduce this to this

1 block

4 sharp photographs
of the above (includ...
the marks)
and also 4 in the opposite
direction (... looking
to the left)

return to Jan Tschichold pl...
Penguin Books

머리말

퍼핀 이전의 펭귄

1940년에 펭귄은 아직 신생기업이었다. 앨런 레인(1902-1970)과 그의 형제 리처드와 존이 보들리 헤드(The Bodley Head)의 중역으로 있다가 그 임프린트로서 함께 펭귄을 설립한 것이 5년 전이었다. 처음 그들의 발상은 작고 간편한 판형에 단순하지만 인상에 남는 문고본을 장기적으로 찍어내서 대중시장에 알맞은 책을 만든다는 것이었다. 그 모험적 사업이 성공을 거두어 레인 형제는 이듬해 펭귄 북스로 독립했다. 비록 사업장은 그레이트 포틀랜드 스트리트의 자동차 전시장 위층 사무실과 메릴리본 성삼위교회의 지하 창고를 임대한 것이었지만 말이다. 그러나 1937년까지 실적이 탄탄하게 쌓인 덕분에 지금의 히스로 공항 자리 맞은편 하먼즈워스 배스 로드에 개발된 대지 3.5에이커를 마련했다. 펭귄 북스의 포부와 성장은 이해에 들어 시작한 사업 다각화 방식에서 드러난다. 4월에 '셰익스피어 (Shakespeare)' 총서, 5월에 '펠리컨(Pelican)' 임프린트의 논픽션, 11월에 정기간행물 《펭귄 퍼레이드(Penguin Parade)》, 그리고 특히 시사 문제를 다루는 총서 '펭귄 스페셜 (Penguin Special)' 첫 권이 나왔다.

종이 배급제가 도입된 1940년에 '스페셜'의 성공은 대단히 중요한 역할을 했다. 일반 책이 몇 달 걸려 4만 부가 판매된 데 비해 정치적인 책은 몇 주 만에 10만 부가 팔렸다. 배급은 전쟁이 시작되기 전 열두 달의 종이 소비를 기준으로 했다. 그래서 펭귄은 다른 출판사들보다 유리한 위치를 차지했다. 그렇다고 해도 전시에 책

만들기의 실상은 만만치 않았다. 전쟁중에 펭귄이 제작한 책의 총수는 어쩔 수 없이 줄었지만 총서의 가짓수는 실로 급격히 늘어나 최대한 폭넓은 대중에게 다가갔다는 사실이 놀라울 따름이다. 어린이를 위한 퍼핀 책은 그러한 확장의 일부였다. 펭귄과 펠리컨에 이어서 자연스럽게 '퍼핀(바다오리)'이라는 이름이 나왔다.

퍼핀과 디자인

퍼핀의 표지 디자인 이야기는 여타 펭귄 총서와 사뭇 다르다. 다른 책들의 장정은 대개 펭귄 줄무늬 제복의 변형이었지만 퍼핀 그림책은 저마다 어울리게 차려입고 다채로운 아웃사이더로 등장했다. 처음 나온 여덟 권에 잠시 통제를 가하기도 했지만 다시 활기찬 무질서로 돌아갔다. 그것이 이후로 줄곧 일반적인 방식이 되어 퍼핀에서는 임프린트의 시각적 브랜드보다 개별 책이나 저자가 우선이었다.

 필자는 전작 『펭귄 북디자인(Penguin by Design)』에서 펭귄 표지 디자인 70년을 살펴보면서 문고판 표지와 내용의 관계는 대중음악과 음반 재킷의 절대 바뀌지 않는 관계와는 다르다고 지적했다. 이 말은 성인 도서에 대해서는 맞지만, 일러스트레이션이 너무나 본질적인 부분을 차지하고 표지가 책 자체와 더욱 근본적으로 연결되는 어린이 책에서는 해당 사항이 훨씬 적다.

 펭귄 책들과 마찬가지로 퍼핀 표지도 1940-2010년 기간에 걸쳐 나타난 영국의 그래픽 디자인과 일러스트레이션의 흐름을 반영하지만 펭귄과는 약간 다른 방식이었다. 퍼핀 책에서는 일러스트레이터가 중심에 놓인다. 특히 처음 20년간은 압도적이었다. 이 시기에 일러스트레이터는 당연히 레터링을 익혀야 했고 1940-1950년대 표지 대부분에서 제목 글자는 전체 그림의 한 부분으로서 일러스트레이터가 그렸다. 그 사실 자체만으로 질이 보장되는 것은 아니지만 잘하면 표지에 훌륭한 통일감을 주었다. 하지만 1960년대에 들어와 핸드레터링이 활자로 대체되면서 그러한 시각적 통일성은 무너지기 시작했다. 나중에 일러스트레이션에 사진이 가세하면서 표지의 겉모습은 더욱 변해간다. 1960-1970년대 내내 퍼핀의 브랜드를 더욱 강력하게 내세우려는 시도가 주기적으로 있었다. 그리고 하위 총서를 만들어 책의 대상 연령대에 따라 시각적으로 더 차별화되도록 했다. 그러나 지금도

여전히 개별 책이 퍼핀 브랜드보다 우위에 있으며 많은 저자가 자기 고유 브랜드를 갖게 되었거나 그렇게 하도록 권장받는다. 그래서 오래도록 인기 있는 책은 '클래식'이나 '모던 클래식' 하위 브랜드로 묶어 책의 개성이 다소 누그러져 총서와 출판사 아래로 들어오게 한다.

역사이자 비평이며 찬사이기도 한 이 책은 내지 일러스트레이션과 퍼핀 클럽의 회지《퍼핀 포스트》(3장 참조)에서 선별한 자료를 비롯해 500여 권의 책 표지를 통해 퍼핀의 변천을 기록한다. 어쩔 수 없이 주관적이며, 지난 70년간 퍼핀에서 발행된 방대한 책들을 겉핥기로 다룰 뿐이다.『펭귄 북디자인』과 마찬가지로, 중요한 디자인 변화를 보여주고 퍼핀 임프린트와 모기업의 역사를 배경으로 그 변화를 설명하고자 했다.

『펭귄 북디자인』에서처럼 도판은 가능하면 세 가지 크기(100%, 46%, 30%)로 제한해 비교하기 쉽도록 했다. 그림 설명에 들어간 날짜는 초판 발행일이 아니라 스캔한 책이 인쇄된 때를 가리킨다. 대괄호 안의 날짜는 원본에 연도가 표시되지 않아 다른 출처에서 찾았음을 뜻한다.

일러스트레이터, 디자이너, 사진가는 책 표지나 내지에 표시된 대로 실었다. 작품에 서명이 있거나 다른 출처에서 정보를 얻어 알게 된 일러스트레이터 이름은 대괄호 안에 넣었다.

I. 그림

James Holland Esq.,
28, Parliament Hill.
N.W. 3.

Dear Mr. Holland,

First of all, I was quite under...
our presentation copies had been sent off a...
to discover that this is...

W. S.

LETTERPRESS

MANUFACTURING
STATIONERS

EEF/VD.

James Holland Esq.,
6, Southend Common,
Henley-on-Thames.

5th May, 1942

Dear James Holland,

I am enclosing our cheque for £25 which we would like
you to have for the work you have done in re-drawing the
plates for our proposed new edition of WAR ON THE LAND because
as I think you kno , we are not in a position to reprint t...
title after all.

Please tell your wife I am...
with her last Thursday although...
I am in Town, for this particular...
we always seem to have difficulty...
sure we can manage it some day if...
a little in advance when next she...

Yours s...
for PENGUIN B...

NOEL CARRINGTON

29 Percy Street, W.1

Museum 5669

Miss Eunice Frost,
Penguin Books Ltd.,
Bath Raod,
Harmondsworth,
Middx.

July Ist.,1946.

PRINTERS

PUFFIN PROGRESS SHEET. June 30th., 1946.

Book.	Author -Artist.	Printer.	State of Productio
Animals of Countryside.	Arnrid Johnston.	Lowe and Brydone. OWN PLATES.	Ready to machine.
Animals of N. America.	Arnrid Johnston.	Van Leer. OWN PLATES.	Artist at work on
Animals of India.	Arnrid Johnston.	Van Leer. OWN PLATES.	Artist at work on
Building of London.	M.and A. Potter.	Cowells. OWN PLATES.	Artists' revision
Brer Rabbit.	Walter Trier.	DeLittle Fenwick. OWN PLATES.	All material at F
Butterflies.	Richard Chopping.	Cowells. OWN PLATES.	Colour proofs of passed- ready to Cowells.
ina.	Tsui Chi and C. Jackson.	Jesse Broad. OWN PLATES.	All material at proofs.
al.	Peggy Hart.	Van Leer. OWN PLATES.	Artist at work o
ntry liday.	Dr. Scott-James and Lee Dowd.	Cowells. NOT OWN PLATES.	Final stages of
tory of ntryside.	M. and A. Potter.	Cowells. OWN PLATES.	Waiting proofs
ses.	Lionel Edwards.		New photolitho printer to be fo
lsh.	J. Cannan and Anne Bullen.		Reprint not yet decided.
cts.	James Holland.		Reprint decided against.

이 책의 컬러 일러스트레이션은 화가들이 직접 아연판에 그려서 찍은 것이다. 그러므로 원본이며 종이에 그린 그림을 복제한 것이 아니다. (노엘 캐링턴, 『영국 마을 생활』, 킹 펭귄, 1949, 32쪽)

노엘 캐링턴과 첫 '퍼핀 그림책', 1940-1965

노엘 캐링턴

펭귄 역사의 초창기에 앨런 레인은 좋은 발상이 눈앞에 나타났을 때 감지하는 능력, 그리고 예측되는 위험을 감수하는 배짱을 드러냈다. 1940년 12월 첫 '퍼핀 그림책 (Puffin Picture Books)'의 등장은 그 두 가지를 보여주는 예였다.

노엘 캐링턴(1894-1989)은 15년 정도 출판에 종사해왔고 1939년에는 컨트리 라이프 출판사에서 책 편집과 제작을 하고 있었다. 그는 간결한 글에 좋은 그림으로 아이들에게 무엇인가를 설명하는 총서에 대한 생각을 한동안 키워왔다. 자연과 인공 환경, 역사, 오락거리에 관한 책, 그리고 몇 가지 이야기 등 직접적이고 비싸지 않은 책이었다.

그런 모든 특징을 두루 갖춘 책은 존재하지 않았지만 작가 펄 바인더가 그에게 보여준 러시아 교육도서라든지 로얀(페오도르 로얀콥스키, 1891-1970)이 그림을 그린 프랑스의 페르 카스토르 책의 사례를 보고 확신을 다졌다. 페르 카스토르 책은 앨런 & 언윈에서 1938년에 영어로 번역해 출판했으나 값이 2실링 6펜스로 보통 펭귄 문고본보다 다섯 배 비쌌다.

캐링턴은 런던 교통청과 셸 멕스 같은 기업의 포스터, 바넷 프리드먼(1901-1958), 찰스 모즐리(1914-1991), 캐슬린 헤일(1898-2000), 에릭 레빌리어스(1903-1942) 등 직접 판에 그려 찍는 묘화판 기법을 사용하는 화가들의 작품에도 정통했다. 이 방법으로 작업하는 화가들이 많지는 않았지만 의도를 더 순수하게 표현하는 잠재력이 분명히 있었다.

앞 페이지:
'퍼핀 그림책'에 관련된 편지, 1940

묘화판은 화가들이 자기만의 평판화를 만드는 몇 가지 기법을 설명하는 데 쓰는 용어이다. 복제하는 것이 아니며 완성된 스케치가 필요 없다. 평판을 색상별로 차근차근 만들어나갈 수 있다. 내 생각에는 이 점이 묘화판의 성공에서 주안점인 것 같다. 화가는 자기가 원하는 결과를 안다. 과정의 한계를 알고 작업을 해나가면서 계속 배운다. 가끔은 타협하지 않고도 원하는 결과를, 더 정확히 말하면 전달하고 싶은 느낌을 얻는다. (스미스, 1949, 71쪽)

윗글을 쓴 입스위치의 인쇄소 W. S. 카우얼의 제프리 스미스는 캐링턴의 친구로, 헤일의 『오렌지빛 고양이 올랜도』를 인쇄했다. 한편 런던의 커웬 인쇄소에서는 레빌리어스의 『하이 스트리트』, 서셰브럴 시트웰과 존 팔리의 『옛날식 꽃』을 인쇄했다. 모두 컨트리 라이프에서 발행된 책이다. 스미스는 색도를 신중하게 고려하면 묘화판으로 비용도 줄이면서 작가의 의도를 더 충실하게 연출할 수 있다는 사실을 캐링턴에게 일깨워주었다.

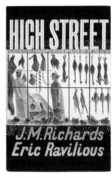

에릭 레빌리어스의 『하이 스트리트』

주제, 인쇄 기법, 가능한 작가들에 대한 생각의 가닥이 잡히자 이제 출판사가 필요해진 캐링턴은 그의 고용주인 컨트리 라이프와 접촉했다. 그러나 거절당한 그는 자연스럽게 앨런 레인을 떠올렸다.

그들은 1938년 2월 28일 더블 크라운 클럽 만찬에서 처음 만났다. 그곳에서 저렴한 재판 인쇄에 대해 논의했는데 당연히 레인이 지지하는 주제였다. 어린이 책에 대한 캐링턴의 생각에 레인이 동의하기까지는 거의 설득할 필요도 없었다. 이미 그의 마음속 한편에 자리했던 생각이었다. 그의 유일한 조건은 판매 가격이 6펜스여야 한다는 것이었다. 그러나 얼마 뒤 레인은 업무차 런던을 떠났고 그가 돌아왔을 때에는 전쟁이 선포되었다. 캐링턴은 그 프로젝트가 보류되리라 짐작했지만 레인은 금방 연락을 했다.

큰일이 터졌네요. …… 하지만 피난중인 아이들에게는 더더욱 책이 필요할 겁니다. 특히 당신이 만드는 농업과 박물학 쪽의 책이요. 되도록 빨리 여섯 권을 펴낼 계획을 세웁시다. (로저슨, 1992, xii쪽에서 레인)

카우얼과 일하면서 캐링턴은 책을 제작하는 데 가장 경제적인 방식을 터득했다.

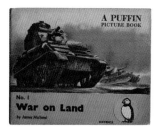

『지상전』, 1940
『펭귄 북디자인』(34-35쪽)에는
실수로 뒤표지가 실렸다.

책 높이를 표준 펭귄 문고판과 똑같이 맞춰 포장하기에 경제적으로 하고 너비는
두 배로 했다. 그리고 전지 한 면에 16쪽이 들어가게 인쇄했다. 한 면은 색을 넣고
한 면은 먹으로만 인쇄했다. 희망 비용에 맞추려면 발행 부수는 책당 최소
2만 부여야 했다.

처음 네 책, 제임스 홀랜드의 『지상전』, 『해전』, 제임스 가드너의 『공중전』,
『농장에서』는 1940년 12월에 선보였고 이어서 9권의 책이 다음 해에 나왔다. 다른
펭귄 총서와 마찬가지로 이 책들도 총서 코드가 붙었는데, '퍼핀 그림책'은 PP였고
출판 순서에 따라 번호를 매겼다. 레인의 의도는 1년에 12권을 만드는 것이었지만
종이와 숙련공이 부족해서 처음 2년간 13권을 낸 것도 놀랄 만한 성과였다.

전후에 카우얼 인쇄소의 플라스틱판이 '플라스토카우얼(Plastocowell)'이라는
상품으로 도입되면서 묘화판 작업이 어느 정도 간소화되었다. 이 플라스틱판이
아연판을 대체했는데 더 가볍고 운반이 쉬우며 반투명이라 색 작업에서 가늠을
정확히 맞추기가 훨씬 쉬워졌다.

그렇기는 해도 묘화판이 모든 화가에게 잘 맞는 방식은 아니었다. 그리고
1945년부터 색 필터를 통해 그림을 촬영해서 인쇄에 필요한 '프로세스' 컬러로
분해하는 사진 평판 방식을 일부 책에 사용하기 시작했다. 두 기법을 조합해서 쓰는
경우도 더러 있었다. 1950년부터는 몇몇 책에 그라비어 인쇄가 사용되었지만 해럴드
커웬과 잭 브라우의 『인쇄』만은 주제에 맞게 활판 인쇄를 했다.

처음 세 권과 롤런드 데이비스의 PP8 『위대한 무공』, 데이비드 가넷이 쓰고
제임스 가드너가 그린 PP21 『영국 전투』(두 권 모두 1941년 발행)를 제외하면 발행되는
책의 범위는 점점 캐링턴의 원안에 가까워졌다. 그리고 1941년에 첫 '퍼핀 이야기책
(Puffin Story Books)'(2장 참조)이 등장했음에도 캐슬린 헤일과 장 이의 책 등 삽화가
들어가는 픽션 역시 첫 5년간 '퍼핀 그림책' 총서에 포함되어 출판되었다.

실화를 다룬 책은 모두 세심한 조사를 바탕으로 했고 총서가 성장함에 따라
가정에서 학교로 용도를 넓히면서 좀 더 단가가 높은 판지 표지가 필요했다. 심지어
S. R. 배드민의 『영국의 나무들』의 경우에는 농과대학까지 들어갔다. 당대의
손꼽히는 화가들이 아이들의 상상력을 잡아낸 아름다운 일러스트레이션을 실은
이 책들은 인쇄업계에서 크게 호평을 받았고 다년간 상업적 성공을 거두었다는 점이
매우 중요하다.

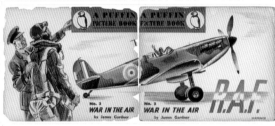

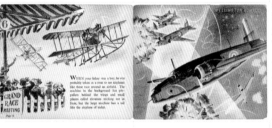

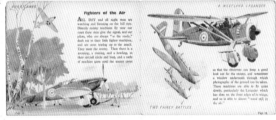

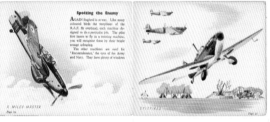

'퍼핀 그림책'의 화가들은 38×33인치(96.52×83.82센티미터) 규격 판에 16쪽 터잡기로 인쇄하는 방식에 맞춰 그림을 그렸다. 각 책은 전지 1장에 인쇄되었다. 한 면은 위와 같이 원색이고 다른 면은 다음 페이지에 실린 것처럼 먹 1도 인쇄였다. 인쇄한 종이를 5번 접어 철하고 재단해 책을 완성했다. 뒷면은 다음 페이지에 있다.

A MESSERSCHMITT

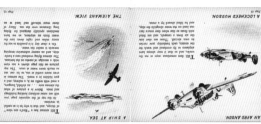

THE AIRMAN'S VIEW.

A LOCKHEED HUDSON

AN AVRO ANSON

A SHIP AT SEA

WELLESLEY, HAMPDEN, AND

INSIDE A WELLINGTON

BLÉRIOT CROSSES THE CHANNEL!

PUFFIN PICTURE BOOKS

Edited by Noel Carrington

1. WAR ON LAND — JAMES HOLLAND
2. WAR AT SEA — JAMES HOLLAND
3. WAR IN THE AIR — JAMES GARDNER
4. ON THE FARM — JAMES GARDNER

The Airplanes in the Pictures are

WHITLEY BOMBERS

War in the Air

Early Flying Days

FLYING machines are something NEW

Airmen and Groundmen

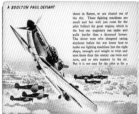

A BOULTON PAUL DEFIANT

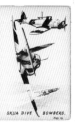

THIS IS WHAT YOU SEE, WHEN STANDING ON THE GROUND.

LOOKING DOWN FROM AN AIRPLANE, YOU WOULD SEE THIS.

SKUA DIVE BOMBERS

먹 1도로 인쇄하도록 터잡기 된 면은
위와 같다.

'퍼핀 그림책' 상당수가 다른 언어로 출판되었다. 그중에는 네이션에서 출판된 프랑스어판 14권, 포르투갈어판 5권이 있다. 세 가지 관련 총서 '베이비 퍼핀'(Baby Puffins, 56-57쪽 참조), '퍼핀 컷아웃 북스'(Puffin Cut-out Books, 40-41쪽 참조), '포퍼스 북스'(Porpoise Books, 58-59쪽 참조)가 '퍼핀 그림책'을 보완하는 역할을 한다. 1940년대 후반에 앨런 레인은 '퍼핀 그림책'을 교육용 도서에 국한하기로 했다. 그의 승낙에 따라 삽화가 있는 이야기책 여러 권이 캐링턴의 감독하에 할리퀸 임프린트에서 심지어 어떤 것은 같은 판을 그대로 사용해 재판되고 트랜스어틀랜틱 아츠에서 배포되었다. 캐링턴과 트랜스어틀랜틱 아츠는 이와 비슷한 밴텀 픽처 북스 같은 책들을 출판하는 데에도 관여했다.

퍼핀 책 120권에는 약 260종의 판본이 있다. 일부는 재판할 때 발생하는 사소한 변화이지만 대다수는 장기간 성공을 거두어 개정되거나 새로운 일러스트레이션으로 바뀐 것이다. 어떤 책은 다른 화가가 새로 그림을 그렸고, 다른 저자와 일러스트레이터가 만나 다시 논의한 책도 하나 있다. 116번 책인 팩스턴 채드윅의 『생활사』는 1996년까지 안 나오다가(60-61쪽 참조) 리 채드윅과 실라 도럴이 개정하고 스티브 헤어가 쓴 12쪽 논문을 추가해 펭귄수집가협회에서 출판되었다.

'퍼핀 그림책'은 1960년대 초반 캐링턴이 은퇴하고 나서 시들해지기 시작했다. 퍼핀에서는 케이 웨브가 수석 편집자가 되어 아동 도서 출판의 규모와 포부를 변화시키려 했다. 웨브는 회사 안에서 존재감이 느껴지는 새로운 젊은 편집자였다. 몇 년 동안 '퍼핀 그림책'의 매력적인 장점들, 즉 크기와 단순성이 한편으로 서점에 쉽게 진열하는 데는 방해가 되기도 했음이 밝혀졌다. 양해를 받아 표지 전체가 보이도록 공간을 얻은 곳에서는 잘 팔렸지만 그렇지 않으면 책등이 없는 탓에 실패했다.

그럼에도 캐링턴에서 나온 많은 아이디어가 웨브에 의해 어떤 형태로 지속되었을 것이다. 나아가 그들은 어린이 그림책의 수준과 그림책에 대한 기대를 높였다. 그들은 도판의 인쇄 재현 방식을 둘러싼 의미 있는 변화를 주도했고 일러스트레이션이 활용되고 인기를 얻는 데 상당한 힘을 불어넣었다.

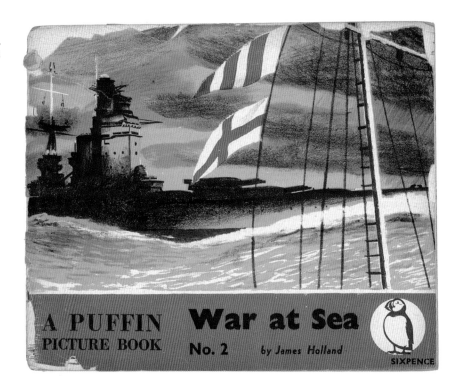

『해상전』, [1940].
그림: 제임스 홀랜드

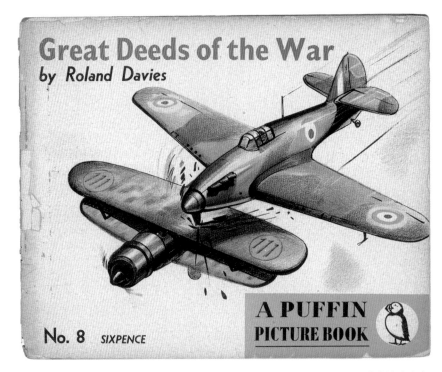

『위대한 무공』, [1941].
그림: 롤런드 데이비스

오른쪽 페이지:
『전원의 동물들』, [1941].
그림: 안리드 존스턴

『곤충의 책』, [1941].
그림: 제임스 홀랜드

퍼핀 북디자인

첫 '퍼핀 그림책'

'퍼핀 그림책' 총서에 대한 캐링턴의 원래
아이디어는 자연과 인공 환경을 모두 다루는
유익한 책이었다. 1940년대의 변화된 상황
속에서 첫 세 권은 전쟁의 면면을 설명하는 데
할애했다(PP1 『지상전』, 14쪽, PP3 『항공전』, 15-16쪽).
전시의 주제는 PP8 『위대한 무공』과 PP21
『영국 전투』로 재등장했다.

앨런 레인은 피난 와서 시골을 생전 처음
접하는 수많은 도시 아이들이 있으니 자연의
세계에 관한 책이 필요하면서 인기도 있으리라
판단했다. 그래서 그런 책들이 120권의
간행물에서 중요한 부분을 이루면서 초기
목록을 지배한다.

이 펼침쪽에 실린 책은 모두 1940-1941년에
나왔는데 화가들의 그림이 가진 특질이 확실히
눈에 보인다. 판에 직접 작업하려면 이보다
나중에 나오는 책들처럼 완성된 도판을 준비해
사진 기술로 색 분해할 때보다는 그림이
약간 단순해야 했다. 이 기법이 가져오는
'느낌'의 차이는 다음 페이지의 표지 모음에서
볼 수 있다.

'퍼핀 그림책'은 점점 진행됨에 따라 상당히
다양해졌다. 전쟁 이외에 최근의 역사적 사건이
많은 책의 주제가 되었고(23쪽 참조) 한편으로는
중세 역사를 다루기도 했다(22쪽 참조).

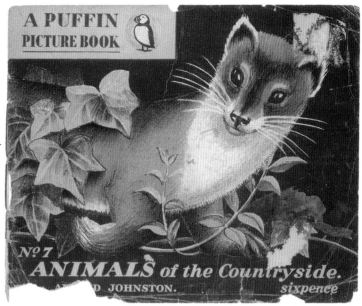

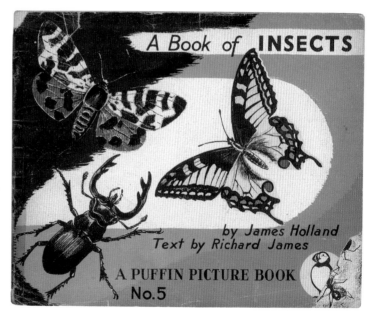

『연못과 강의 생물』, [1941].
그림: 브린힐드 파커

『인도의 동물들』, [1942].
그림: 안리드 존스턴

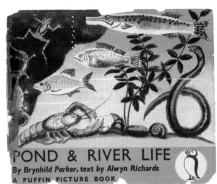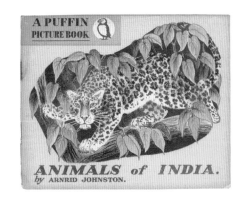

『마을의 새들』, [1944].
그림: P. R. 밀러드

『물고기와 낚시』, [1948].
그림: 버나드 베너블스

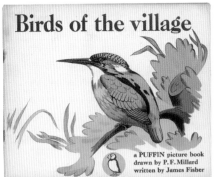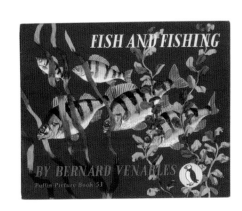

『우리 소』, 1948.
그림: 라이어널 에드워즈

『산과 황야의 새』, [1947].
그림: R. B. 탤벗 켈리

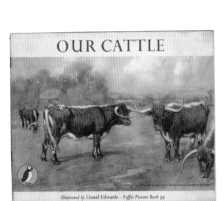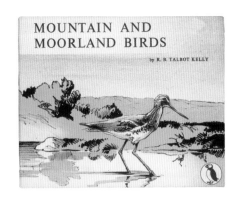

퍼핀 북디자인

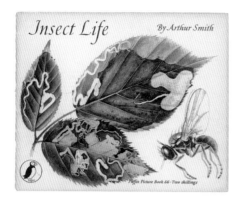

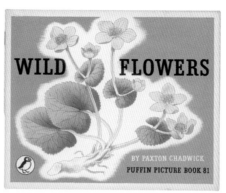

『곤충의 삶』, 1950.
그림: 아서 스미스

『야생화』, [1949].
그림: 팩스턴 채드윅

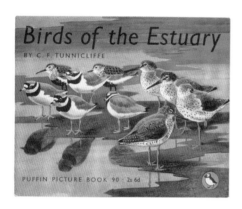

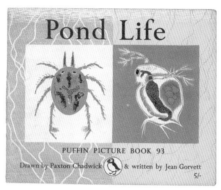

『강어귀의 새』, 1952.
그림: C. F. 터니클리프

『연못 생물』, 1964.
그림: 팩스턴 채드윅

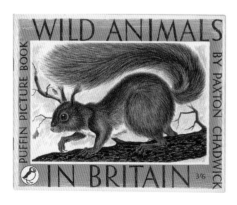

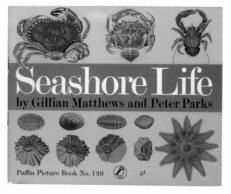

『영국의 야생동물』, 1957.
그림: 팩스턴 채드윅

『해안생물』, 1965.
그림: 피터 파크스

『사인과 심벌』, 1953.
그림: G. E. 팰런트 시더웨이

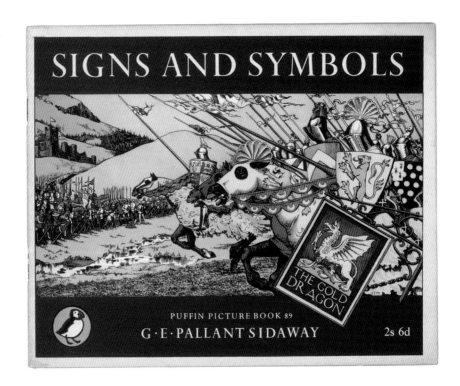

『갑옷의 책』, 1954.
그림: 패트릭 니콜

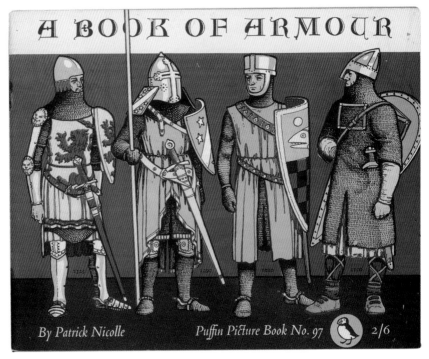

퍼핀 북디자인

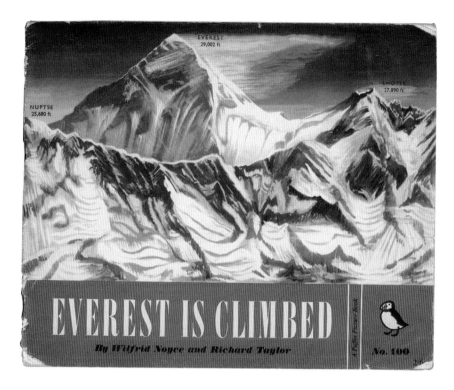

『에베레스트에 오르다』, 1954.
[그림: 리처드 테일러]

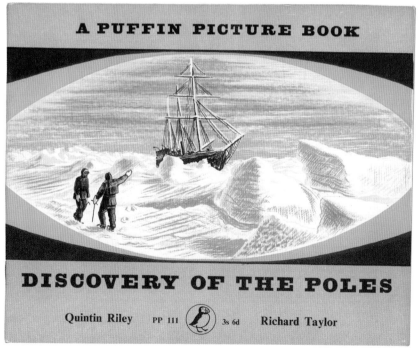

『극점 발견』, 1957.
[그림: 리처드 테일러]

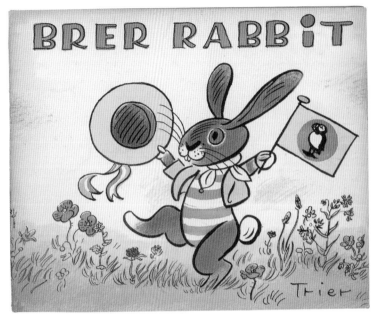

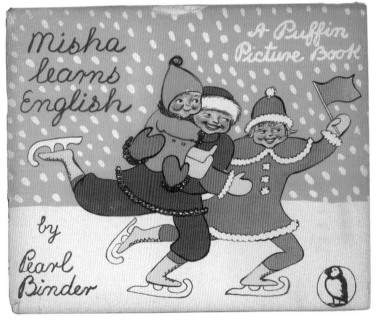

어린이를 위한 그림 이야기

캐링턴은 그전부터 '퍼핀 그림책'에 논픽션과 함께 픽션을 포함하려 했고 캐슬린 헤일의 작업(26-27쪽 참조)은 '퍼핀 그림책'의 실현 가능성을 다지는 데 중요한 기폭제였다. 총서의 일부로 출판된 픽션은 저자와 일러스트레이터의 배경에 따라 주제와 예술적 표현이 다채로웠다.

유대인인 발터 트리어(1890-1951)는 프라하에서 태어나 베를린에 살다가 1936년에 영국으로 이주했다. 펄 바인더(1904-1990)는 1930년대에 구소련에서 많은 시간을 보냈다. 『미샤는 영어를 배운다』는 중대한 전쟁 시국에 영국 소련 관계를 지지하는 선전으로 볼 수 있다. 호세 산차는 스페인 출신이고 장 이(1903-1977)는 정권에 대한 불만 때문에 1933년에 중국을 떠났다. 자칭 '조용한 여행자' 장 이는 영국에서 22년을 보내며 1937년에 컨트리 라이프에서 나온 『조용한 여행자: 호수 지방의 중국 예술가』를 시작으로 영국의 여러 지역에 관한 책을 쓰고 그림을 그렸다.

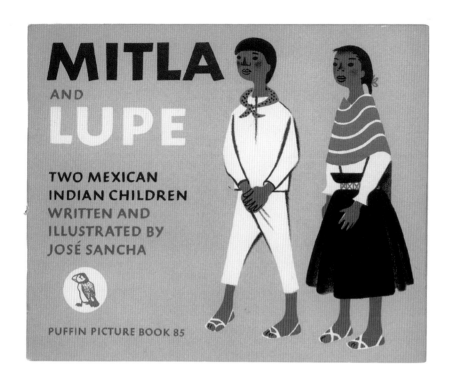

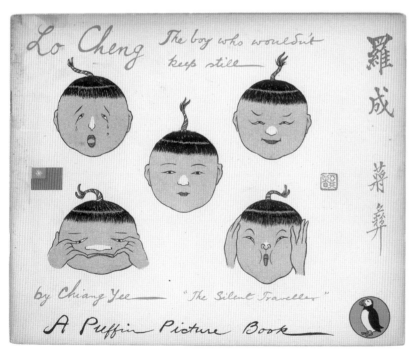

캐슬린 헤일 (1898-2000)

캐슬린 헤일이 컨트리 라이프에서 나올 책
『오렌지빛 고양이 올랜도』를 준비하면서
입스위치의 인쇄소 카우얼에서 했던 작업은
1938년에 캐링턴이 앨런 레인에게 '퍼핀 그림책'의
구상을 이야기할 때 묘화판 인쇄를 이용하기로
결정하는 데 중요한 요인이 되었다.

　헤일은 화가가 될 작정으로 1917년에
런던으로 와서 피츠로비어 중심에 있는 예술촌에
집을 마련했다. 1926년에 결혼한 뒤에는
하트퍼드셔의 사우스밈스로 이사해 가정을 꾸렸다.
그리고 첫번째 올랜도 책은 아이들을 재울 때
들려주던 이야기에서 탄생했다.

　두 가지 올랜도 이야기가 '퍼핀 그림책'으로
출판되었다. PP14 『올랜도의 밤 나들이』(1941)와
PP26 『올랜드의 가정생활』(1942)이다. 올랜도는
아주 인기가 높아 BBC의 〈어린이 시간(Children's
Hour)〉에 방영되었고 1951년 영국 페스티벌에서는
발레와 벽화로 만들어지기도 했다. 결국 올랜도
책은 1972년까지 18권으로 늘어났다.

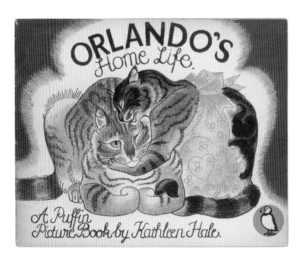

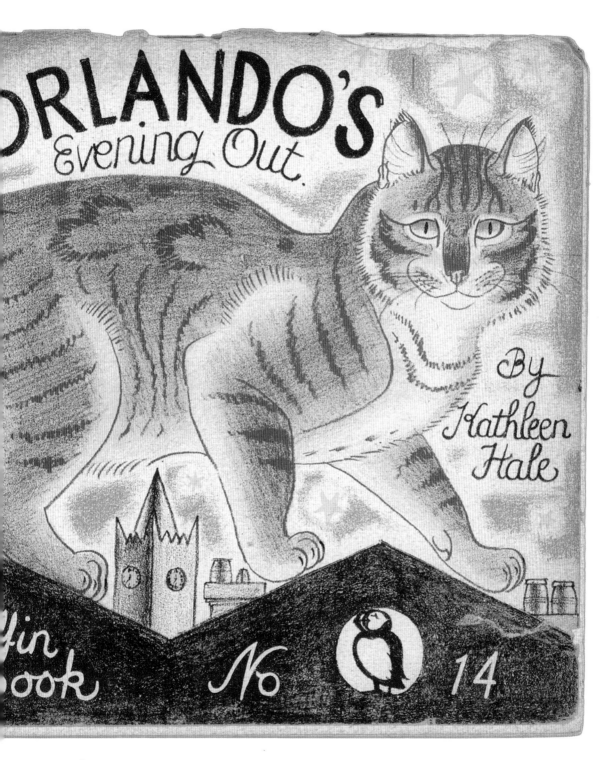

『팬터마임 이야기』, [1943].
그림: 힐러리 스테빙
(앞표지와 뒤표지)

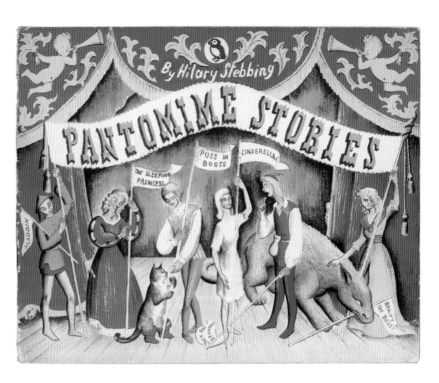

오른쪽 페이지:
『메리에게는 어린 양이 있었네 외』,
1953
그림: H. A. 레이.

『펀치와 주디』, [1942].
그림: 클라크 허턴

『기나긴 이야기 또는 짧은 노래 책』,
[1945].
그림: 이니드 마르크스

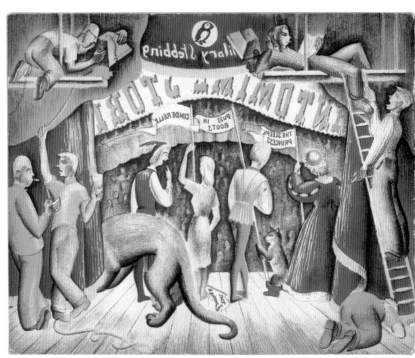

빅토리아 왕조풍

1940년대 영국 예술에서 암암리에 세력을 얻은 중요한 흐름은 빅토리아 왕조풍을 애호하는 복고 풍조였다. '퍼핀 그림책'에도 이 유행이 반영되었는데 그중 일부를 여기에 실었다.

『팬터마임 이야기』는 뒤표지와 앞표지의 구조를 의미 있게 활용한 퍼핀 책의 많은 사례 중 하나이다. 힐러리 스테빙의 다른 책들은(PP55『멸종동물』을 비롯해서) 이 주제와 관계없지만 이니드 마르크스(1902-1998)는 이전에도 거기에 관심을 두었다. 마르크스는 1937년에 페이버에서 나온 『빅토리아가 통치를 시작했을 때(When Victoria Began to Reign)』를 마거릿 램버트와 함께 썼다. 클라크 허턴(1898-1984)은 1945년에 노엘 캐링턴의 '킹 펭귄'『영국 대중 미술』(『펭귄 북디자인』27쪽 참조)과 다른 '퍼핀 그림책'(50-51쪽 참조)의 그림을 그리게 된다.

H. A. 레이의『메리에게는 어린 양이 있었네』는 원래는 단명한 양장본 임프린트 '포퍼스(58-59쪽 참조)에서 내려고 의뢰한 책이었다.

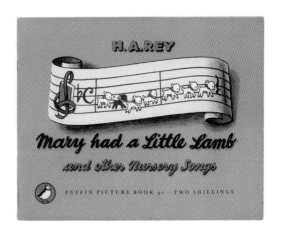

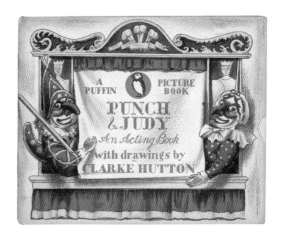

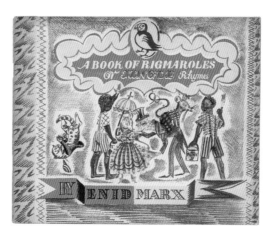

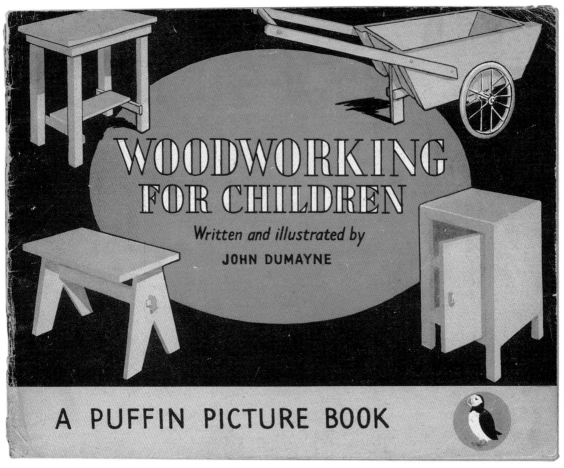

취미와 오락

'퍼핀 그림책' 총서에는 취미와 오락에 관한
책이 많았는데 여기에 실린 책들은
20-21쪽과 마찬가지로 표지 디자인이
시간의 흐름에 따라 어떻게 변화했는지를
보여주는 역할도 한다.

초기에 제목 글자는 보통 도판의
한 부분으로 화가가 그렸지만 후기에는 흔히
활자로 조판해 제작부에서 추가했다. 따라서
초기 표지는 레터링과 이미지의 결합이

몇몇은 다소 어색하기도 하지만 그래도
양식적 통일성이 있다. 활자를 덧붙이는
후기 표지는 그러한 직접적 호소력이 없고
어린이 책 같은 느낌이 훨씬 줄었다.

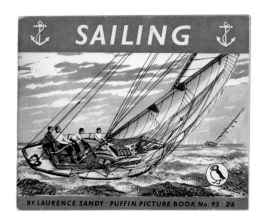

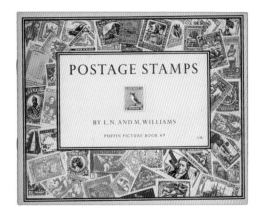

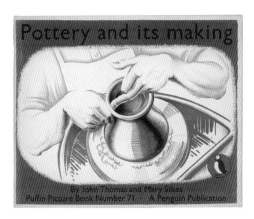

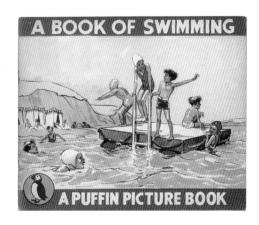

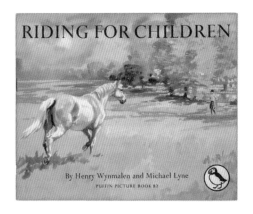

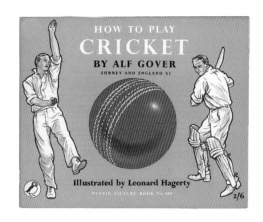

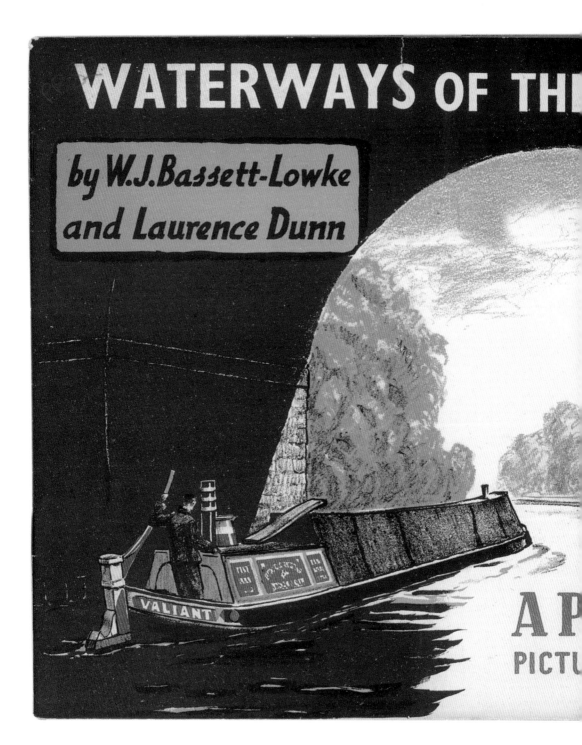

WATERWAYS OF THE

by W.J.Bassett-Lowke
and Laurence Dunn

VALIANT

A P
PICTU

교통 – 물 위에서……

1930년대 후반부터 1960년대 초반까지는
공학과 교통 관련 주제에 대한 관심이
지대했다. 이는 '퍼핀 그림책'에도 영향을
미쳤다. 그 두 가지 주제와 매체에 공감하는
화가들을 기용하기 위한 캐링턴의 방책은
적절한 저자를 위촉하는 일에 견줄 만했다.

W. J. 바세트 로크는 1899년에 설립된
노샘프턴 소재 모형 제조사 바세트 로크의
창립자이자 소유주였다. 바세트 로크 사는
보트와 배 모형으로 시작했지만 곧 철도
쪽으로 진출했다. 바세트 로크는 이 주제의
책을 집필하기에 이상적인 저자였다. 그는
『세계의 수로』뿐 아니라 그의 주요 관심사인
기차에 대한 책도 썼다(52-53쪽 참조).

일러스트레이터 로런스 던은 해양 주제의
전문가였고 PP11 『배의 책』 초판에 그림을
그리기도 했다. 『세계의 수로』에서는 시점을
신중하게 선택해 극적인 효과를 창조했는데,
직접 제판 기법이 초기에 비교적 조잡했다는
것이 나무들에 파란색과 노란색을 올리는
표현에서 확실히 드러난다.

『세계의 수로』, [1944].
그림: 로런스 던

······ 그리고 하늘에서

존 스트라우드는 1933년 열네 살 나이에 임페리얼
항공사에 입사해 항공 여행의 모든 것에 대한
책과 기사를 쓰고 편집하면서 직장 생활을 보냈다.
『여객기』에서 그는 저자 겸 일러스트레이터였는데
내 생각으로는 이 책이 '퍼핀 그림책' 표지 가운데
으뜸에 속한다. 고전적인 4분의 3 각도로 바라보는
멋진 기체(손더스 로 45 프린세스 비행정), 여객기가
대체하려는 교통수단인 멀리 보이는 여객선,
구성을 뒷받침하는 균형 잡힌 타이포그래피와
단순한 색채가 조화를 이룬다.

이 책은 이제는 거의 기억 속으로 사라진
비행기들을 그림으로 보여주며 막 다가올
비행기들에 대한 맛보기로 끝맺는다. "항공 운송의
미래에 거는 영국의 원대한 희망은 현재 장거리
항공 사업을 위해 개발중인 드 하빌랜드 106 코멧
(de Havilland 106 Comet)이다." 훗날 잇따른 사고로
불운하게 마무리되는 코멧은 PP94 『비행기는
어떻게 날까』 표지에 실렸다. 활자와 이미지가
충돌해 훨씬 만족스럽지 않은 디자인이다.

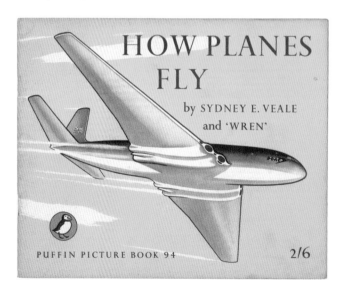

AIRLINERS

WRITTEN AND DRAWN BY JOHN STROUD
PUFFIN PICTURE BOOK 86

1/6

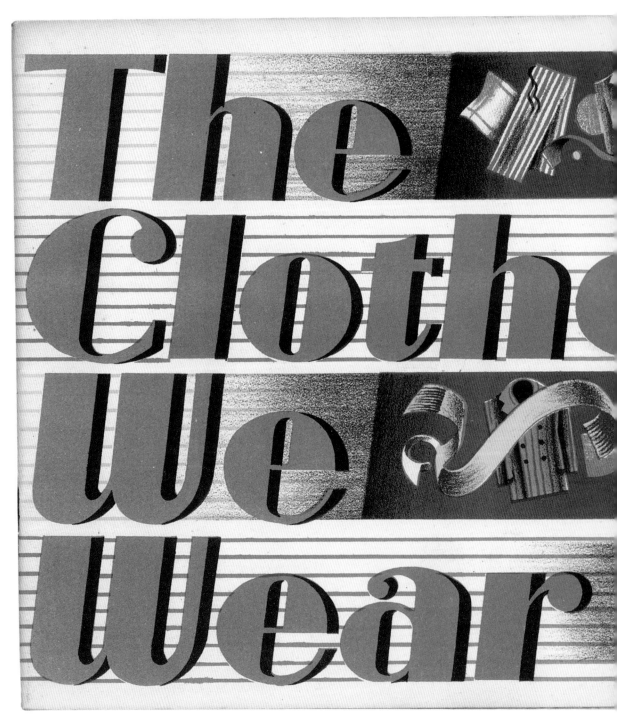

The Cloth-
We
Wear

패션의 과거와 현재

여기 실린 패션에 관한 책 한 쌍은 두 가지
대조적인 스타일을 보여준다. 역사 연구서인
『영국 패션』에서 독일 망명자인 빅터 로스는
28-29쪽에 실린 빅토리아풍 책들에
사용된 것과 그리 다르지 않은 스타일을
선택했다. 그러나 제조업을 다룬
잭 타운센드의 『우리가 입는 옷』은 거의
산세리프에 가까운 이탤릭체 글자와 레이싱
줄무늬로 훨씬 더 동시대적이고 심지어
현대적인 느낌이다.

왼쪽 페이지:

『우리가 입는 옷』, [1947].
[그림: 잭 타운센드]

아래:

『영국 패션』, [1947].
[그림: 빅터 로스]

다른 나라

장거리 여행이 부자들의 전유물이었던 시절에
먼 나라와 시대에 생명을 불어넣은 여러 책들을
보면 '퍼핀 그림책' 목록의 폭넓음이 느껴진다.
아마도 이 가운데 가장 주목할 만한 것은 아랍
분야의 권위자 R. B. 서전트가 저술하고 에드워드
보든(1903-1989)이 그림을 그린『아랍』이다.
보든은 전쟁 전에 커웬 프레스(Curwen Press)의
해럴드 커웬을 통해 묘화판 기법을 접했고
전쟁 끝 무렵의 2년을 공식 참전 화가로서
이라크와 사우디아라비아에서 보냈다. 이 책에
담긴 그의 밝고 활기찬 일러스트레이션은 다른
책들과 비교할 때 매우 세련되게 보인다.
　헬렌과 리처드 리크로프트의『고대 이집트
건축물』에는 가장 바보 같은 퍼핀 로고가
책 표지를 빛내고 있다. 리크로프트는 또한
『집짓기』(44-45쪽)를 비롯해 '퍼핀 그림책'에
들어가는 많은 건축 관련 책들을 도맡았다.

오른쪽:
『아랍』, [1947].
그림: 에드워드 보든
(앞표지와 내지 펼침쪽)

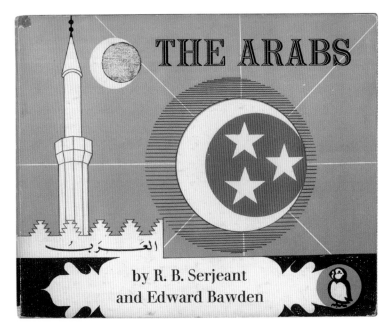

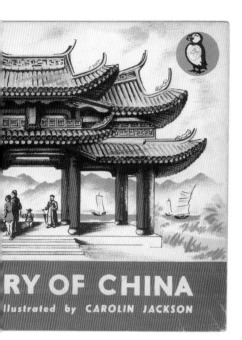

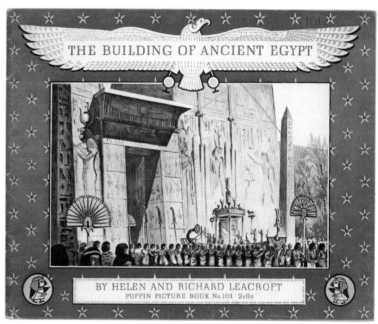

『에밋 축제 철도』, [1951].
그림: 롤런드 에밋

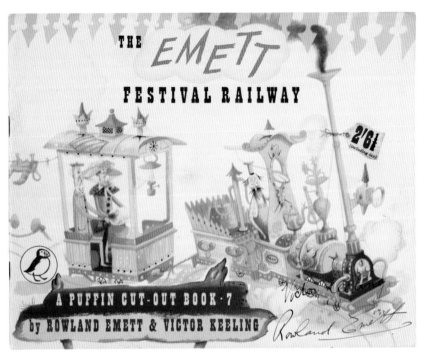

『종이 새』, [1947].
그림: R. B. 탤벗 켈리

오른쪽 페이지:
『나만의 동물원을 만들자』, [1945].
그림: 트릭스

『노아의 방주』, 1960.
그림: 존 마일스

『꼭두각시』, 1958.
그림: 토니 하트

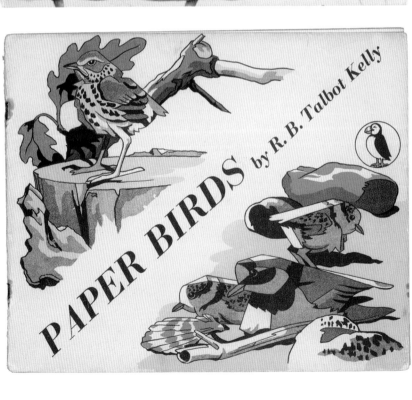

종이, 가위, 풀: 퍼핀 컷아웃

1947년에 퍼핀은 일련의 '오려 만들기(cut-out)'
책을 출판했다. '퍼핀 그림책' 형식이지만
일부는 사실 별도의 총서로(총서 번호 앞자리 PC
로 시작), 표준 판형인 『에밋 축제 철도』에다
대형판 『코츠월드 마을』, 『목조 마을』도 포함해
여섯 권까지 나왔다. 『에밋 축제 철도』는 롤런드
에밋이 1951년 영국 페스티벌에서 배터시
플레저 가든을 위해 디자인한 놀이 기구를
재현했다. 이 책은 오려 만들기 책 중에 가장
복잡했다. 이 모형을 완성하려면 능숙한 모형
제작자라도 200시간 정도 걸린다고 한다.

다른 오려 만들기 책들은 '퍼핀 그림책'으로
등장했다. 처음 나온 것들은 《펭귄의 전진
(Penguin's Progress)》(5호, 1947)에 이렇게
기술되었다. "……최신간은 R. B. 탤벗 켈리가
해부한 『종이 새』이다. 그는 노래지빠귀, 참새,
황조롱이, 물떼새, 쇠오리, 흰뺨오리 등 흔한
새와 보기 드문 새들의 실루엣을 연달아
제공한다. 이 장난감 새들을 고유색으로
색칠하고 그것들을 세워놓을 배경을 만드는
방법의 안내를 비롯해 부품 조립에 대한 지시는
마지막 세부 사항까지 명확하다."

여기에 실린 나머지 책 가운데 흥미로운
것은 펭귄 디자인 부서에서 한스 슈몰러와
함께 일하던 존 마일스의 『노아의 방주』이다.
이 책의 아이디어는 그가 콜린 뱅크스와 함께
디자인 회사 뱅크스 & 마일스를 시작하려고
펭귄을 떠나기 직전에 퍼핀에 내놓은 것이었다.
『꼭두각시』를 그린 토니 하트는 당시 어린이 TV
프로그램 〈새터데이 스페셜(Saturday Special)〉의
상주 화가였다. 그는 나중에 진행자가 되었는데
〈비전 온(Vision On)〉(1964-1977)과 〈테이크
하트(Take Hart)〉(1977-1983)가 가장 유명하다.

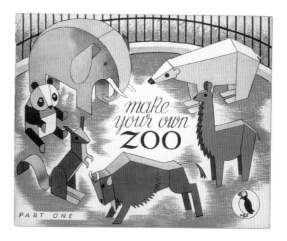

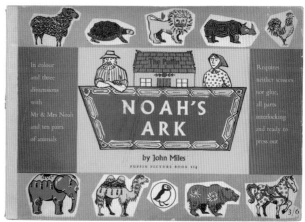

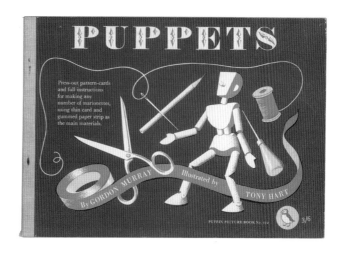

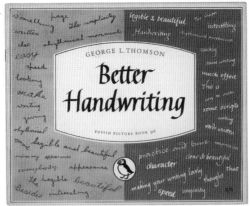

『더 나은 손글씨』, 1954.
[그림: 조지 L. 톰슨]

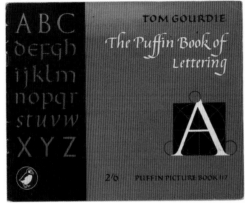

『퍼핀 레터링 책』, 1961.
[그림: 톰 구디]

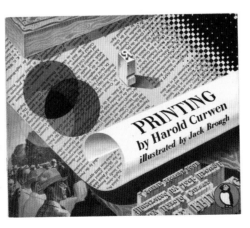

『인쇄』, 1948.
그림: 잭 브라우

오른쪽 페이지:
『어린이 알파벳』, [1945].
그림: 그레이스 게이블러

『스펠링 책』, 1948.
그림: 그레이스 게이블러

『계산 책』, 1957.
그림: 그레이스 게이블러
(앞표지와 뒤표지)

인류의 기술

'퍼핀 그림책'의 상당수는 '유익하다'고
할 수 있는데 여기에 실린 것들은
커뮤니케이션의 기초와 정보의 전달을
집중적으로 다루는 책이다. 또한 '퍼핀
그림책'이 폭넓은 연령층을 대상으로 한다는
것을 보여준다.

　그레이스 게이블러의 책 세 권은 확실히
미취학 아동과 초보 학습자를 겨냥하며
총서에서 유일하게 세로가 긴 판형이다.
게이블러는 '퍼핀 이야기책'의 표지
일러스트레이터이면서(71쪽 참조) '퍼핀
그림책'의 저자였다. 『더 나은 손글씨』와
『퍼핀 레터링 책』은 더 넓은 연령층을 위한
책으로, 초등학생만큼이나 미술 학도에게도
유용했을 것이다.

　『인쇄』는 과정에 대한 기술적 묘사와 함께
청소년 시장을 분명히 겨냥했고 특이하게
활판 인쇄를 한 유일한 책이었다. 저자인
해럴드 커웬은 플레이스토에 있는 커웬
프레스의 사장이었는데 제2차 세계대전
전에 묘화판의 지지자로서 많은 화가가
'퍼핀 그림책' 총서에 관여하도록 도왔다.

퍼핀 북디자인

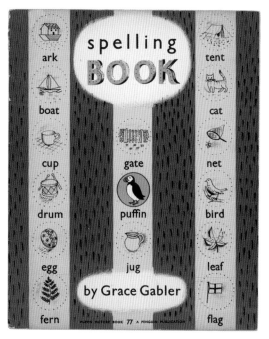

사실적 묘사

이미 언급한 '퍼핀 그림책'의 특징 중 하나는
그 폭넓은 주제이다. 같은 시기에 활동하던
아이소타이프 연구소에서 제작한 책들처럼
어린이를 위한 소재를 단순화하는 개념은
주된 관심사가 아니었던 것으로 나타난다.
리처드 리크로프트의『집짓기』는 적절한
사례이다. 다른 곳에서라면 배수와 폐기물
처리를 보여주는 이 펼침쪽은 단순화한
다이어그램으로 표현해 원리를 설명했을
것이다. 그러나 여기 퍼핀에서는 아니다.
정확한 용어를 사용한 캡션과 세부 묘사를
보면 건물 준공 검사관이나 기술자의 강좌를
듣는 것처럼 느껴진다. 그래도 완벽하게
명확한 단면도에 알아야 할 필요가 있는
용어들을 사용했으므로 집이 실제로 어떻게
지어지는지 알고 싶다면 이런 자세함이
마음에 들 것이다. 그 함의는 분명하다.
알고자 한다면 한발 다가서야 한다.

Building a House

BY RICHARD LEACROFT · PUFFIN PICTURE BOOK 60

Galvanized iron or copper cage ———

Cast iron rain water gutter ———

*Cast iron soil pipe carried up 3' 0" abo
nearest window to act as vent pipe to
drainage system*

Cast iron rain water down pipe ———

Copper or lead vent pipe ———

*Copper or lead waste pipe from lavato
basin and bath*

S-trap with water seal ———

Overflow pipe from bath with windfla

W.C. connection to soil pipe

Overflow pipe from W.C. cistern ———

Flush pipe _____

Kitchen sink _____

S-trap to sink with water seal ———

Washing machine _____

*W.C. connected direct to stoneware o
earthenware pipes* ———

Gulley trap with two back inlets ———

*Gulley trap with one back inlet and w
waste from washing machine discharg
over grating*

*Earthenware pipes jointed with yarn a
cement mortar and laid to a fall of 1:
to 1: 60*

Brick manhole on concrete base ———

24

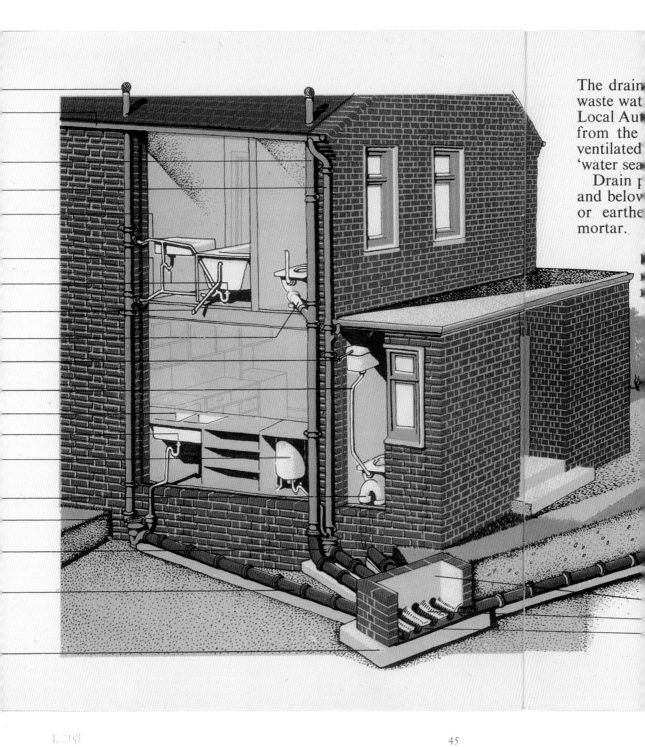

The drain
waste wat
Local Au
from the
ventilated
'water sea
 Drain p
and belov
or earthe
mortar.

S. R. 배드민(1906-89)

배드민은 캠버웰 예술학교(Camberwell School of Art)와 왕립예술대학(Royal College of Art)에서 공부했고 교직과 일러스트레이터로서의 작업을 병행했다. 그는 주로 수채물감으로 작업했지만 펜과 잉크도 썼다. 그리고 선호한 주제는 영국의 자연 풍경이었다. 사실 퍼핀 시리즈의 다른 모든 묘화판 책들과 비교해 배드민의 그림은 꼼꼼하고 상세하다. 『영국의 나무들』에 대해 데이비드 토머스는 『1962 펜로즈 연감(1962 Penrose Annual)』에서 '금세기에 가장 일러스트레이션이 아름다운 책'이라고 서술했다.

'퍼핀 그림책'의 다른 많은 책들과 마찬가지로 『마을과 소도시』에는 본문의 바탕에 깔린 조용한 의제가 있다. 국가가 전후의 세상에 대해 꿈꾸기 시작하던 시기에 대규모 재개발보다는 규제와 준수를 촉구하는 것이다. 배드민은 1963년에 『나무 레이디버드 북(The Ladybird Book of Trees)』도 그렸다.

had been used by the Roman builders, but
ew idea. This reinforced concrete is extremely
ible. Buildings can be very tall. Big windows
teel girders. Homes can be balanced on two
n into the light and air, and allowing
derneath. In building in this new material
er need the help of a third person, the
carefully the use to which the building
g is to be put; whether it is to house
animals or machines,

e kind of building suitable for penguins
zoo. The curious shapes representing ice
oes could only be constructed in reinforced
concrete. How comfortably the grown-up
leans on the top
parapet while the child
easily looks over the
lower wall.

CONCRETE HOUSES

This new way of building has given us a way of preventing the towns spreading and creeping over the countryside. Tall blocks of flats have been built that house hundreds of people. The best ones have been built to look beautiful and to be convenient to live in. These buildings take up so little ground space that there is plenty of room for gardens and trees. The service lifts, central heating, communal restaurant, nursery, club-rooms, and sports facilities in them make daily life pleasanter and easier.

Concrete is being used to build new, clean-looking, individual houses too. They have long sliding windows so that you can push the whole of one side of the room away if you wish, and wide balconies and flat roofs on which to grow things or sunbathe. Proper use of reinforced concrete has made these buildings look very different from the old buildings, but they rely for their beauty on simple shapes and simple patterns made by the windows just as do the buildings on pages 8 and 23 and 30.

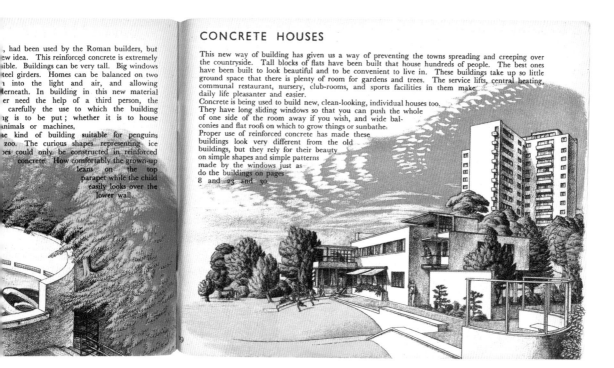

own

TREES IN BRITAIN
by S. R. Badmin

Crops have been grown on many hundreds of square miles of unused land from 1939 to 1943. Formerly this ground was swamp and bog. Mountain tops, moors, bare downs, commons also were made to grow crops, some of which had never been productive before. In this way men are now adapting the landscape, which was wild. New machines made this possible, such as big caterpillar tractors, which are able to work on slopes, and wet ground, where horses or wheel tractors would be useless. Such crops as potatoes, oats and rape grow in place of gorse, bracken and thistles.

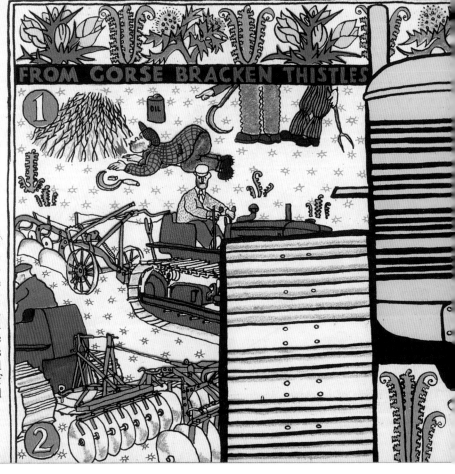

마거릿과 알렉산더 포터

위와 오른쪽 페이지:
『시골의 역사』, [1944].
[그림: 마거릿 포터]
(내지 펼침쪽과 앞표지)

일러스트레이터 마거릿(1916–1997)은 건축가이자 양심적 병역 거부자인 알렉산더 '앨릭' 포터(1912–2000)와 1939년에 결혼했다. 그들은 전쟁중에 웨일스 중부에서 아일랜드 농업 노동자들을 위한 호스텔을 운영했고 1944년에 그들의 첫 '퍼핀 그림책'을 제작했다. 『시골의 역사』는 전형적인 그들의 스타일이다. 1930년대에

도시에서 교외로 도로를 따라 무분별하게 확장된 대상(帶狀) 개발의 폐단으로 끝맺는 진지한 글에 마거릿의 활기 넘치는 일러스트레이션이 함께한다.

위 펼침쪽에서 트랙터는 그 앞에 놓인 모든 것을 쓸어버린다. 그 과장된 묘사가 트랙터를 둘러싼 선화 작업에 의해 한결 부드러워진다. 그러나 '퍼핀 그림책'의 여러

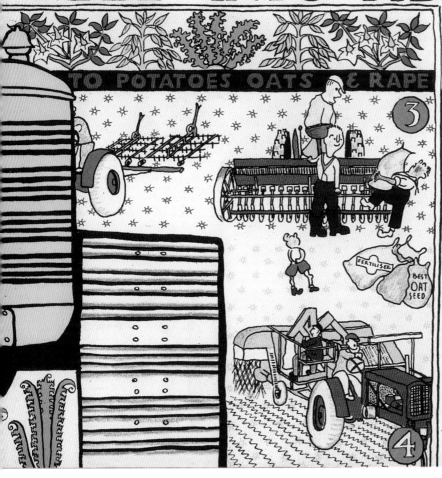

MADE INTO FIELDS

TO POTATOES OATS & RAPE

These pictures are of some stages in reclamation of land. First the ground is cleared, and may have to be drained. The first picture shows Gorse Burning. Afterwards the ground is ready for ploughing. Disc Harrows follow to make the soil fine, with their sharp metal discs. A plough and harrow are shown working in the second picture. The third shows a Spike Harrow, and workers filling a Drill with seed and fertiliser which it sows together. Later the Spike Harrow is drawn over the ground to cover the seed. Four shows a Combined Harvester cutting and threshing corn at the same time.

책이 그렇듯 글이 들어갈 공간이 충분하지 않아 어쩔 수 없이 좁아진 칼럼의 정렬이 보기 좋지 않다.

그들은 1945년에 또다른 '퍼핀 그림책' PP42 『런던의 건축물』을 썼고 '퍼핀 컷아웃' 총서(40-41쪽 참조)에서 L. A. 더비의 『목조 마을』과 『코츠월드 마을』을 그렸다.

A HISTORY OF THE COUNTRYSIDE
BY MARGARET & ALEXANDER POTTER

클라크 허턴(1898-1984)

클라크 허턴은 세트 디자이너로 일하다가 미술로 전환해
센트럴학교(Central School)에서 A. S. 하트릭에게
평판 인쇄를 배웠다. 1930년에 하트릭이 퇴직하자
허턴이 그 수업을 물려받아 1968년까지 계속했다.

 여기 실린 두 책은 각기 성격이 다른 그의 작업을
보여준다. 『티타임 이야기』는 구도, 색, 선이 절제되고
경제적인 반면, 『노아와 홍수 이야기』는 대체로 더
격렬하다. 초현실적인 색채에 흰색을 인상적으로 활용한
어둡고 음울한 이미지를 강한 필치의 선이 밑받침한다.

 허턴은 '퍼핀 그림책'에서 다른 두 권, PP17『동요』와
PP27『펀치 & 주디』(29쪽 참조)를 그렸다. 그는 계속해서
옥스퍼드대학교 출판부에서 나온 아주 인기 있는 총서인
'픽토리얼 히스토리 오브……(Pictorial History of...)'를
쓰고 그렸으며 학교를 위한 '월 픽처(Wall Picture)' 총서에
들어갈 평판화를 제작했다.

12

THE TALE OF
NOAH AND
THE FLOOD

ILLUSTRATED BY
CLARKE HUTTON

퍼핀 북디자인

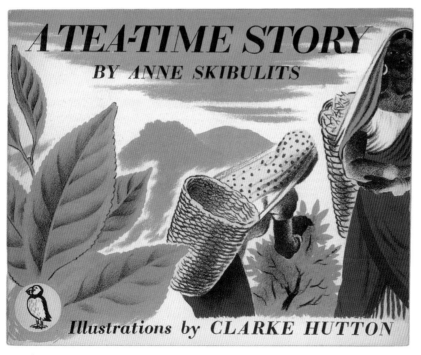

『차 이야기(Story of Tea)』로 출판된
『티타임 이야기』, [1948].
그림: 클라크 허턴.
여기 실린 것은 교정쇄본이다.
그림은 출판본과 같지만
타이포그래피가 다르다.
출판본에서는 앤 스키불리츠와
클라크 허턴의 이름이 제목 아래
나란히 들어가고, 하단에 '퍼핀
그림책 72번 펭귄 출판(A Puffin
Picture Book Number 72 A
Penguin Publication)'이라고
표기했다.

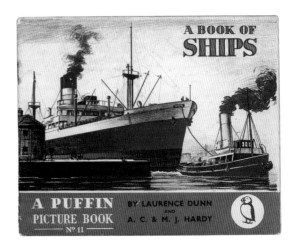
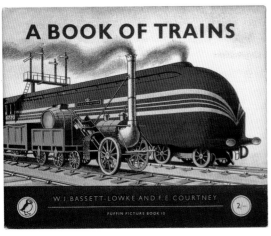

『기차의 책』, [1941].
[그림: F. E. 코트니]

『배의 책』, [1942].
[그림: 로런스 던]

『기차의 책』, 1951.
[그림: F. E. 코트니]

『배의 책』, 1952.
[그림: 윈스턴 메고란]

표지, 기법, 저자 바꾸기

'퍼핀 그림책'은 재정적·철학적인 이유로
묘화판 이용을 전제로 해서 출발했지만
1945년부터는 쭉 사진판을 사용하게
되었다. 많은 책이 쇄와 판을 여러 번 바꾸어
찍었는데 인쇄 기법의 변화를 민감하게
반영하기도 하고 그렇지 않기도 했다.
『기차의 책』은 1947년 1월 1일의 철도
국유화를 반영한 두 가지 개정판이 있다.

개정판에서 인쇄 기법이 묘화판에서
사진판으로 바뀌어 느낌이 상당히 다르다.
타이포그래피 역시 펭귄에 얀 치홀트를
맞아들인 영향으로 깔끔하게 정돈되었다.
『배의 책』 2판은 1판의 10년 뒤에
나왔는데 더 높은 연령층을 대상으로 했다.
그라비어로 인쇄했는데 아주 흐릿해 보이고
『비행기는 어떻게 날까』(34쪽 참조) 등 여러

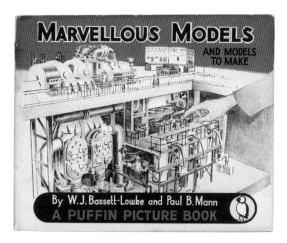

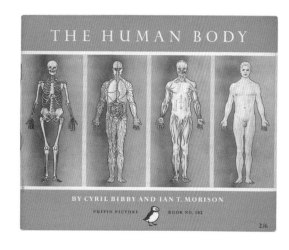

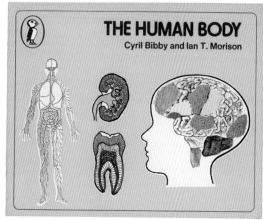

책에서 실패로 돌아간 것과 같은 점잖은
타이포그래피가 들어갔다.

　『놀라운 모형 그리고 모형 만들기』는
재판에서 본문 글과 그림을 상당히
수정하고 제목을 단순화하고 새로운 표지로
바꾸고 타이포그래피가 탄탄해졌다.

　『인체』는 '퍼핀 그림책'에서 가장 오래
사랑받은 책 중 하나로, 총서가 공식적으로

마무리되고도 오랜 시간이 지난 뒤인
1983년에 마지막 재판을 찍었다. 여기 실린
표지는 첫번째와 마지막 변형판이다.

『놀라운 모형 그리고 모형 만들기』,
　[1945].
　[그림: 폴 B. 만]

『인체』, 1955.
　[그림: 이언 T. 모리슨]

『놀라운 모형』, 1947.
　[그림: 폴 B. 만]

『인체』, 1976.
　[그림: 이언 T. 모리슨]

『자동차에 관하여』, [1946].
[그림: 필리스 레이디먼]

변화하는 시대, 1943–1948

『인체』와 같이 『자동차에 관하여』도
1975년에 마지막 재판을 찍은 장수한
책이었다. 이 책의 역사에 걸쳐 자동차
기계학의 절대적 본질은 그다지 변하지
않았지만 전반적 외양을 비롯해 많은
부분이 상당히 세련되어졌다. 여기 실린
두 표지와 펼침쪽은 이를 분명하게 보여주며
또한 묘화판과 사진판이 주는 느낌도
시각적으로 다르다.

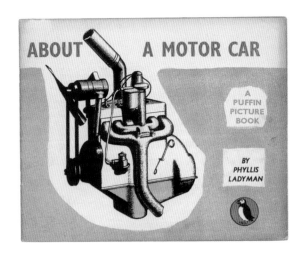

『자동차에 관하여』, 1965.
[그림: 필리스 레이디먼]

오른쪽 페이지:
『자동차에 관하여』 1946년판(위)과
1965년판(아래) 내지.

SPEEDOMETER — MILEOMETER

Shows by a hand like a clock hand how fast the car is going. It has a special mark to show the thirty mile an hour speed limit. It can be driven from the gear box. It also records how many miles the car has travelled.

OIL PRESSURE GAUGE

Shows the pressure at which the oil is being pumped round the engine.

PETROL GAUGE

Shows how much petrol there is in the tank at the back of the car. It is often worked by a float and chain.

AMMETER

It shows the amount of electricity that is going into or coming out of the storage battery.

THE KNOBS AND

DIALS ON THE DASHBOARD

Indicator switch

Horn button

Starter switch
Lights switch
Gear control
Steering column
Ignition switch
Choke control

Accelerator pedal

Brake pedal

ch pedal

or a stick coming directly from the gear box.

SPEEDOMETER — MILEOMETER

shows by a hand like a clock hand how fast the car is going. It has a special mark to show the thirty-mile-an-hour speed limit. It can be driven from the gear box. It also records how many miles the car has travelled.

OIL PRESSURE WARNING LIGHT

glows green when the ignition is switched on and fades out when the engine is started. A green glow when the engine is running means oil is low in the sump.

PETROL GAUGE

shows how much petrol there is in the tank at the back of the car. It is often worked by a float and an electrical unit in the tank.

WATER TEMPERATURE GAUGE

shows the temperature of the cooling water in the cylinder block and radiator. The hand should be at 'N' when the car is running.

Ⅰ. 그림

『휴일 기차』, 1944.
그림: 피터 히튼

베이비 퍼핀

'퍼핀 그림책'과 다음 장에 서술할 '퍼핀
이야기책'의 성공에 따라 '베이비 퍼핀'은
아주 어린 아이들에게 필요한 것을
다루려는 시도에서 나왔다. '퍼핀 그림책'과
똑같은 방식인 묘화판으로 제작되었지만
크기는 절반에 불과하다. 즉 사실상 표준
펭귄 책의 A판형과 같다. 이 덕분에 취급이
편하지만 32쪽으로 두께가 얇아서
진열하는 데는 큰 책들과 같은 문제가
생긴다.

　이 총서는 불과 5년 지속해 단 아홉 권의
책만 출판되었다. 『할머니와 돼지』를 그린
존 하우드는 비슷한 시기에 72-73쪽에
실린 『워즐 거미지』를 비롯해 '퍼핀
이야기책' 총서의 표지도 그렸다.

『달에 가는 휴일 기차』, 1946.
그림: 피터 히튼

『ABC』, 1943.
그림: 도러시 채프먼
(앞표지와 내지 펼침쪽)

『123』, 1943.
그림: 도러시 채프먼

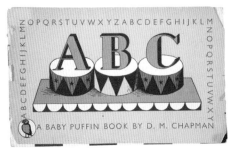

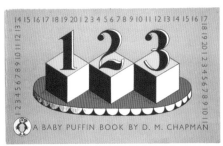

퍼핀 북디자인

『할머니와 돼지』, 1944.
그림: 존 하우드

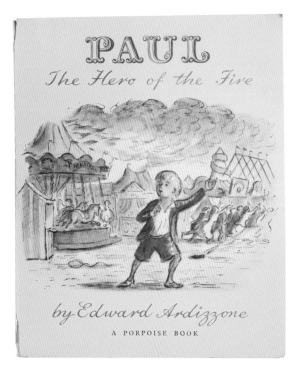

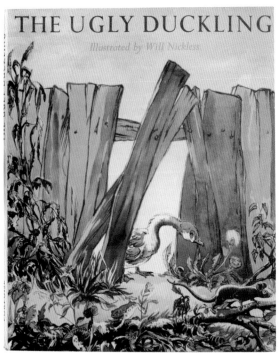

『불길 속의 영웅 폴』, 1948.
그림: 에드워드 아디존

『미운 오리 새끼』, 1948.
그림: 윌 니클리스

포퍼스

이 삽화가 들어가는 어린이 픽션 양장본
네 권은 단명한 실험으로 끝났다. 노엘
캐링턴은 처음에 '퍼핀 그림책' 가격의
두 배인 1실링(5페니)에 판매할, 책등을
천으로 싼 대형 양장본 총서를 제안했다.
이 총서의 관리는 미국 출신의 그레이스
호가스(1905-1995)에게 맡겼다. 미국의
호튼 미플린이 지정된 공동 출판사였지만
운영에는 전혀 관여하지 않았던 듯하다.
호가스는 OUP에서 에드워드 아디존의
'꼬마 팀(Little Tim)' 시리즈 첫 권 등 비슷한
책들을 제작한 경험이 있었다. 1945년 말에
호가스는 새로운 이야기(각각 『불길 속의 영웅

폴』과 『비행하는 우편집배원』)에 대한 아이디어를
가진 아디존과 바이올렛 드러먼드와 만나는
한편, 윌 니클리스와 존 하우드에게는 고전
이야기(『미운 오리 새끼』와 『알라딘과 요술 램프』)의
해석을 요청했다. 이것들이 결국 네 권의
책으로 출판되었지만 이 총서와 관련해
2년이 넘는 기간 동안 다른 십여 명의
화가들과도 접촉했다.

이후 2년 동안 여러 인쇄소를 시험해
(그러나 이상하게도 카우얼은 제외) 교정쇄를
제작했고 마침내 책마다 십만 부씩 인쇄했다.
'퍼핀 그림책'과 비교하면 비용을 아끼지
않은 듯이 모두 색을 6도로 인쇄했고 그중

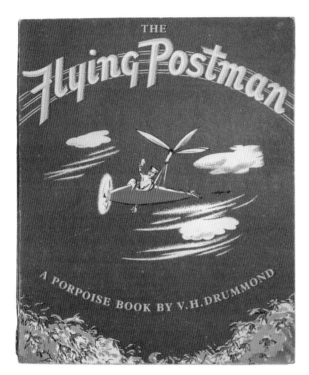
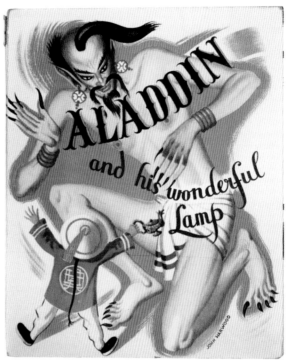

예외인 『미운 오리 새끼』는 9도였다. 그림에도 아디존과 드러먼드는 교정쇄와 최종 출판물의 불일치에 대해 몹시 불만이었다.

색 재현 품질보다 더한 문제는 3/6d(17.5p)라는 판매가였다. 덕분에 전후 영국에서 가장 비싼 어린이 책이 되었고 결코 충분하다고 할 만큼 팔리지 않았다. 처음 네 책 이후에 총서는 중단되었고 1950년대 초쯤에는 인쇄 부수의 대부분이 펄프로 돌아갔다는 소문이 퍼지기 시작했다. 그들의 운명은 아직도 불확실한 채로 남아 있다.

제각이 진행되던 다른 책들 가운데 버지니아 리 버턴이 그림을 그린 『벌거벗은 임금님(The Emperor's New Clothes)』은 1949년에 호튼 미플린에서 출판되었다. 더들리 재럿의 『분홍 조랑말(Pink Pony)』은 1951년에 오담스 리틀 컬러 북(Odhams Little Colour Book)으로 발행되었고 H. A. 레이의 『메리에게는 어린 양이 있었네』는 1951년에 PP91로 나왔다(29쪽 참조).

『비행하는 우편집배원』, 1948. 그림: V. H. 드러먼드

『알라딘과 요술 램프』, 1948. 그림: 존 하우드

뒤늦은 등장

화가이자 공산주의자였던 팩스턴 채드윅(1903-1961)은
'퍼핀 그림책'에서 세 권의 책, PP81 『야생화』,
PP93 『연못 생물』, PP105 『영국의 야생동물』을
제작했고 네번째로 PP116 『생활사』를 계약했다.
유감스럽게도 그는 작업을 완전히 마치기 전에
사망했다. 그리고 오래지 않아 노엘 캐링턴이
은퇴하면서 그 책은 완전히 모습을 감추었고 총서
번호가 다른 책에 할당되지는 않았다. 1960년대 내내
케이 웨브가 그 책의 출판을 고려했지만 결국 최종
합의가 이루어지기 전에 총서 자체가 사라졌다.

 1995년에 퍼핀과 채드윅 유족의 동의를 얻어
펭귄수집가협회(Penguin Collectors Society)에서 아직
남아 있던 채드윅의 그림판을 사용해 1954년에 펭귄에
입사한 존 마일스의 본문 레이아웃으로 책을 출판했다.
인쇄는 배틀리 브러더스에서 런던 인쇄대학(London
College of Printing)의 감리에 따라 3도로 진행했다.

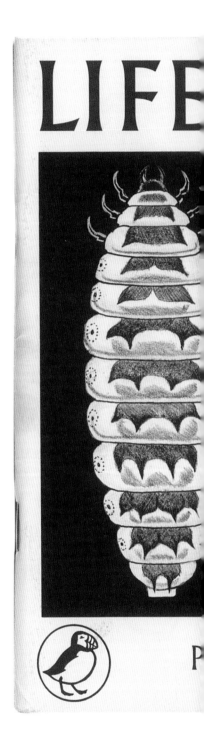

HISTORIES

BY PAXTON CHADWICK

II. 이야기

FELL FARM HOLIDAY

Marjorie Lloyd

완성본을 보았을 때 가슴이 철렁 내려앉았다. 서점의 딜레마를 알 것 같아서였다. 아무리 좋은 책이라도 이렇게 얇은 책 다섯 권을 내보일 수는 없을 것이다. 그래서 우리는 그다지 낙관적이지 않은 출발로 시작했다. (그리튼, 1991, 14쪽에서 엘리너 그레이엄)

엘리너 그레이엄과 '이야기책'의 출발, 1941-1961

엘리너 그레이엄

'퍼핀 그림책' 다음에 어린이 이야기책 출판을 고려하는 것은 펭귄으로서는 자연스러운 행보였다. '퍼핀 이야기책(Puffin Story Books)' 출간은 6년 전 앨런 레인이 저렴한 책이 존재하지 않는 시장에 그런 책을 공급하고자 했던 때의 상황을 여러모로 되풀이했다. 전쟁과 극심한 종이 부족이라는 작은 문제가 있었지만 한편으로 펭귄은 점점 자리를 잡는 중이었고 혁신과 품질로 명성을 얻었다.

엘리너 그레이엄(1896-1984)은 1927년에 런던 범퍼스(Bumpus) 서점의 아동 부서에 입사하기 전까지 의대를 다녔다. 책에 대한 아동기 성향의 지식은 있었지만 경력은 전혀 없었던 그레이엄은 관찰, 질문, 그리고 어린이들이 어떤 책에 끌리는지 시험을 하면서 빨리 일을 배웠다. 그다음에는 사설 도서관에서 일하면서《선데이 타임스(Sunday Times)》에 서평을 쓰고 주니어 북 클럽(Junior Book Club)의 총무 겸 선정 위원이 되어 더 많은 경험을 쌓았다. 1940년에 앨런 레인이 어린이 이야기책에 대한 아이디어를 상의하려고 그레이엄과 접촉하기 전에 이미 둘은 수년간 알고 지내던 사이였다. 레인이 편집자 자리를 제안했을 때 그레이엄은 상무부에서 일하고 있었지만 그 진지한 계획을 듣고는 바로 승낙했다.

'퍼핀 그림책'과 마찬가지로 종이와 숙련된 노동력 부족이라는 어려움이 있었지만 그레이엄이 맞닥뜨린 가장 큰 도전은 출판할 책이 없다는 것이었다. 그레이엄도 레인도 판권이 만료된 책을 출판하고 싶지는 않았다. 그들은 최상의 신간을 원했다. 그러나 펭귄의 주요 총서가 성공했음에도 아동 도서업계와 사서들은 문고판 판권을 풀어놓는

일에 대한 저항이 성인 쪽보다 훨씬 더 심했다. 그 판권을 얻는 것이 그레이엄이 해야 할 길고도 빈틈없는 업무였고 그래서 퍼핀은 야망과 현실 사이에서 줄타기하며 천천히 발전했다. 가능하면 허가를 받아냈고 품질을 희생하지 않았다. 이 때문에 '둘리틀 선생(Doctor Doolittle)' 책이나 『제비 호와 아마존 호』 등 그레이엄의 희망 목록에 오른 많은 책이 그가 은퇴한 다음에야 퍼핀에서 나왔다.

처음 다섯 권의 책, 바버라 유판 토드의 『위즐 거미지』, 데릭 매컬로크의 『콘월의 모험』, 몰즈워스 부인의 『뻐꾸기시계』, 허버트 베스트의 『사냥꾼 가람』, 윌 제임스의 『스모키』가 총서 식별 표시 PS를 달고 1941년 12월에 나왔다. 처음 출시될 때의 펭귄 책과 같이 가로 3단 디자인으로 나왔지만 '스페셜'보다 약간 어두운 색조의 빨강이었고 (67-68쪽 참조) 당시 전쟁중이었기 때문에 재킷이 없었다. 가운데 부분에는 선화가 다소 갑갑하게 들어갔다. 그레이엄이 은퇴 후에 회고했다시피 시각적으로 흥미로운 출발은 아니었다.

'퍼핀 이야기책'의 처음 표지 디자인은 오래가지 않았다. PS9 표지 다음부터 상당수는 앞뒤가 이어지는 전면 컬러 일러스트레이션이 등장했다. 그리고 초기 발행물은 다른 책들에 맞추어 재판을 찍을 때 표지를 갈았다(72-73쪽 참조). 이는 1945년의 펭귄 책에서는 매우 이례적인 일이었다. 이때는 '퍼핀 그림책'과 훨씬 비싸고 소장 가치가 있는 '킹 펭귄(King Penguins)'만 컬러 표지였다. 펭귄의 주요 픽션 총서 가운데 이미지를 내세우는 몇몇 표지는 검은색으로만 인쇄했는데 지금은 희귀본으로 여겨진다. 1948년경 세로줄 디자인이 나오기까지(『펭귄 북디자인』 78-84쪽 참고) 일러스트레이션은 펭귄 픽션에 들어가지 않았고 1957년까지 풀컬러는 제대로 시험되지 않았다(『펭귄 북디자인』 85-89쪽 참조). '퍼핀 이야기책'의 또다른 특징은 통합된 일러스트레이션을 넣은 것이었다. 글을 보조하는 단순한 검은색 선화였는데 대개 표지를 작업한 일러스트레이터가 그렸다.

그레이엄은 총서의 편집자였지만 펭귄의 상근 직원이 아니었다. 그녀가 매일매일 연락하는 사람은 1940년대와 1950년대 초반에 걸쳐 펭귄에서 진행되는 모든 일에서 가장 핵심에 있었던 유니스 프로스트였다. 자신도 재능 있는 화가였던 프로스트는 화가와 일러스트레이터에게 표지를 의뢰하는 일을 담당해서 그들과 많은 저자에게서 연락을 받았다.

펭귄 주요 총서처럼 '퍼핀 이야기책'도 처음에는 재판으로 한정되었다. 책의 품질에

대한 그레이엄의 고집은 목록의 확장 속도를 느리게 만들어 그녀가 편집장인 기간에 1년 동안 겨우 12권이 나온 해도 있었다. 1947년에 계약했지만 1951년까지 나오지 못한 마저리 로이드의 『언덕 농장의 휴일』 원고가 출판되기 몇 년 전의 일이다. 그다음으로는 '그리스 영웅', '트로이', '로빈 후드' 등 유명한 이야기의 개작을 로저 랜슬린 그린에게 의뢰했다. 이것으로 퍼핀 도서 목록의 폭이 넓어졌고 독자층 증가에 도움이 되었으며 다른 출판사에 대한 의존도 줄었다. '퍼핀 이야기책'이 성장하고 재정적 안정을 얻는 데 꼭 필요한 일들이었다.

1960년에 펭귄 25주년이 되기까지 '퍼핀 이야기책'은 148권이 되었고, 그해 8월까지 펭귄 북스에서 가장 많이 팔린 책 『오디세이(The Odyssey)』를 자랑하던 '클래식' 총서만큼이나 퍼핀도 펭귄의 일부로 확실히 자리잡았다. 1960년대에는 회사 안에서 많은 변화가 있었다. 아마도 구조적으로 가장 중요한 변화 요인은 1960년 8월 25일 D. H. 로렌스(D. H. Lawrence)의 『채털리 부인의 연인(Lady Chatterley's Lover)』 출판과 연이은 외설 혐의 재판이었다. 펭귄은 재판에 승리해 명성을 굳혔고 다음 해 150배 초과로 주식시장 상장을 확보했다. 펭귄은 여전히 레인이 지배했지만 이제 이사회를 둔 상장기업이 되었다.

편집 쪽에서는 1950년대 끝 무렵에 올리버 콜더컷과 디터 페브스너 등 새로운 편집자들이 존재감을 드러내기 시작했고 1960년에 토니 고드윈의 등장은 픽션 목록에 새로운 활력을 불어넣었다. 그는 서점을 운영하면서 얻은 풍부한 실전 경험을 바탕으로 금세 편집장 자리에 올랐다. 그는 펭귄이 표지 디자인도 본문에 접근할 때와 같이 전문적이고 일관적인 방식으로 다루어야 한다고 주장하면서 제르마노 파체티를 펭귄의 첫 표지 아트 디렉터로 임명했다. 이것이 퍼핀에 큰 영향을 주지는 않았다. '퍼핀 그림책'과 '퍼핀 이야기책'은 늘 자체의 독자성이 있었고 펭귄 총서보다 디자인의 자유가 컸다. 그러나 이후 10년간 파체티의 개혁은 다른 모든 펭귄 총서의 겉모습을 완전히 바꿔놓았다.

엘리너 그레이엄은 1961년에 은퇴했다. 도서 목록의 성격이 중산층 위주에 너무 뻔하고 21세기의 시각으로 볼 때 지나치게 '교육적'이라는 의구심이 들지만, 그녀는 '퍼핀 이야기책'을 어린이 문학의 중요한 세력으로 확고히 다졌으며 후임자에게 탄탄한 토대를 남겨주었다. 그녀는 『예수 이야기』(93쪽 참조) 같은 논픽션 개작과 『헛간에 사는 아이들』을 비롯해 어린이를 위한 책을 쓰기도 했다.

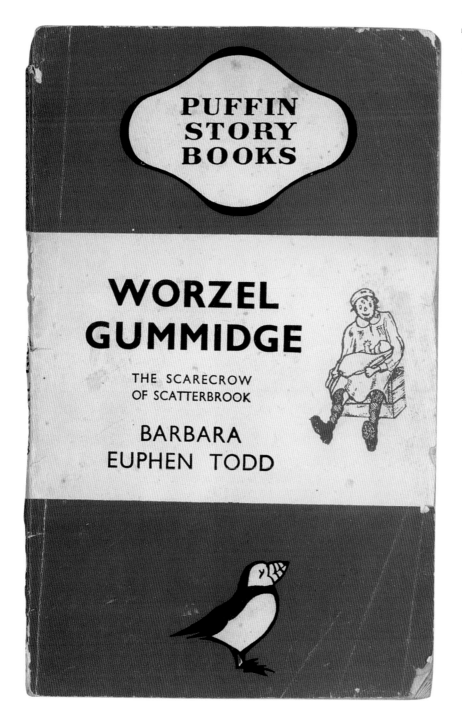

『워즐 거미지』, 1941.
표지 그림: 엘리자베스 올드리지
(1쇄에 저자 이름 철자 'Euphan'이
틀린 것에 주목)

『사냥꾼 가람』, 1941.
표지 그림: 에릭 베리

첫 발행물

첫번째 '퍼핀 이야기책'은 펭귄의 가로 3단
디자인에 '펭귄 스페셜'에 사용된 것보다 어두운
색조의 빨강을 시그니처 색상으로 해서 나왔다.
가운데 단에는 길 산스(Gill Sans)로 조판한 제목과
저자 이름과 함께 작은 선화가 들어갔는데, 남은
자리의 가운데 어설프게 놓였다. 임프린트 이름은
펭귄 주요 총서와 같은 곡선 형태 안에 넣었다.
퍼핀 로고는 1940년 해군에 입대한 에드워드 영
대신 펭귄의 제작 관리직을 넘겨받은
밥 메이너드가 그렸다.

퍼핀 이전에 이 표지 디자인 유형이 몇 차례
시도되었지만(『펭귄 북디자인』 20-21쪽 참조) 좀처럼
성공적이지 않았다.

첫 퍼핀 책 여덟 권은 이 형태로 나왔고
아홉번째 책에 풀컬러 일러스트레이션 표지가
도입되었다. "'퍼핀 이야기책'을 더욱 매력적으로
만들기 위해 최근 정해졌습니다. 내지에 더 좋은
종이를 쓰고 표지는 4도로 디자인할 것입니다.
『퍼핀 퍼즐 책』이 이런 방식으로 제작하는 첫번째
책입니다." 유니스 프로스트가 저자 W. E.
글래드스턴에게 1943년 11월 12일에 쓴
편지이다.

『퍼핀 퍼즐 책』의 표지는 1950년대 후반까지
퍼핀 표지 대부분의 분위기를 결정했다. 활자가
없고 대신 모든 글자를 화가가 이미지에 어울리는
양식과 색으로 그렸다. 그리고 로고를 적용하는
방침이 매우 관대해서 때로는 빠지기도 했다.
다음 페이지에 제시하는 일러스트레이터
가운데에는 로버트 기빙스(『코코넛 섬』) 같은
저명한 화가, 나중에 몇 권의 '퍼핀 그림책'(42-3쪽
참조) 저자가 되는 그레이스 게이블러(『내일의 잼』),
놀라울 정도로 적용 범위가 넓은 윌리엄 그리먼드
(『정글 존』, 아울러 『펭귄 북디자인』 26, 46, 66-67, 76쪽
참조)가 있다.

『콘월의 모험』, 1941.
표지 그림: 저자가 찍은 사진을 변형

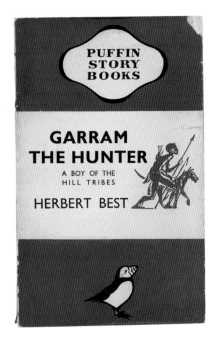

퍼핀 북디자인

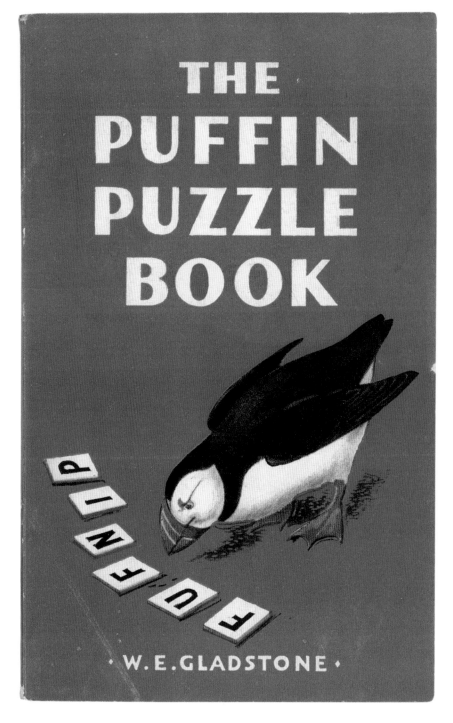

『퍼핀 퍼즐 책』, 1944.
[표지 그림: 윌리엄 그리먼드]

『준비된 주먹의 제한』, 1945.
[표지 그림: A. H. 홀]

『그린트리 언덕』, 1945.
[표지 그림: '에스제이']

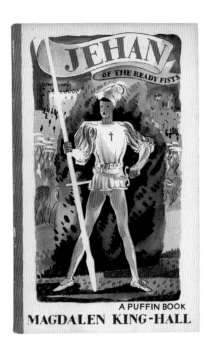

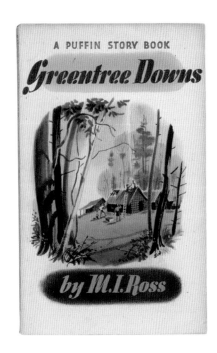

『코코넛 섬』, 1945.
표지 그림: 로버트 기빙스

『내 친구 리키 씨』, 1944.
[표지 그림: 존 하우드]

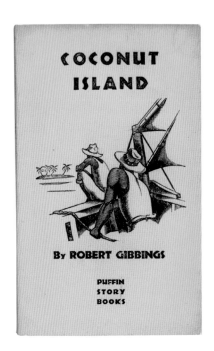

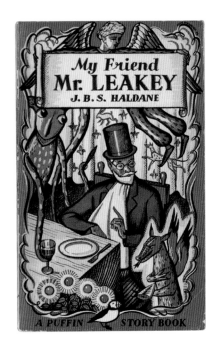

퍼핀 북디자인

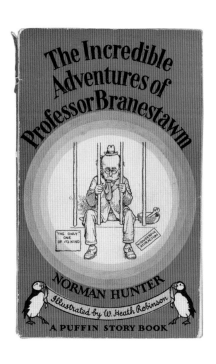

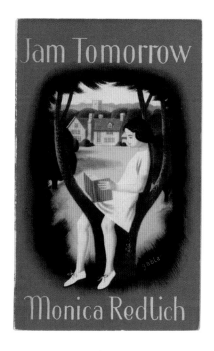

『브레인스타움 교수의 놀라운 모험』,
1946.
표지 그림: W. 히스 로빈슨

『내일의 잼』 1947.
표지 그림: 그레이스 게이블러

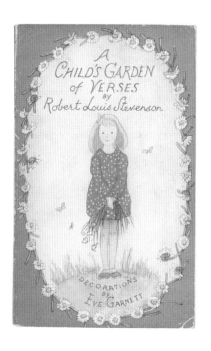

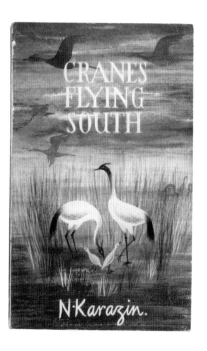

『어린이의 노래 정원』, 1947.
표지 그림: 이브 가넷

『남쪽으로 날아가는 두루미』, 1948.
표지 그림: 실비아 다이슨

『워즐 거미지』, 1953.
[표지 그림: 존 하우드]

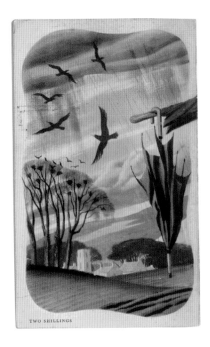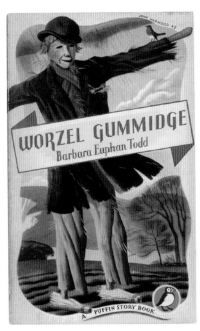

『돌아온 워즐 거미지』, 1949.
[표지 그림: 존 하우드]

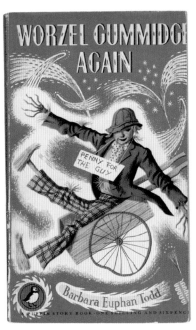

퍼핀 북디자인

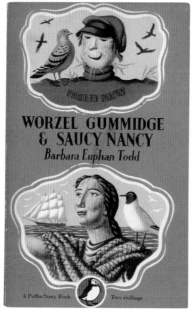

양쪽 표지

여기 실린 책이나 1장의 '퍼핀 그림책'을
보아서는 왜 전쟁 직후 시기의 영국을 흔히
회색으로 묘사하는지 이해하기 어렵다.
이 표지들은 밝고 활기차며 책의 내용에
어울리고 독자를 유혹하며 즐거움을 주도록
디자인되었다.

1940-1950년대에 퍼핀은 뒤표지 광고
문구가 필요하다고 여기지 않았다. 앞뒤
표지 모두를 디자인에 이용할 수 있었다는
뜻이다. 이 펼침쪽과 다음 페이지들에서
보는 바와 같이 일러스트레이터들은
이 가능성에 다양한 방식으로 응했다. 몇몇
책은 앞뒤가 모여 하나의 커다란 이미지를
이루고(예:『위즐 거미지』와『데이비드 줄룰란드에
가다』) 어떤 책에서는 각기 책의 다른 장면을
보여준다(예:『돌아온 위즐 거미지』와『다른 백인은

없다』). '앞과 뒤' 자체에서 착안한 것도 있다
(예:『아마빛 땋은 머리』). 로고는 선택적인 듯하지만
어떤 책에서는, 특히『콜럼버스의 항해』를 보면
유머러스하게 처리되기도 한다.

일러스트레이터가 레터링을 맡았기 때문에 글과
그림의 관계에 대한 접근 또한 다채로웠다. 어떤
책에서는 두 요소가 별개여서 각각 독립적으로
'읽히지만'(예:『아마빛 땋은 머리』와『장터의 이방인』)
모든 요소를 통합하려 하는 책이 많았다. 여기
실린 표지 중에서는『물개를 쫓는 노스』와『다른
백인은 없다』정도만이 레터링을 충분히 숙고하지
않은 것처럼 보인다.

퍼핀의 (그리고 펭귄의) 역사에서 이 시기에 표지
일러스트레이터는 대개 내지 일러스트레이터와
달리 정식으로 이름을 올리지는 않더라도
대다수가 작품에 자기 서명을 넣었다.

『아마빛 땋은 머리』, 1945.
[표지 그림: 그레이스 W. 게이블러]

『물개를 쫓는 노스』, 1946.
[표지 그림: 아서 H. 홀]

퍼핀 북디자인

『유괴』, 1946.
[표지 그림: 앤서니 레이크]

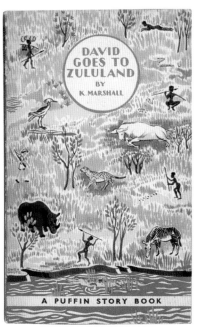

『데이비드 줄룰란드에 가다』, 1946.
[표지 그림: 그웬 화이트]

『거리 축제』, 1949.
[표지 그림: S. 다이슨]

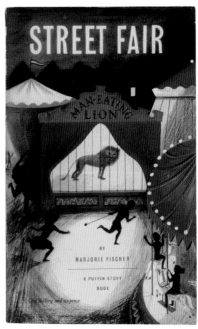

『다른 백인은 없다』, 1946.
[표지 그림: 존 하우드]

퍼핀 북디자인

『장터의 이방인』, 1949.
[표지 그림: 아일린 코플런]

『콜럼버스의 항해』, 1947.
표지 그림: C. 월터 호지스

『작은 아씨들』, 1953.
[표지 그림: 아스트리드 월포드]

『보물섬』, 1946.
[표지 그림: 앤서니 레이크]

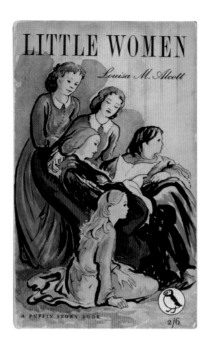
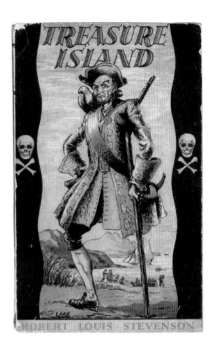

『톰 소여의 모험』, 1950.
[표지 그림: 아서 H. 홀('A. H. H.')]

『하이디』, 1956.
[표지 그림: 세실 레슬리]

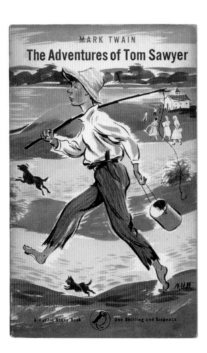
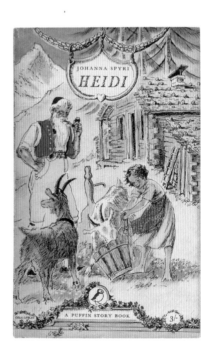

퍼핀 북디자인

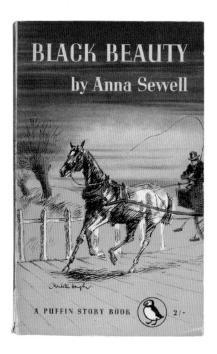

기존 책들 I

여기 실린 여섯 책 가운데『작은 아씨들』,
『보물섬』,『아름다운 검정말 블랙뷰티』는
퍼핀에서 처음 출판할 때 판권 만료
상태였다. 나머지는 퍼핀 책들 대부분이
그렇듯 다른 출판사들과 판권 협상을
해야 했다.

 퍼핀이 존재한 처음 20년간 성공의
주요인은 기존 어린이 책을 문고본으로
출판할 권리를 확보하는 엘리너 그레이엄의
능력이었다. 그녀는 지속적인 가치가 있다고
판단되는 책만 출판한 듯하다. 에니드
블라이튼이나 J. R. R. 톨킨의 책은 그녀가
느끼기에 퍼핀에서 출판할 만큼의 가치가
모자란 것들에 속했다.

『아름다운 검정말 블랙뷰티』, 1954.
 [표지 그림: 샬럿 허프]

『비밀의 화원』, 1958.
 [표지 그림: 아스트리드 월포드]

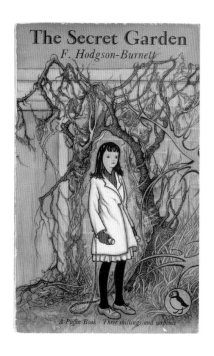

『거울 나라의 앨리스』, 1948.
표지 그림: 존 테니얼

기존 책들 II

어린이 책에 적용하는 표지 디자인은 성인
도서보다 훨씬 더 일러스트레이션과 책의
관계를 중시한다. 어린이 책에서 이는 확고한
관계로 여겨지므로 시간이 지나 책의 출판사가
바뀌더라도 기존의 삽화를 그대로 유지하는
경우가 많다. 퍼핀에서 이러한 초창기 사례는
1865년부터 존 테니얼 경의 일러스트레이션을
사용한 루이스 캐럴의 '앨리스' 책들이었다.

퍼핀판을 위해 테니얼의 검정 선화를
펭귄에서 가장 다재다능한 일러스트레이터
윌리엄 그리먼드가 채색했다. 그는 동시에
『언덕 농장의 휴일』(62–63, 88쪽 참조), 『젊은
탐정들』, 『죽은 자의 만(灣)의 비밀』의 표지도
제작하고 있었다.

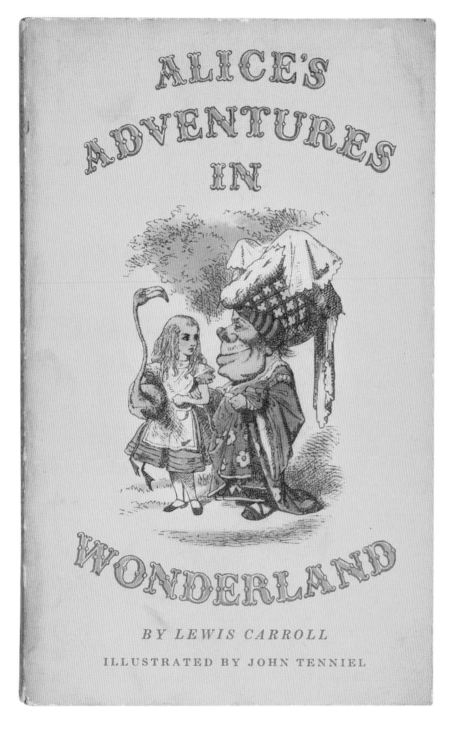

『이상한 나라의 앨리스』, 1949.
표지 그림: 존 테니얼

ALICE'S
ADVENTURES
IN

WONDERLAND

BY LEWIS CARROLL

ILLUSTRATED BY JOHN TENNIEL

퍼즐과 퀴즈

『퍼핀 퍼즐 책』은 '퍼핀 이야기책' 총서에서
전면 일러스트레이션 컬러 표지로 만들어진
첫 책이었다(69쪽 참조). 그리고 그 성공에
힘입어 비슷한 성격의 책들이 더 나오게
되었다. 그 발상에서 이어진 『퍼핀 퀴즈 책』은
다시 이후 나올 많은 책의 첫번째가 되었다.

『두번째 퍼핀 퍼즐 책』의 제목 글자는
장난기 있으면서 주제를 발랄하게 해석한
레터링이지만 저자와 출판사 이름, 로고와
가격이 들어가는 하단 빨간색 면이 워낙
강렬해서 거의 압도당한다. 퀴즈 책은 약간
나이 많은 독자층에게 호소하는 것으로
나타난다. 틀림없이 재미는 덜하지만 훨씬 더
깊이 생각하게 한다. 『퍼핀 퀴즈 책』은
존 우드콕이 디자인했는데 그는 세인트
마틴스 예술학교에서 가르치는 일을 하기
전에 '퍼핀 그림책' PP104 『나만의 책
제책하기』를 쓰고 그리기도 했다.

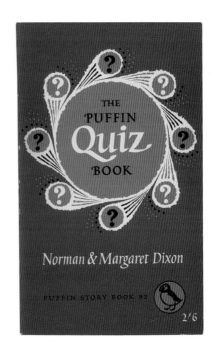

THE
PUFFIN
Quiz
BOOK

Norman & Margaret Dixon

PUFFIN STORY BOOK 92

2/6

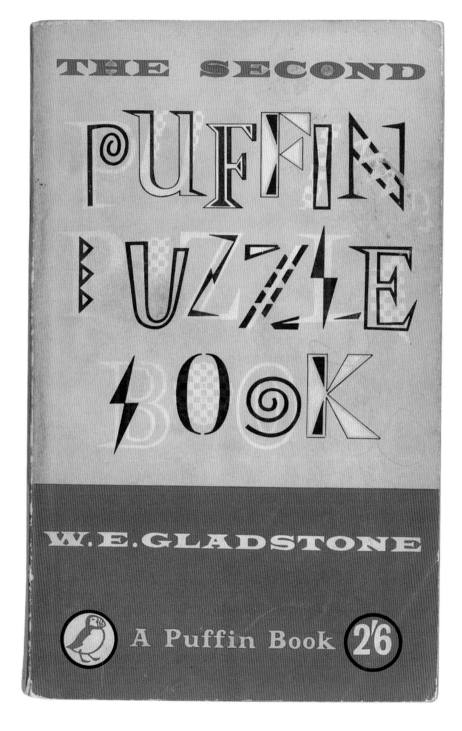

『두번째 퍼핀 퍼즐 책』, 1958.
표지 그림: 나이절 터클리

『아서 왕과 원탁의 기사들』, 1953.
표지 그림: 로테 라이니거

ROGER LANCELYN GREEN

KING
ARTHUR

AND
HIS
KNIGHTS
OF THE
ROUND
TABLE

A PUFFIN
STORY BOOK
2/6

퍼핀 북디자인

역사, 신화, 전설

그레이엄이 생각한 출판 계획의 핵심은 도서 목록에서 픽션과 논픽션이 조화를 이루는 것이었다. 초기에는 엘리자베스 프라이와 마리 퀴리에 관한 책 등 전기가 대표적이었고 『콜럼버스의 항해』와 『스페인의 무어』 등 많은 픽션 책이 역사를 바탕으로 했다.

로저 랜슬린 그린의 고대 전설 개작은 1953년 『아서 왕과 원탁의 기사들』로 시작했다. 표지는 실루엣 애니메이션이 전문이었던 독일 태생의 영화 제작자 로테 라이니거(1899-1981)가 디자인했다. 이 책과 비교하면 『트로이 이야기』와 『그리스 영웅 이야기』의 표지는 상당히 볼품없다. 그럼에도 책은 엄청난 인기를 입증했고 오늘날까지 그렇게 남았다.

『트로이 이야기』, 1958.
표지 그림: 베티 미들턴 샌드퍼드

『그리스 영웅 이야기』, 1958.
표지 그림: 베티 미들턴 샌드퍼드

『초보자를 위한 조류 관찰』, 1952.
[표지 그림: 제임스 아놀드]

『초보자를 위한 조류 관찰』, 1959.
표지 사진: 에릭 호스킹

대중 교육

'스페셜'에서 '퍼핀 그림책'에 이르기까지
많은 펭귄 책이 무엇인가 교육적이거나
교육용의 특질이 있는 것으로 보인다.
그런 책들의 어조를 제대로 이해하기가 늘
쉽지는 않다. '스페셜'에서 들리는 목소리가
"이것은 당신이 정말로 '알아야 할' 무엇이다"
라면 '퍼핀 그림책'에서는 "이것은 우리가
생각하기에 당신이 '알고 싶어 할' 것 같은
무엇이다"이다. 그 목소리의 일부는 책의
내용이 쓰이고 그려지는 방식에서 나오지만
소비자에 대해서라면 직접적인 목소리는
표지에서 나온다. 여기 실린『초보자를 위한
조류 관찰』의 가장 초기 표지는 단순하지만
사실적인 수채화 일러스트레이션으로 '퍼핀
그림책'처럼 말을 건넨다. 그러나 사진이
들어가는 나중 표지에서는 무엇인가 변한다.
청소년보다는 성인을 겨냥한 것처럼 보이며
목소리는 "여기 당신에게 '좋을' 만한 것이
있다"로 바뀌었다.

퍼핀 북디자인

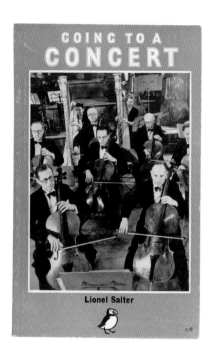

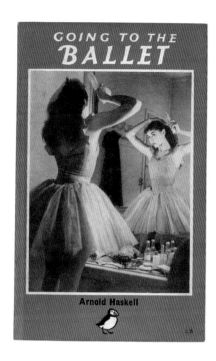

『음악회 가기』, 1954.
표지 사진: BBC 허가

『발레 공연 가기』, 1954.
표지 사진: 배런

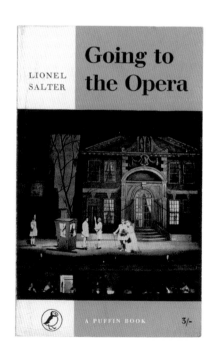

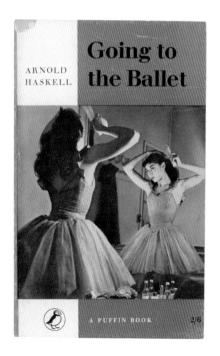

『오페라 공연 가기』, 1958.
표지 사진: 연합통신사

『발레 공연 가기』, 1958.
표지 사진: 배런

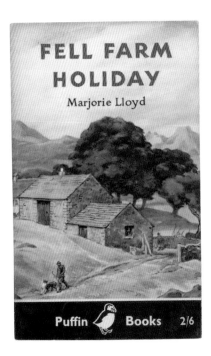

『언덕 농장의 휴일』, 1959.
[표지 그림: 윌리엄 그리먼드]

퍼핀 브랜딩의 출현

표지 디자인이 다각화되면서 1950년대 후반 많은 펭귄 총서에 브랜딩 띠가 생겨났다. 회사는 개별 책을 판매할 필요성과 강한 브랜드 이미지를 보존하는 것 사이의 균형 문제를 해소하려 했다. 우리가 살펴본 바와 같이 퍼핀에는 시각적 통일성이라고 할 만한 것이 거의 없었고 브랜드의 감각은 품질과 생산 가치에 대한 일반적 인식에 따라 유지되었다. 그럼에도 1959년부터 표지 하단을 가로지르는 검정 띠가 도입되었다. 여기에는 대개 길 산스로 출판사 이름, 로고, 가격이 들어갔다. 정말 다루기 어렵고 산만하며 불필요해 보이는 요소이다.

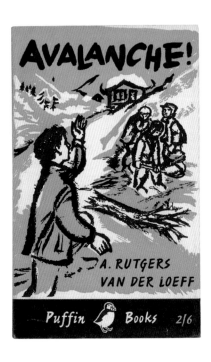

『눈사태!』, 1959.
[표지 그림: 알리 에버스]

퍼핀 북디자인

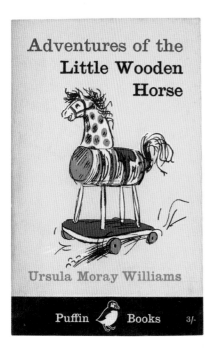

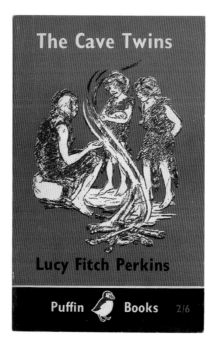

『작은 목마의 모험』, 1959.
표지 그림: 페기 포트넘

『동굴의 쌍둥이』, 1959.
표지 그림: 루시 피치 퍼킨스

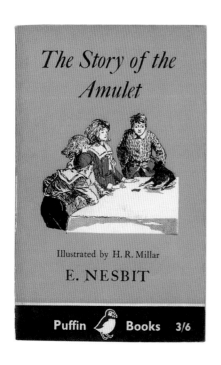

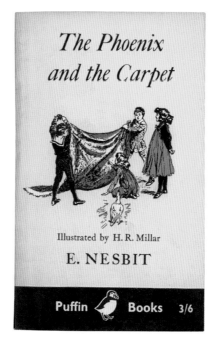

『부적 이야기』, 1959.
표지 그림: H. R. 밀러

『불사조와 양탄자』, 1959.
표지 그림: H. R. 밀러

『사자와 마녀와 옷장』, 1959.
표지 그림: 폴린 베인스

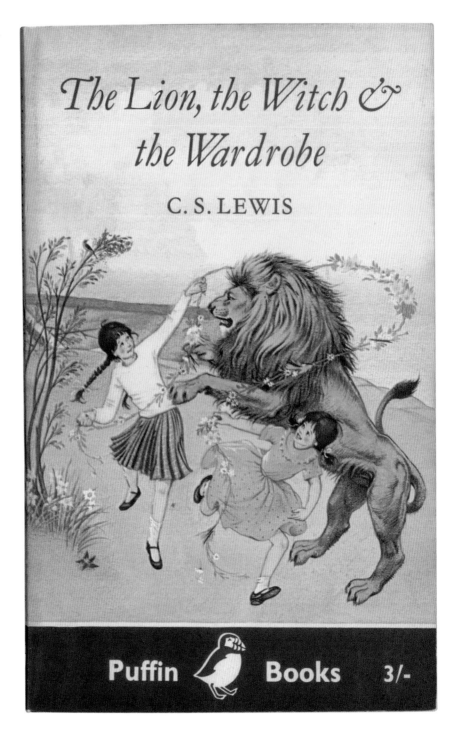

퍼핀 북디자인

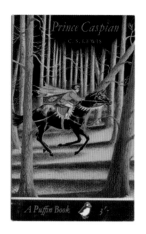
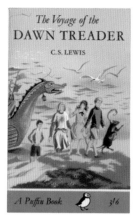
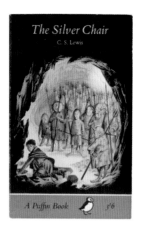

『캐스피언 왕자』, 1962.
표지 그림: 폴린 베인스

『새벽 출정호의 항해』, 1965.
표지 그림: 폴린 베인스

『은의자』, 1965.
표지 그림: 폴린 베인스

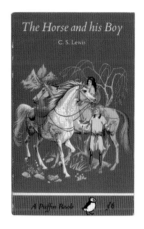
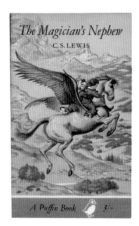

『말과 소년』, 1965.
표지 그림: 폴린 베인스

『마법사의 조카』, 1963.
표지 그림: 폴린 베인스

『마지막 전투』, 1964.
표지 그림: 폴린 베인스

폴린 베인스, 책과 표지들

폴린 베인스(1922-2008)는 C. S. 루이스의
『나니아 연대기』가 1952년에
제프리 블스(Geoffrey Bles)에서 양장본으로
출판될 때 재킷과 내지 일러스트레이션을
맡았다. 베인스는 이전에 톨킨 책에 그림을
그렸고 루이스는 단 두 번 만났다. 루이스는
일러스트레이션에 대해 베인스 앞에서는
정중한 태도를 취했지만 친구들에게는 그녀가
사자를 못 그린다며 비판적이었다. 그래도
베인스는 1959년에 퍼핀으로부터 문고판 표지

일러스트레이션을 의뢰받았다. 내지
일러스트레이션은 전부 원래의 양장본에서
가져왔다. 『사자와 마녀와 옷장』은 1959년에
처음 나왔고 케이 웨브의 편집으로 1965년에
시리즈가 완결되었다.

많은 어린이 책 표지가 그렇듯이
이 일러스트레이션은 책과 불가분의 관계가
되었으며 퍼핀이 권리를 상실하고도 오랫동안
베인스의 일러스트레이션이 유지되었다. 사실
현재 유통되는 판 하나에는 아직도 사용된다.

『헛간에 사는 아이들』. 1955.
[표지 그림: 메리 저넷]

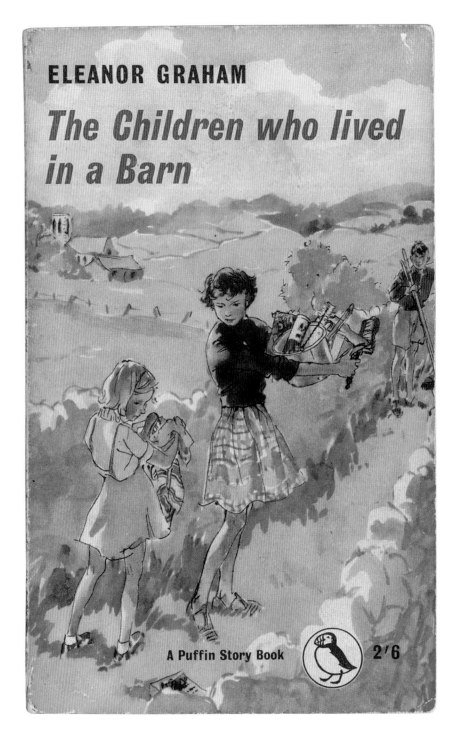

ELEANOR GRAHAM

The Children who lived in a Barn

A Puffin Story Book

2'6

퍼핀 북디자인

엘리너 그레이엄의 책, 그리고 편집한 책

총서 편집자로서의 작업뿐 아니라 그레이엄은
자신이 저자이기도 했다. 『헛간에 사는
아이들』은 1938년에 라우틀리지에서
하드커버로 출판되었고 퍼핀에서는 1955년에
메리 저냇의 표지 일러스트레이션으로 나왔다.

그레이엄은 1959년에 『예수 이야기』를
개작했다. 여기에는 펭귄이 브라이언
와일드스미스에게 의뢰한 첫 일러스트레이션이
담겨 있다. 와일드스미스는 이후 계속해서 많은
책을 작업하게 되었다. 이 책의 표지
일러스트레이션은 훌륭하지만 테두리의 기세에
눌려 결과물이 만족스럽지 않다. 그레이엄은
『퍼핀 시집』(PS72, 1953)과 『퍼핀 시인 4인선』
(PS121, 1958)의 편집도 맡았고 은퇴해서는
다른 출판사에서 시 선집을 더 편집했다.

『예수 이야기』, 1959.
[표지 그림: 브라이언 와일드스미스]

『퍼핀 시인 4인선』, 1958.
[표지 그림: 다이앤 블룸필드]

책이 아이들의 손에 닿기까지는 오랜 시간이 걸린다. 책은 다섯 무리의 어른들을 통과해야 한다. 선택하는 편집자, 판매하는 영업자, 구매하는 서점, 교사, 부모. 퍼핀 클럽의 요점은 이 어른들 중 하나 또는 두 무리를 생략하는 것이다. (그리튼, 1991, 20쪽에서 케이 웨브)

케이 웨브: 통합적 제작과 마케팅, 1961-1979

케이 웨브

엘리너 그레이엄이 퇴직한 뒤 정확히 말하면 유니스 프로스트의 뒤를 이어 퍼핀을 맡은 편집자 마거릿 클라크는 곧바로 전임자가 싫어했던 책인 톨킨의 『호빗』 문고본 판권을 확보했다. 이는 편집 정책에서 확실하게 대중적인 책을 지향하는 변화를 예고했지만 클라크가 차지한 공백기는 오래가지 않았다. 클라크는 퍼핀의 편집장 자리를 약속받았지만 앨런 레인은 이때 펭귄의 새로운 편집장 토니 고드윈의 친구였던 정력가 케이 웨브를 만났다. 그리고 레인은 고드윈을 이용해서 웨브에게 유리하도록 클라크를 열외로 만들었다. 레인이 했던 많은 임용이 그랬듯이 직감에 근거한 것이었고 탁월한 선택이었음이 드러났다.

케이 웨브는 1914년에 런던 치즈윅에서 태어났다. 그녀의 이력은 화려했다. 그녀는 15살에 아이들이 《미키 마우스 위클리(Mickey Mouse Weekly)》에 보내는 편지에 답을 주었고 비판적인 어머니를 위해 영화 비평을 썼다. 1931년에는 '답변남 조지(George the Answerman)'라는 필명으로 《픽처고어(Picturegoer)》에 들어가 나중에 《캐러밴 월드 앤드 스포츠카(Caravan World and Sports Car)》로 옮겼다. 1938년에 웨브는 《픽처 포스트(Picture Post)》에 비서로 갔고 1941년에는 《릴리퍼트(Lilliput)》 잡지의 부편집자가 되었다. 전쟁중에는 구급차 운전사, 공습 감시원, 급식 노동자, 그리고 플리트 가 여성 소총 여단(Fleet Street Women's Rifle Brigade)의 일원이기도 했다. 그는 1947년에 《릴리퍼트》를 떠나 《리더(Leader)》 잡지에서 프리랜스 연극 담당 기자로 일했고 《뉴스 크로니클(News Chronicle)》에 주간 특집 기사를 썼으며 〈여성의 시간(Woman's Hour)〉에 고정으로 방송했다. 그리고 《릴리퍼트》에서 만난 남편인 화가 로널드 설과 함께 여러

책을 작업했다. 그들은 퍼피추아 북스(Perpetua Books)도 설립했다. 1955년에 웨브는 초등학생을 위한 잡지《영 엘리자베션(Young Elizabethan)》(나중에《엘리자베션》으로 개명)을 편집하기 시작해 1961년까지 그 일을 계속했다.

질 맥도널드

엘리너 그레이엄의 견해가 다소 고루한 편이었다면 웨브는 전혀 달랐다. 그녀는 전임자가 확립해놓은 신뢰성을 성장의 발판으로 삼았을 뿐만 아니라 전체 사업 운영의 정신을 바꾸었다. 아동 문학에 대한 관심과 새로운 글쓰기에서 높아진 성과를 기회로 삼아 그는 토니 고드윈이 성인 픽션 목록을 바꾼 것만큼이나 급진적인 방식으로 퍼핀 목록을 변화시켰다. 그러나 혼란은 훨씬 덜했고 7년 뒤에 고드윈이 떠나는 원인이 되는 성격 충돌 같은 것도 없었다.

웨브가 통솔한 첫 5년간 퍼핀 목록은 규모 면에서 세 배가 되어 이제는 아동물의 고전으로 여겨지는 많은 책이 이때 첫선을 보였다. 새로 확보한 P. L. 트래버스의 『메리 포핀스』(1962)와 퍼핀에서 처음 출판된 클라이브 킹의 『내 친구 원시인』(1963) 같은 책들이다.

문고본 판권을 얻는 어려움은 계속되었는데 양장본 출판사들이 자체 문고본 임프린트를 만들어 양쪽을 직접 통제해나갈 수 있음을 깨닫기 시작하면서 사실상 더욱 나빠졌다. 웨브는 이를 타개하는 일을 앞장서서 주도했다. 윌리엄 콜린스, 옥스퍼드대학교 출판부, 페이버 & 페이버에 퍼핀이 그들보다 훨씬 더 효과적으로 시장에 책을 내놓을 수 있다는 근거를 대면서 그들의 아동 픽션 목록에 대한 독점권을 수년간 허가해달라고 설득하기까지 했다.

웨브는 전 연령의 어린이에게 열렬한 관심이 있었고 청소년 독자층의 특수한 요구를 염두에 두었다. 펭귄이나 퍼핀 목록을 세분해서 만들기보다 둘 사이에 '피콕'이라는 개별 임프린트를 만드는 안을 선택했다. 그리고 그 표지에는 제르마노 파체티가 다른 펭귄 총서와 임프린트에 도입한 요소들을 담았다(136-137쪽 참조). 피콕은 1960년대를 거치면서 성장했고 표지 디자인에 몇 가지 변형이 있었지만 1970년대에는 연간 발행되는 책 수가 차츰 감소했다. 1977년에 한바탕 분주한 움직임이 있었지만 1979년 토니 레이시가 웨브에게 퍼핀 편집장을 물려받은 뒤에 피콕 임프린트는 중단되었다.

케이 웨브의 재임 기간에는 마케팅과 편집부 사이에 더 밀접한 연계가 구축되었다. 1967년의 퍼핀 클럽 결성이 대표적이다. 이는 어린이 책에 대한 웨브 자신의 열정에서

생겨났는데 아이들이 책을 읽고 빌리거나 사도록 장려했다. 회원에게는 에나멜 배지, 암호, 스티커, 다이어리, 대회, 야유회, 특히 계간지《퍼핀 포스트(Puffin Post)》와 더 어린 회원을 위한《에그(Egg)》등의 혜택이 주어졌다.

많은 퍼핀 화가와 일러스트레이터들이 회지에 기여했지만(122쪽 참조) 지배적인 시각적 아이덴티티는 처음부터 퍼핀의 수석 디자이너였던 질 맥도널드(1927-1982)가 창조했다. 퍼핀 클럽의 인기가 한창일 때는 회원 수가 20만이었으며 웨브는 편집장에서 물러난 다음에도 계속 클럽을 운영했다. 1970년대에 클럽은 원래의 역할만이 아니라 소관 범위를 바꾸어 주로 학교에 기반을 두고 클럽을 통해 책을 구매할 수 있는 상업적 북 클럽이 되었다.

그러나 모든 것이 성공적이지는 않았다. 1960년대 초반 캐링턴이 퇴직한 뒤에(1장 참조) '퍼핀 그림책'은 잠시 동안만 유지되었다. 1970년대까지 소량을 계속 인쇄하기는 했지만 말이다. 그럼에도 웨브는 더 넓은 의미에서 그림책 아이디어를 되살리려는 세 가지 시도를 했다. '픽처 퍼핀(Picture Puffins)'이 1968년에, '새 퍼핀 그림책(New Puffin Picture Books)'이 1975년에, '실용 퍼핀(Practical Puffins)'이 1978년에 나왔다. 그것들은 캐링턴의 총서와 비슷한 영역을 다루었지만 '픽처 퍼핀'만이 계속 살아남을 자질을 갖춘 것으로 드러났다.

'픽처 퍼핀'(150쪽 참조)은 캐링턴의 총서에서 단명했던 이야기책 아이디어를 이어받았다. 그것은 필연적으로 다른 출판사 책의 재판으로 시작했다. 첫 일곱 권은 보들리 헤드에서 가져왔고[1] 여덟번째인 에드워드 아디존의 『불길 속의 영웅 폴』은 원래 1948년에 '포퍼스'로 출판된 것이었다. '픽처 퍼핀'은 지금도 계속되지만 이제 총서 표시는 없다.

'새 퍼핀 그림책'(130-133쪽 참조)은 캐링턴의 목록에서 논픽션과 교육적 측면을 되살리려는 시도였다. 2년의 수명에 단 15권의 책이 출판되었다.

1　1. 마저리 플랙 & 쿠르트 바이스(Marjorie Flack & Kurt Weiss), 『떳떳떳 꿀찌 오리 핑이야기(The Story about Ping)』(bh 1935), 1968; 2. 루이즈 파티오(Louise Fatio), 그림: 로제 뒤부아쟁(Roger Duvoisin), 『행복한 사자(The Happy Lion)』(bh 1955), 1968; 3. 진 자이언(Gene Zion), 그림: 마거릿 블로이 그레이엄 (Margaret Bloy Graham), 『개구쟁이 해리: 목욕은 정말 싫어요(Harry the Dirty Dog)』(bh 1968), 1968; 4. 로버트 브룸필드(Robert Broomfield), 『12일간의 성탄절(The Twelve Days of Christmas)』(bh 1965), 1968; 5. 윌리엄 스톱스(William Stobbs), 『아기돼지 삼형제 이야기(The Story of the Three Little Pigs)』, (bh 1965), 1968; 6. 로버트 브룸필드, 『아기 동물 ABC(The Baby Animal ABC)』(bh 1964), 1968; 7. 이브 티투스(Eve Titus), 그림: 폴 갤던(Paul Galdone), 『아나톨(Anatole)』(bh 1957), 1969.

그림책 형식의 다른 시도인 '실용 퍼핀'은 오스트레일리아에서 비롯되었고 4년에 19권 발행으로 실적이 약간 더 나았다. 전집으로 제작되어 영국과 다른 여러 지역의 펭귄에서 판매되었는데 오스트레일리아의 이윤이 모회사의 재정 안정을 지원하던 아주 성공적인 시기였다.

대체로 말하자면 1970년대는 모회사 펭귄에게 매우 힘겨웠던 10년으로 나타났다. 웨브의 충실한 지지자 앨런 레인이 피어슨 롱맨에 회사를 매각하기 위한 재단을 남겨놓고 1970년 7월 7일에 사망했다. 인수 이후 펭귄의 첫 임원진 3인, 크리스토퍼 돌리, 피터 칼보크레시, 짐 로즈는 경제적으로 대단히 어려운 시기를 통과하며 회사를 이끌어야 하는 골치 아픈 과업을 떠안았다. 펭귄 가족의 일부는 이를 다른 이들보다 더 절실히 느꼈다. 예컨대 1974년에 칼보크레시는 발행 도서 목록을 800종에서 450종으로 줄이고 교육부서를 닫았다. 그래도 퍼핀에서 좋은 책을 고르는 웨브의 직감은 계속 수익을 가져왔다. 몇몇 책, 예를 들어 루이스의 『나니아 연대기』 등의 판권이 원래의 출판사로 되돌아갔지만 웨브는 언제라도 다른 판권을 확보할 수 있는 듯했다. 로알드 달의 『찰리와 초콜릿 공장』(1973), 리처드 애덤스의 『워터십 다운의 열한 마리 토끼』(1973) 등의 책과 어슐러 르 귄 같은 저자를 이런 경기 침체 상황에 맞서 얻어내 경이적인 판매를 거두었다. 무엇이 독자에게 호소하는지에 대한 날카로운 감각을 웨브가 여전히 지녔다는 증거였다.

이러한 성공은 1978년에 피터 메이어가 회사를 회생시킬 임무를 띠고 펭귄의 사장으로 임명되었을 때 퍼핀에는 거의 신경쓰지 않아도 되었음을 뜻한다. 웨브는 다음 해에 퍼핀 편집장에서 물러났지만 퇴직 후에도 1981년까지 《퍼핀 포스트》를 편집하며 계속 일했다. 덧붙여 그는 방송과 책 평론, 편집에 대한 관심을 놓지 않았다.

웨브는 아동 문학에 대한 공헌을 인정받아 1969년에 엘리너 파전 상을 받았고 1972년에 북맨협회의 첫 여성 회원이 되었다. 나아가 1974년에는 대영제국훈장을 받았다. 그녀는 1996년 1월 16일에 사망했다.

『호빗』 1961.
표지 그림: 폴린 베인스

퍼핀 북디자인

색띠

톨킨의 『호빗』은 엘리너 그레이엄이
거부했지만 그녀가 퇴직하자마자 바로
퍼핀에서 출판되었다. 표지는 폴린 베인스
(90-91쪽 참조)가 그렸고 1959년에 도입된,
브랜드를 알리는 검은색 띠가 들어갔다.
그러나 케이 웨브의 편집 체제로 들어가자 곧
이 띠는 표지 디자인의 나머지 부분과
어울리는 색으로 바뀌었다.

　전과 마찬가지로 사용되는
일러스트레이션은 여러 가지 양식이었다.
『샬롯의 거미줄』은 원 출판사의 양장판에
들어간 일러스트레이션을 그대로 가져왔다.
『아주 작은 개 치키티토』는 1962년에
컨스터블에서 나온 양장판과 같은
일러스트레이터 앤서니 메이틀랜드가
그렸으며 그 판과 매우 비슷하다. 그러나
대개는 새롭게 의뢰한 작업을 표지에 실었다.

　이제 일러스트레이터는 활자가 들어갈
자리를 더욱 잘 헤아려 작업하는 것으로
나타났고 색을 적극적으로 강렬하게
사용해 표지 일러스트레이션이 내지
일러스트레이션의 재탕이라는 느낌은 훨씬
줄어들었다.

　또한 일러스트레이디가 작업한 레터링을
사용하는 경우가 많이 없어졌다. 다음
펼침쪽에 실린 퍼핀 제작 표지들 가운데
『기쁨의 마법상자』만 핸드레터링을 사용했다.

『샬롯의 거미줄』, 1963.
표지 그림: 가스 윌리엄스

『아주 작은 개 치키티토』, 1968.
표지 그림: 앤서니 메이틀랜드

『학장의 조카딸』, 1963.
[표지 그림: 딕 하트]

『반역의 신호』, 1967.
표지 그림: 제나 플랙스

『이야기를 들려줘』, 1963.
[표지 그림: 주디스 블레드소]

『101마리 달마시안』, 1962.
[표지 그림: 재닛 & 앤
그레이엄 존스턴]

『영양 가수』, 1963.
[표지 그림: 피터 배릿]

『산사태!』, 1964.
[표지 그림: 브라이언 와일드스미스]

『천장이 무너진 날』, 1966.
표지 그림: 줄리엣 레니

『팬텀 톨부스』, 1965.
표지 그림: 줄스 파이퍼

『매그놀리아 빌딩』, 1968.
표지 그림: 딕 하트

퍼핀 북디자인

PADDINGTON AT LARGE

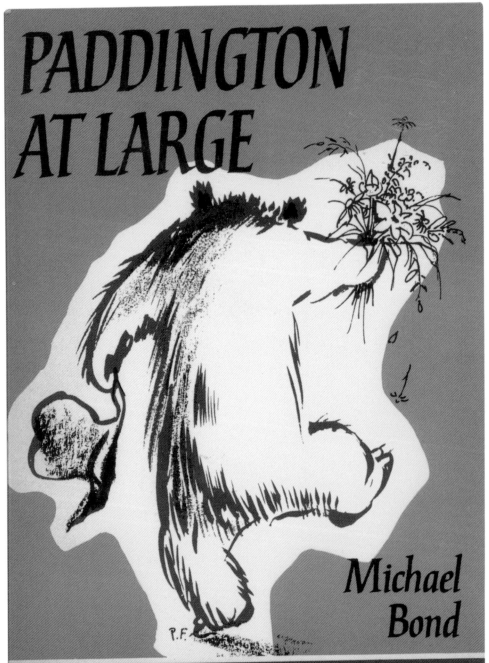

P.F.

Michael Bond

A Young Puffin 3/6

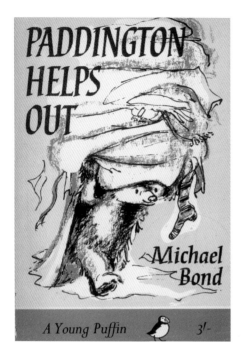

영 퍼핀

'영 퍼핀(Young Puffins)'은 1961년부터
나오기 시작했다. 처음에는 색띠에
타이포그래피 처리로 총서를 표시했고
제목에는 여전히 '퍼핀 이야기책'에서의
순서대로 번호를 붙였다.

마이클 본드(1926-)는 첫 '패딩턴 곰' 책
『내 이름은 패딩턴』을 1958년에 출판했다.
1965년까지 이 책들이 아주 성공을 거두어
그는 텔레비전 카메라맨 직업을 그만두고
전업으로 글쓰기에 집중했다. 퍼핀은
1962년에 그 책들을 출판하기 시작해
페기 포트넘(1919-)의 일러스트레이션을
계속 사용했다. 포트넘은 첫 책부터
그림을 그려 1974년까지 그 일을 계속했다.
여성 국방군에서 의병 제대한 다음
포트넘은 1944-1945년에 센트럴
예술공예학교(Central School of Arts and
Crafts)에서 존 팔리의 가르침을 받았고
곧 어린이 책에 그림 그리는 일을 시작했다.
제작부에서는 그녀의 독특하고 생기 넘치는
펜 드로잉을 표지에 쓰기 위해 다양한
느낌으로 채색했다. 『마음대로 패딩턴』의
채색은 특히 투박한 편이지만 『패딩턴의
생일파티』와 『일하는 패딩턴』에서는
표지 종이 자체의 흰색을 이용해 캐릭터와
그 동작을 강조한다.

『일하는 패딩턴』은 1967년에 처음 나온
더 자유로운 표지 디자인(106쪽 참조)으로
되어 있다. 이때 '영 퍼핀' 표시는 퍼핀 로고
아래 놓이는 간단한 부제가 되었다.

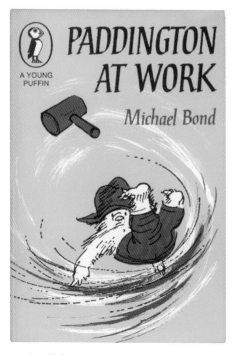

『패딩턴의 생일파티』, 1965.
[표지 그림: 페기 포트넘]

『일하는 패딩턴』, 1969.
[표지 그림: 페기 포트넘]

왼쪽 페이지:
『마음대로 패딩턴』, 1966.
[표지 그림: 페기 포트넘]

『작은 매실』, 1975.
[표지 그림: 진 프림로즈]

돌아온 자유

1967년에 색띠는 버려지고 표지는 예전의
자유를 거의 되찾았다. 일러스트레이션
취향의 변화 외에 1940-1950년대 표지와
구별되는 다른 두 가지 경향이 있다.

　이전에는 퍼핀 로고를 유머러스하게
처리할 수 있었지만 이제 윤곽이 더 선명해진
1959년판으로 고정되었다. 종종 같은 시기의
픽션 책에 들어가는 펭귄 로고와 비슷하게
특대형으로 등장하기도 한다.

　그러나 가장 근본적인 변화는 구성,
단순성, 트리밍에 대한 태도였다. 과거에는
책의 가장자리를 틀로 사용해 이미지를
온전히 담은 표지가 많았고 한편 앞과 뒤를
이용해 두 장면으로 짧은 서사를 만드는
것도 있었다. 새로운 표지는 순간적 장면에
더 집중하고 꽉 차게 트리밍해 무대 뒤
좌우의 행위를 암시한다. 이때부터 사진과
사진 콜라주 효과가 중요해졌다.

『여우 대니』, 1969.
[표지 그림: 건보 에드워즈]

퍼핀 북디자인

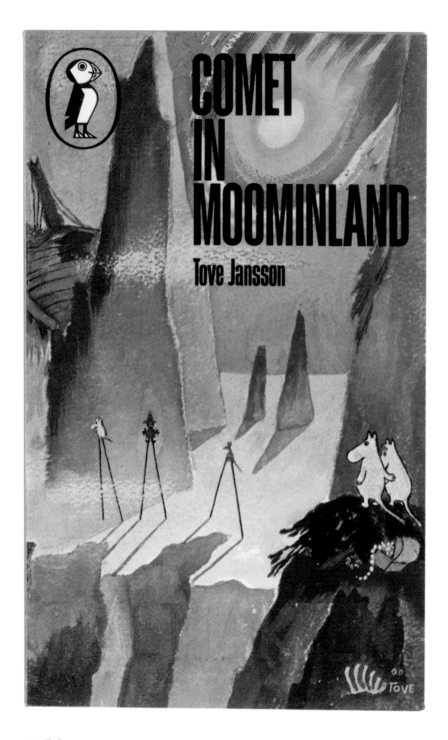

『무민 골짜기에 나타난 혜성』, 1970.
[표지 그림: 토베 얀손]

『윌러비 언덕의 늑대들』, 1971.
표지 그림: 팻 메리어트의
드로잉에서

『노르만인의 신화』, 1960.
[표지 그림: 브라이언 와일드스미스]

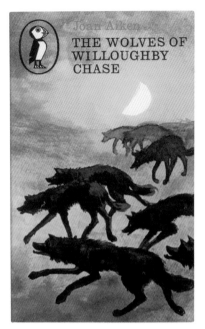

『무민 골짜기에 나타난 혜성』, 1967.
[표지 그림: 토베 얀손]

『스튜어트 리틀』, 1969.
표지 그림: 가스 윌리엄스

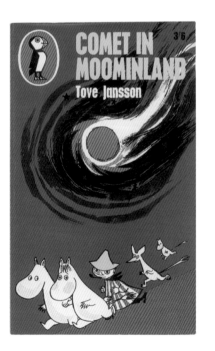

퍼핀 북디자인

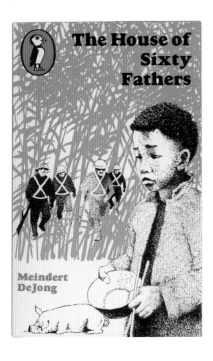

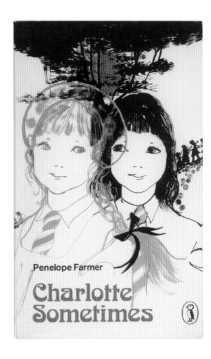

『60명의 아버지가 있는 집』, 1971.
　표지 그림: 피터 배릿

『샬럿은 가끔』, 1972.
　[표지 그림: 제니나 에데]

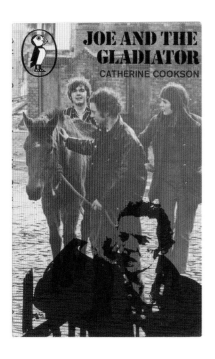

『조와 글래디에이터』, 1971.

『시간의 주름』, 1967.
　표지 그림: 피터 배릿

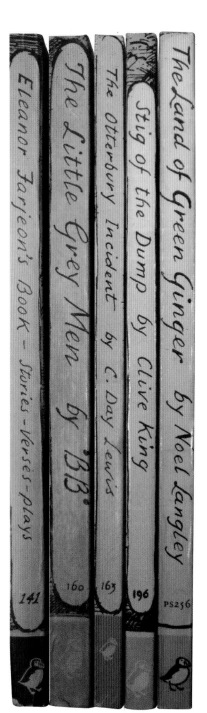

에드워드 아디존(1900-1979)

에드워드 아디존은 1939년에 처음 나온
'리틀 팀' 이야기의 저자로 많이 알려졌지만
1927년부터 《라디오 타임스》와 《스탠드》 등
잡지와 출판사와 함께 일러스트레이터로
일했다. 그리고 1940-1945년에 종군 화가로
임명받았다. 1958년에 그는 애브람 게임즈의
표지 템플릿(『펭귄 북디자인』 88쪽 참조)에 따라
'펭귄 픽션'의 표지를 제작했다. 그의 분위기
있는 펜과 수채 일러스트레이션은 이어서
1960-1966년에 출판된 서로 관련 없는 다섯
권의 퍼핀 책에 사용되었다.

드로잉과 레터링 양식이 앞표지 안에 갇히지
않고 책등까지 넘어가 한층 더 독특하다.
『내 친구 원시인』의 일러스트레이션은 2003년
'퍼핀 모던 클래식'판(212-213쪽 참조)에서
지금도 계속 사용된다.

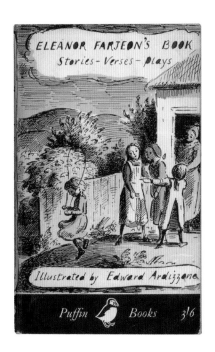

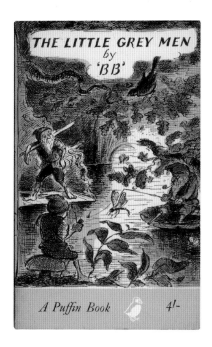

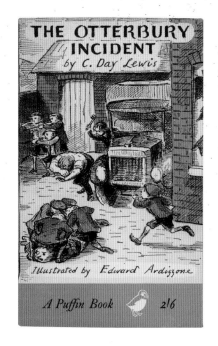

Fantastic
Mr Fox

Roald Dahl

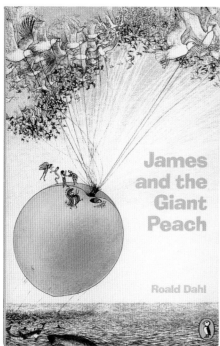

로알드 달(1916-1990)

1990년 로알드 달이 사망하자 그를 '세계에서 가장 성공한 어린이 책 작가'라고 표현했지만 그는 일찍이 작가가 되겠다고 나서지 않았다. 현역에서 의병 제대한 전쟁 경험을 글로 써달라는 요청을 받은 1942년에 와서야 그렇게 마음먹었다. C. S. 포레스터를 통해《세터데이 이브닝 포스트》에 실린 그 첫 작업의 성공이 다른 일들로 이어졌고 전후에는 성인용 단편 소설을 쓰게 되었다. 그의 첫 아동 소설은 1943년에 쓴 '그렘린'이었지만 그때 한 번뿐이었고 1961년에『제임스와 슈퍼 복숭아』를 출판하면서부터 아동 소설을 진지하게 쓰기 시작했다.『찰리와 초콜릿 공장』이 뒤를 이었고『내 친구 꼬마 거인』, 『멍청씨 부부 이야기』,『마녀를 잡아라』,『멋진 여우씨』 등이 나왔다.

1976년에 쿠엔틴 블레이크가 달의 책에 그림을 그리기 시작했고 모든 퍼핀판은 지금까지도 그 그림들을 싣는다(224-227쪽 참조). 그러나 첫 퍼핀판은 다른 여러 일러스트레이터가 그림을 그려서 이를 오늘날의 판과 비교해보면 흥미롭다.

『제임스와 슈퍼 복숭아』, 1980.
표지 그림: 낸시 에콜름 버커트

『찰리와 거대한 유리 엘리베이터』, 1975.
표지 그림: 페이스 자크

왼쪽 페이지:
『멋진 여우씨』, 1974.
표지 그림: 질 베넷

조앤 에이킨(1924-2004)과
얀 피엔코프스키(1936-)

조앤 에이킨은 서식스에서 태어났고 그녀가
쓴 소설이 제2차 세계대전중에 BBC에서
방송되었다. 『윌러비 언덕의 늑대들』이
성공을 거두어 글쓰기를 직업으로 생각할
수 있기까지 그녀는 가족을 돌보면서 다른
일과 함께 글쓰기를 해나갔다. 에이킨은
일생에 걸쳐 쿠엔틴 블레이크와 팻 메리어트
등 많은 일러스트레이터와 작업했다.

　『빗방울 목걸이』와 『바닷속 왕국』은
얀 피엔코프스키와 함께 작업한 다섯 권 중
첫 두 책이다. 1936년 폴란드에서 태어난
피엔코프스키는 1946년에 가족과 함께
영국으로 이주했다. 케임브리지에서 고전과
영어를 공부하고 나서 그는 책 삽화는 물론
포스터, 무대, 축하 카드, BBC의
〈와치!(Watch!)〉를 위한 그래픽 등을
디자인했다. 곧 책 작업 활동이 더
중요해지기 시작했고 여기 실린 두 책은
로테 라이니거의 애니메이션 영화를
연상시키는 그의 실루엣 스타일 그림을
퍼핀에서 보여준 초창기 사례이다. 검정
이미지는 카드지에서 잘라내 채색한
배경에 겹쳐놓은 것이다. 그가 나중에
'픽처 퍼핀' 책 몇 권에도 다시 사용한
기법이다(208-209쪽 참조).

　피엔코프스키는 유아용 책 시리즈의
저자이기도 하며 150쪽에서 언급하는
'메그와 모그' 이야기를 헬렌 니콜과 함께
작업했다.

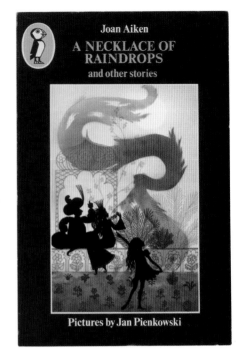

　　　　　　　　　　　　　　　　　　　　　퍼핀 북디자인

Joan Aiken

THE KINGDOM
UNDER THE SEA
and other stories

Pictures by Jan Pienkowski

『제비 호와 아마존 호』, 1962.
표지 그림: 퍼트리샤 맥그로건

아서 랜섬(1884-1967)

랜섬의 이야기 시리즈 12권은 영국 레이크
지구에서 휴가를 보내는 워커 가와 블래킷
가 아이들에 관한 이야기로『제비 호와
아마존 호』로 시작하는데 1930년에서
1947년 사이에 처음 출판되었다. 다른
사람들의 작업에 불만스러워하던 랜섬은
그 책들에 스스로 그림을 그리기 시작했다.
절제하기보다는 정밀한 선 드로잉이었는데
1932년『피터 딕』으로 시작했다.

　그 책들은 퍼핀에서 1962년부터 처음
나왔는데『제비 호와 아마존 호』의 표지는
가로줄과 당시 퍼핀의 표지 템플럿이
혼합된 디자인이었다. 1968-1971년에
전체 12권의 책을 리패키지로 내면서
이미지를 더 신중하게 선택했고 제한된
배색으로 별색을 추가해 그래픽 처리를
더 강렬하게 했다. 이러한 설정에서 랜섬의
드로잉은 새로운 생명을 얻었고 아주
독특하고 수집 가치가 있는 시리즈가
만들어졌다.

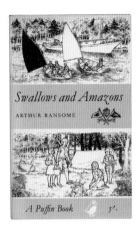

『피터 딕』, 1968.
표지 그림: 아서 랜섬

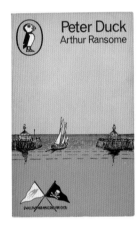

『제비 계곡』, 1968.
표지 그림: 아서 랜섬

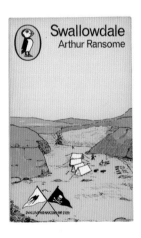

퍼핀 북디자인

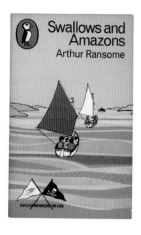

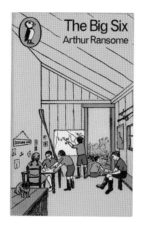

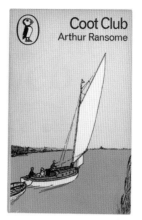

『제비 호와 아마존 호』, 1968.
표지 그림: 아서 랜섬

『빅 식스』, 1970.
표지 그림: 아서 랜섬

『물닭 클럽』, 1969.
표지 그림: 아서 랜섬

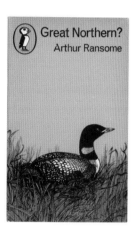

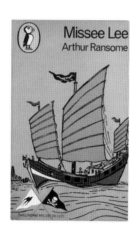

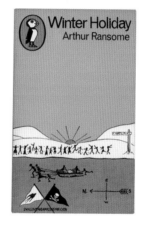

『검은부리아비?』, 1971.
표지 그림: 아서 랜섬

『미시 리』, 1971.
표지 그림: 아서 랜섬

『겨울 휴가』, 1968.
표지 그림: 아서 랜섬

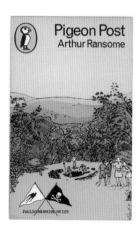

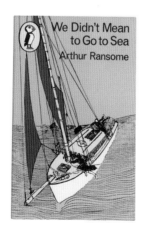

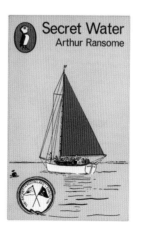

『비둘기 우편』, 1969.
표지 그림: 아서 랜섬

『바다로 갈 생각은 없었다』, 1969.
표지 그림: 아서 랜섬

『시크릿 워터』, 1969.
표지 그림: 아서 랜섬

『워터십 다운의 열한 마리 토끼』, 1974.
표지 그림: 폴린 베인스(뒤표지)

워터십 다운, 대성공

최상의 어린이 책을 확보해 퍼핀으로
출판하는 케이 웨브의 정책은 1970년대에도
계속되었는데 『워터십 다운의 열한 마리
토끼』는 그녀에게 가장 큰 성공작이었을
것이다. 13개 회사에서 거절당한 끝에 렉스
콜링스(Rex Collings)에서 1973년에
출판되었고 다음 해에 퍼핀으로 등장했으며
펭귄에서는 같은 일러스트레이션을 다르게
트리밍해 사용한 표지로 양쪽에 걸쳐 커다란
성공을 거두었다. 이 책은 『채털리 부인의
연인』을 제치고 빠르게 회사의 베스트
셀러가 되었다.

　표지는 폴린 베인스가 그렸다. 그녀는
제2차 세계대전 말기에 책 삽화 일을
시작했고 1950년대에 J. R. R. 톨킨과
C. S. 루이스를 위한 일러스트레이션을
작업했다(90-91쪽 참조).

『워터십 다운의 열한 마리 토끼』, 1974.
표지 그림: 폴린 베인스(펭귄판)

퍼핀 북디자인

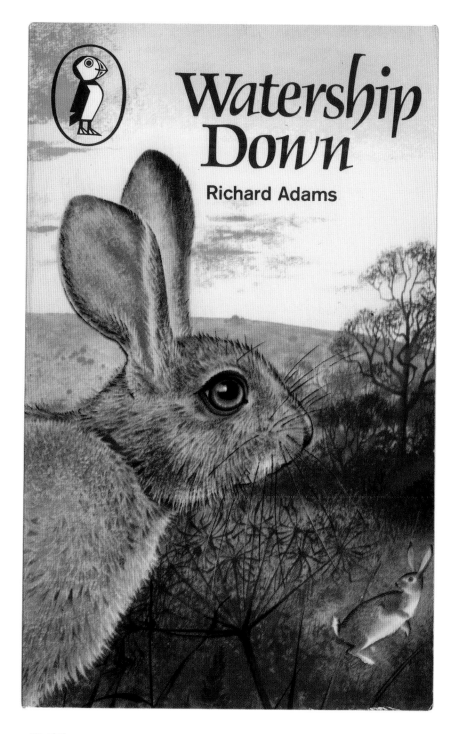

『워터십 다운의 열한 마리 토끼』, 1974.
표지 그림: 폴린 베인스

영화와 텔레비전 끼워팔기

출판사들은 언제나 책 판매를 늘릴 방법을
찾는다. 1950년대 후반부터 계속된
영화와 텔레비전 방송의 성공은 디자인
감성 측면에서 훨씬 떨어지더라도
끼워팔기를 위한 책 표지로 바꿀 수밖에
없는 이유가 되었다.

『워즐 거미지의 텔레비전 모험』에서
보듯이 1970년대까지 이 관계는 돌고
돌았다. 캐릭터는 그 자체가 상품이 되기
시작했고 방송사는 나중에 시리즈에 첨가해
출판할 수 있는 새로운 이야기를
만들어내려 했다.

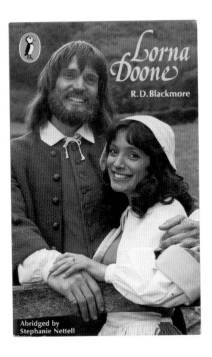

『로나 둔』, 1976.
표지 사진: 더글러스 플레일,
사진 속 인물은 BBC 텔레비전에서
제작한 〈로나 둔〉에서 로나 둔 역의
에밀리 리처드와 존 리드 역의
존 서머빌(ⓒ BBC)

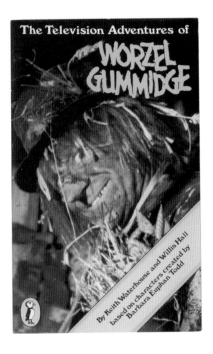

『워즐 거미지의 텔레비전 모험』, 1979.
표지 사진은 서던 텔레비전에서
방송된 시리즈에서 워즐 거미지로
분한 존 퍼트위를 보여준다.

퍼핀 북디자인

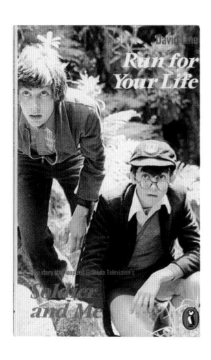

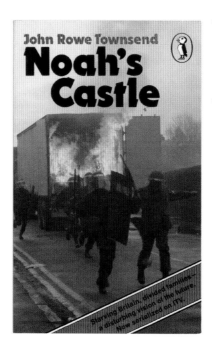

『필사적으로 달려』 1974.
그라나다 텔레비전에서 각색한 모험
연속극 〈병사와 나〉: 표지 사진은
병사를 연기한 리처드 윌리스와
제럴드 선퀴스트

『노아의 성』, 1980.
서던 텔레비전 각색

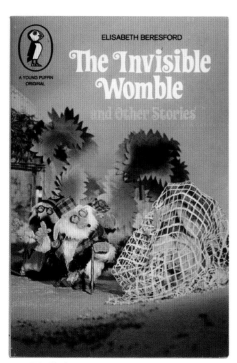

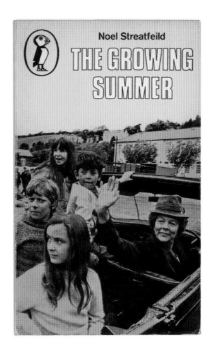

『보이지 않는 웜블 외』, 1973.
표지 사진에는 이 책의 삽화도
담당한 아이버 우드의 원작 영화
인형 디자인을 실었다.
(© FilmFair Ltd)

『성장하는 여름』, 1968.
런던 위켄드 텔레비전에서 연속 방송

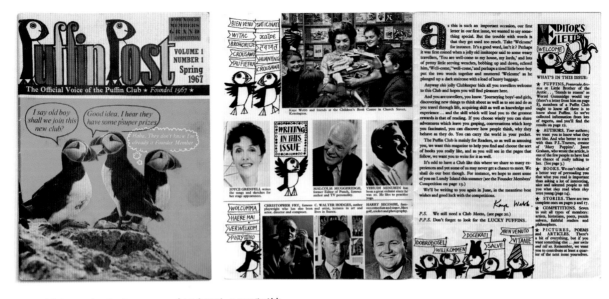

《퍼핀 포스트》, 1권, 1호, 1967.
그림: 질 맥도널드

*Sniffup Spotera: 'Puffins Are
Tops'를 거꾸로 해서 만든
퍼핀 클럽의 암호

'스니프업 스포테라'*

퍼핀 클럽은 어린이 책을 향한 웨브의
열정에서 생겨나 아이들이 책을 읽고
빌리거나 사도록 장려하기 시작했다.
회원들은 에나멜 퍼핀 배지, 암호, 스티커와
다이어리, 이야기가 가득한 계간지《퍼핀
포스트》(또는 더 어린 회원은《에그》), 대회,
야유회를 혜택으로 누렸다. 노먼 헌터, 리언
가필드, 마이클 모퍼고, 로알드 달, 어슐러
르 귄 등의 주요 저자가 쓴 글을 실은 잡지는
"어린이들 가운데에서 비평가와 작가들을
만들어낸 최초의 토론장이다. 어린이를
진지하게 소비자로 대했고 '권리 부여'라는
말이 생겨나기 훨씬 전이었던 때에 그들을
픽션의 재판관으로 간주했다"라고
표현되었다.(이사벨 버윅,《파이낸셜 타임스》, 2008
년 10월 14일)
쿠엔틴 블레이크, 에드워드 아디존,
얀 피엔코프스키, 레이먼드 브리그스 등
많은 퍼핀 화가와 일러스트레이터들이
잡지에 기여했지만 지배적인 시각적
정체성을 만든 사람은 질 맥도널드이다.
맥도널드는 뉴질랜드에서 자랐고 건축을
공부하고 나서 1950년대에《스쿨 저널(The
School Journal)》에서 그림을 그리게 되었다.
1907년에 창간한《스쿨 저널》은 어린
독자에게 그들의 생활에 관련된 이야기, 희곡,
기사, 시를 제공했으며 이를 통해 많은
뉴질랜드 작가와 화가에게 첫 등장 기회를
주었다. 맥도널드는 펭귄에서 일하기 위해
영국에 오기 전인 1959-1965년에《스쿨
저널》의 아트 디렉터를 맡았다.《스쿨 저널》
의 경험이 있는 그녀는《퍼핀 포스트》의
책임 디자이너로 완벽한 선택이었다.
맥도널드는 1982년에 이른 죽음을 맞을
때까지 그 역할을 계속했다.
《퍼핀 포스트》는 구독 잡지라서
가판대에서 파는 잡지에서는 생각할 수도
없을 방식으로 표지와 마스트헤드에 대한

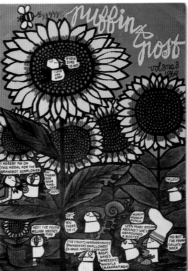
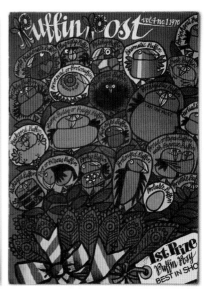

자유를 누릴 수 있다. 그리고 그들이 택한 접근
방식은 장난기 있고 색다르며 세련된 것이었다.
표지는 그림이나 콜라주였고 제목이 때로는
주 요소였다가 부차적 요소가 되기도 했다.
맥도널드의 그림은 강한 검정 윤곽선과 선명한
색이 특징적이며, 사실 색채가 압도적인
인상을 준다. 맥도널드는 1968년 《퍼핀
포스트》에서 처음 발표된 '픽처 퍼핀' 26, 재닛
에이치슨의 『해적 이야기』(1970)를 비롯해
다른 몇몇 책의 표지를 디자인했다.

위:
《퍼핀 포스트》, 1권, 4호, 1968.
《퍼핀 포스트》, 3권, 3호, 1969.
《퍼핀 포스트》, 4권, 1호, 1970.
표지 그림·디자인: 질 맥도널드

퍼핀 독자 다이어리, 1973, 1974,
1975, 1976.
표지 그림·디자인: 질 맥도널드

퍼핀 장서표, 1972.

퍼핀 클럽 회원 배지.

『무언가 할 일』, 1968.
표지 그림: 셜리 휴스

퀴즈와 활동

퍼즐 책들은 시작부터 퍼핀 목록의
일부였고(68-69, 82-83쪽 참조) 관련 도서와
함께 계속 제작되었다. 그 분야의 이전
표지처럼 케이 웨브 아래에서 제작된
표지들은 유머와 시각적 유희를 내포했다.

여기 실린 두 표지는 1950년대 말에서
1970년대 초까지 부모를 노린 듯한 책에서
독자를 직접 겨냥한 책으로의 양식 변화를
확실히 보여준다.

126-127쪽에 실린 표지들은 퍼핀의
대명사라 할 만한 두 일러스트레이터의
작업이다. 《퍼핀 포스트》를 위한
질 맥도널드의 독특한 작업은 이미
소개했고(122-123쪽) 쿠엔틴 블레이크는
1976년부터 로알드 달의 책에 그림을
그리기 시작했다.

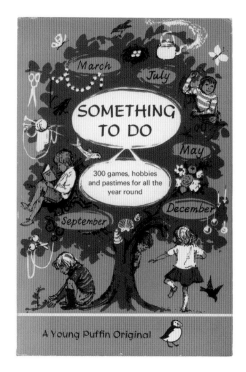

오른쪽 페이지:
『해야 할 일들』, 1978.

Hazel Evans

THINGS TO DO

make
your
own
guitar

grow a
bonsai
tree

keep
an
indoor
zoo

do origami

watch
your
name
grow

be a
magician

have fun
with odds
and ends

『퍼핀 크로스워드 퍼즐 책』, 1966.
표지 그림: 질 맥도널드

『퍼핀 퀴즈 책』, 1969.
표지 그림: 질 맥도널드

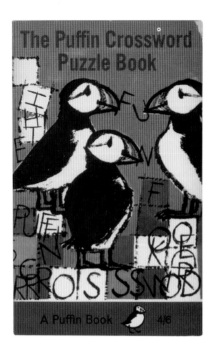

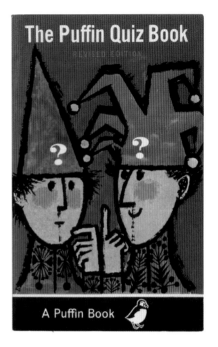

『주니어 퍼핀 퀴즈 책』, 1966.
표지 그림: 질 맥도널드

『마술 퍼핀 북』, 1968.
표지 그림: 질 맥도널드

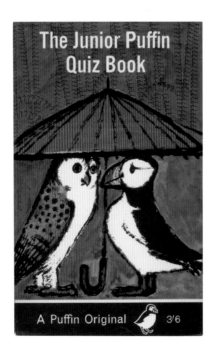

오른쪽 페이지:
『퍼핀 유머집』, 1974.
표지 그림: 쿠엔틴 블레이크

퍼핀 북디자인

『축구 퍼핀 북』, 1975.
표지 디자인: 로버트 홀링스워스

『축구 퍼핀 북』, 1970.
표지 그림: 피터 배릿.
흰색 잉글랜드 유니폼을 입은
익명의 1970년 대표선수와
스코틀랜드 유니폼을 입은
1872년 대표선수

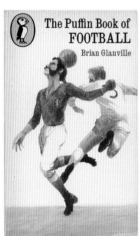

퍼핀 북디자인

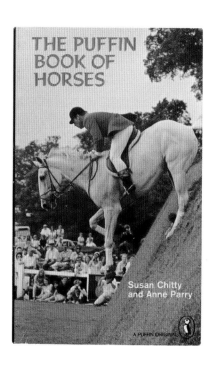

운동

퍼핀은 픽션과 논픽션을 망라해 어린이들이 흥미를 느낄 만한 모든 종류의 책을 내려했다. 취미와 오락은 원래 '퍼핀 그림책'에서 중요했으며 비슷한 주제의 책들을 계속 출판했다.

그러나 슬프게도 1970년대에 나온 표지들은 책이 다루는 주제인 운동의 마력을 포착하는 데 실패했고 표지들끼리 어떤 시각적 관계도 없었다.

『경마 퍼핀 북』, 1975.

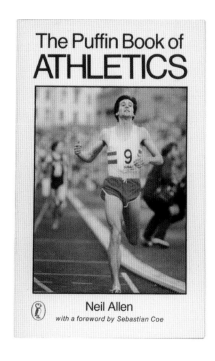

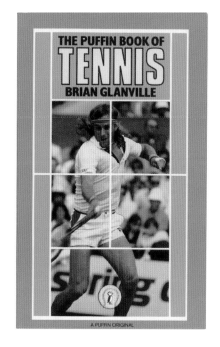

『육상 경기 퍼핀 북』, 1980.
표지 사진: 올스포트(All-Sport),
1979년 8월 오슬로에서
1마일 세계신기록을 세우는
세바스티안 코의 모습

『테니스 퍼핀 북』, 1981.
표지 사진: 도비 글랜빌,
윔블던 5차례 우승자 비에른 보리가
1980년 프랑스 선수권 대회에서
경기하는 모습

『항구에서』, 1976.
그림: 하인츠 쿠르트
(표지와 내지 펼침쪽)

새 퍼핀 그림책, 1975–1977

처음의 '퍼핀 그림책'보다 약간 작은
크기(190×171mm)로 제작된 이 총서는
그들의 선배 캐링턴이 생각했던 논픽션 교육
분야를 다루려는 시도였다. 그래서 몇 가지
차원에서 흥미롭다.

두 총서에서 비슷한 주제를 다룬 책을
비교하면 기술이 얼마나 많이
진보했는지만이 아니라(133쪽『철도 위에서』와
52쪽『기차 책』 참조) 어린이들이 이해할 수
있다고 출판사가 추정하는 수준의 차이도
(44–45쪽『집짓기』와 133쪽『집짓기』 비교)
드러난다.

이전의 총서와 같이 이 책들도 해당
시기에 대한 기록이다.『철도 위에서』의
표지에 드러나는 초고속 여객 열차에 대한
낙관론은 20년 전『여객기』에서 비행기를
둘러싼 분위기와 비슷하다. 여기에 실린『길
위에서』의 펼침쪽은 이제 고전이라 불리는
미니, 모리스 1000, 로버 2000 등의
차에다가 RT 버스, 오스틴 FX3 택시, 신구
도로 표지판이 혼합된 진정한 시대의
초상이다.

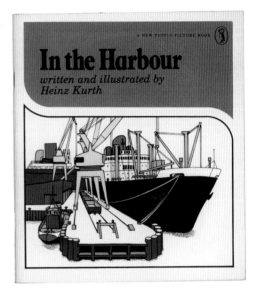

디자인 관점에서 보면 이 총서는 표지
그림을 훼손하는 둔탁한 검정 테두리와
모든 글자를 담아낸 위쪽 색면의 시각적
무게 때문에 상당히 딱딱해 보인다. 또한
주목할 만한 것은 제목의 글자 사이를
이 시기에 유행한 대로 빽빽하게 짜고
『항구에서』,『길 위에서』,『책 인쇄』,『육상
동물』,『지구 속으로』의 제목에 사용된
글자체의 'a'와 'g'를 어린이가 읽기에 더
쉽다고 여겨지는 모양의 글자로 대체한
것이다.

『길 위에서』, 1977.
그림: 피터 그레고리
(표지와 내지 펼침쪽)

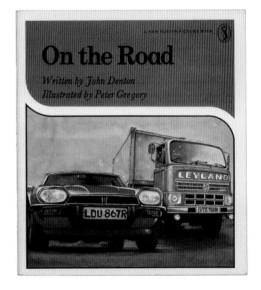

counterweight and motors to balance weight of driver's cabin, and container

PLA≈

wire ropes raise or lower the boom for work on ships of different heights

boom

trolley and cab can move back to here

crane driver's cab has a two-way radio

cab is suspended from a trolley that runs along the boom

deck-hands are glad to have a break – they worked on deck probably half the night

remote release gear

short, 6 m container

PENG

dock gang foreman uses a two-way radio

At a different quay, a **gantry crane** is unloading large steel boxes called **containers**. Some are loaded onto railway carriers.

Others are put on to lorries so they can be driven away.

16 17

With the millions of cars on the roads, there have to be rules to tell the driver what to do and what not to do. Every country has a Highway Code which all drivers have to know. New drivers have to pass a test before they are allowed to drive by themselves. Speed cops see that cars are not going too fast.

Pedestrian Crossings make it easier for people to cross a road. Traffic wardens check that a car is not parked in the wrong place. Even with all the new car parks there is still not enough parking space in many towns, especially in big cities.

『선사시대 생물』, 1977.
그림: 로버트 깁슨

『채소 책』, 1979.
그림: 질리언 플랫

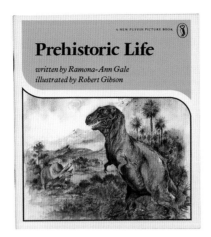

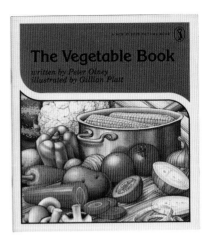

『가전제품』, 1977.
표지 그림: 존 로반

『농기계』, 1975.
그림: 발 비로

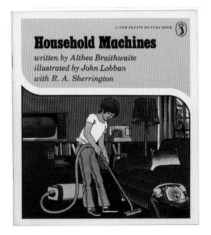

『책 인쇄』, 1975.
그림: 하인츠 쿠르트

『연못 속에는 무엇이 있나?』, 1976.
그림: 피터 맥긴

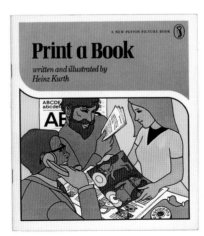

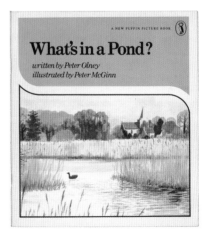

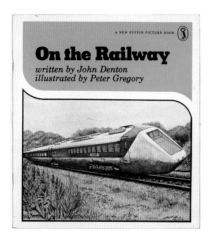

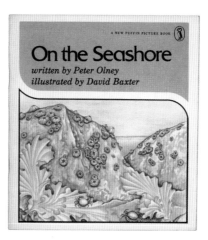

『철도 위에서』, 1976.
그림: 피터 그레고리

『바닷가에서』, 1976.
그림: 데이비드 백스터

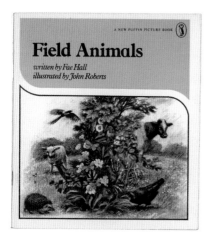

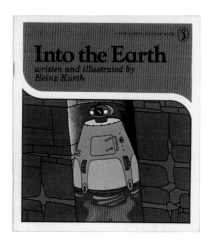

『육상동물』, 1975.
그림: 존 로버츠

『지구 속으로』, 1976.
그림: 하인츠 쿠르트

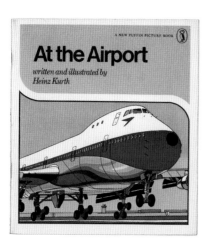

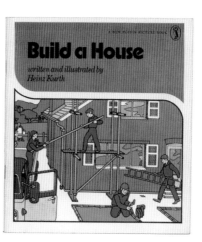

『공항에서』, 1975.
그림: 하인츠 쿠르트

『집짓기』, 1975.
그림: 하인츠 쿠르트

『이상한 것들』, 1976.
표지 그림: 데이비드 랭커서

『잔치』, 1980.
표지 그림: 데이비드 랭커서

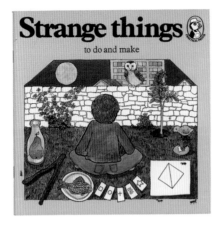

『자전거』, 1976.
표지 그림: 데이비드 랭커서

『동물들』, 1980.
표지 그림: 데이비드 랭커서

『몸 속임수』, 1976.
표지 그림: 데이비드 랭커서

『나는 것들』, 1980.
표지 그림: 잭 뉴넘

퍼핀 북디자인

『요리』, 1980 (그리스어판).
표지 그림: 데이비드 랭커셔

실용 퍼핀, 1978-1980

'실용 퍼핀(Practical Puffins)'은 퍼핀 오스트레일리아의 수석 편집자 존 후커의 발상이었다. 7-12세의 독립심이 강한 어린이를 대상으로 했다. 그는 아이디어를 처음 케이 웨브에게 팔고 나서 화가 데이비드 랭커셔와 함께 일하던 다이애나 그리블과 힐러리 맥피에게 그 일을 넘겼다. 그 책들은 아이들이 무엇을 하는지에 대한 주의 깊은 관찰과 국제적인 독자의 요구를 바탕으로 했다. 시험판 여섯 권의 본보기 페이지를 보고 영국, 캐나다, 미국의 펭귄 사무소는 다량을 발주했고 결국 그리스어판과 이탈리아어판도 나왔다.

『원예』, 1979 (그리스어판).
표지 그림: 데이비드 랭커셔

그 책들은 대성공으로 나타났고 오스트레일리아에서의 수익은 재정이 어려운 시기에 영국의 모기업을 지원하는 중요한 역할을 했다. 그러나 이는 결과적으로 펭귄 오스트레일리아 자체의 확장 계획에 지장을 주었다. 오스트레일리아에서 다른 자금 조달 계획이 실패하면서 후커는 자리에서 물러나야 했고 '실용 퍼핀' 책 제작은 다르게 구성되었다. 여전히 맥피와 그리블이 담당했지만 자체 퓨귄을 가진 출판사로서 펭귄과 공동 출판으로 작업하는 것이었다. 이 총서는 1980년쯤에 끝을 맺었다.

『목공』, 1980 (이탈리아어판).
표지 그림: 데이비드 랭커셔

'새 퍼핀 그림책'보다 더 시각적으로 통일된 총서였고 그림 스타일 자체가 매우 단순했지만 내용은 용도와 대상 독자에 맞춰 정확하고 상세했다.

『녹원의 천사』, 1962.
표지 그림: 로리안 존스

피콕, 1962-1979

청소년 독자 시장에 부응하기 위해 케이
웨브는 펭귄과 퍼핀 사이에 놓이는 별개의
임프린트를 만들기로 하고 '피콕(Peacock)'이라
이름 붙였다. 제르마노 파체티와 존 슈얼이
디자인한 원래의 표지는 상단 가운데 총서와
저자 이름이 들어가는 색면이 특징적이다.
이것은 파체티가 같은 시기에 펭귄의
'페레그린' 임프린트에 도입한 상단 수직선을
떠올리게 한다(『펭귄 북디자인』 116-117쪽 참조).
표지에 일러스트레이션을 사용했고 그레이엄
시기에 그랬던 것처럼 종종 앞뒤가
연결되었는데 색면이 들어갈 것을 고려해서
그림을 그려야 했다(『자살 클럽』의 유일한 오점인
뒤표지의 잘린 머리에 주목).

　　1964년의 PK33 『작년에 망가진
장난감』부터 '펭귄 추리'와 '펭귄 픽션'과
'펠리컨'에 사용된 '마버 그리드'를 반영한
새로운 디자인이 도입되었다. 표지 윗부분
전체를 흰색으로 해서 일러스트레이션을
의뢰하기가 쉬워졌다. 또한 하나의 큰
이미지든 삽화 여러 개를 나열하는 방식이든
앞표지와 뒤표지 모두를 이용했다.

　　그러나 1965년부터 성인 도서에 발맞춰
피콕은 총서의 특징이 외양에서 확연하게
드러나는 것을 포기하고 무엇이든 책마다
적절해 보이는 일러스트레이션을 표지에
넣었다. 스타일이 더욱 정립되고 포토리얼리즘,
사진, 콜라주, 에어브러시가 모두 포함된
표지들을 140-143쪽에서 볼 수 있다. 이러한
후반기에 펭귄과 퍼핀 로고와 함께 '피콕'도
배치하기에 더 편하도록 다시 그렸다. 표지에
넣기는 쉬워졌지만 시각적으로는 훨씬
만족스럽지 않다.

『워크어바웃』, 1967.
표지 그림: 리처드 케네디

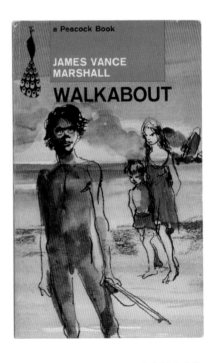

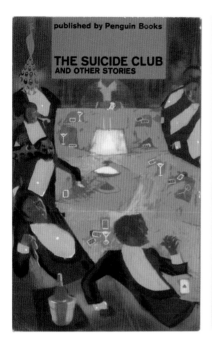 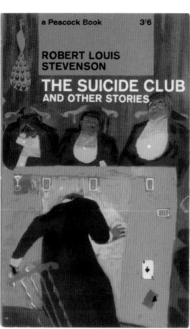

『자살 클럽 외』, 1963.
표지 그림: 피터 에드워즈

『시타델의 소년』, 1963.
[표지 그림: W. 프랜시스 필립스]

『마스터』, 1964.
표지 그림: 피터 르 바쇠르

 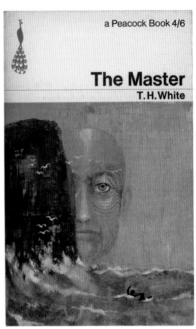

『아주 좋아, 지브스!』, 1964.
표지 그림: 레슬리 일링워스

 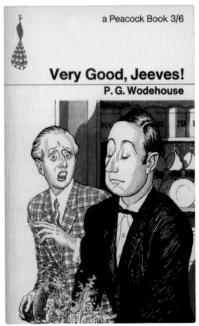

퍼핀 북디자인

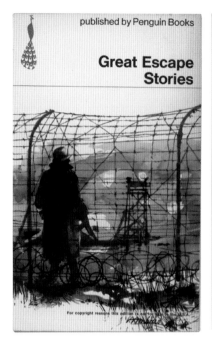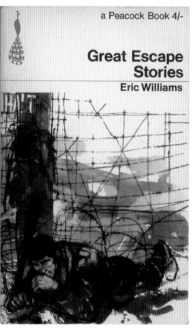

『대탈출 이야기』, 1964.
표지 그림: 빅터 앰브러스

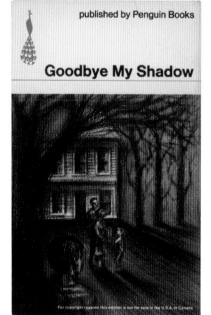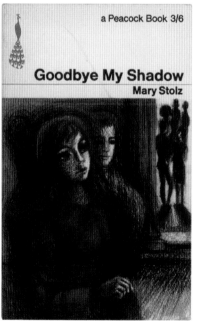

『안녕 나의 그림자』, 1964.
표지 그림: 퍼트리샤 해밀턴

『노동하는 삶』, 1973.
표지 그림: 마델론 브리센도르프

『은하계의 시민』, 1972.
표지 그림: 마델론 브리센도르프

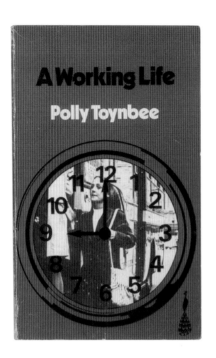
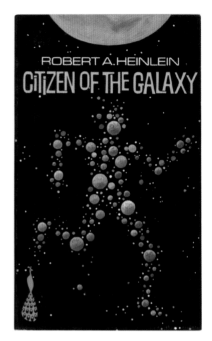

『올빼미 서비스』, 1972.
표지 그림: 찰스 키핑

『위기의 집』, 1972.
표지 그림: 마델론 브리센도르프

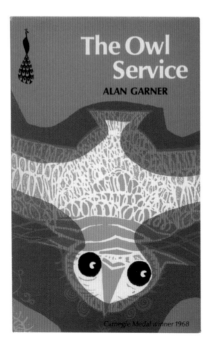

퍼핀 북디자인

『거기 누구 있어요?』, 1978.
표지 그림: 사이먼 존

『어쩔 수 없어』, 1978.
표지 그림: 앨런 매넘

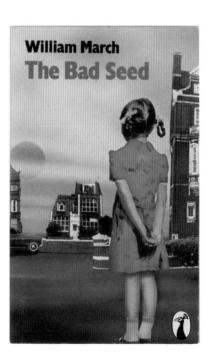

『나쁜 사람 외』, 1977.
표지 그림: 폴 보든

『배드시드』, 1978.
표지 그림: 필립 헤일

『불사 판매 주식회사』, 1978.
표지 그림: 피터 굿펠로

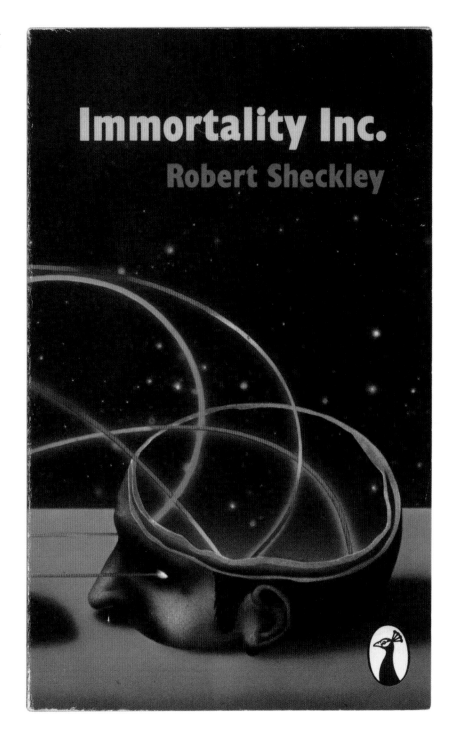

『신경과민』, 1978.
표지 그림: 피터 굿펠로

On Monday
he ate through
one apple.
But he was still
hungry.

여러 경쟁 임프린트와 우리는 다르다고 갈라놓는 명성을 무척이나 내던지고 싶을 것이다. (그리튼, 1991, 25쪽)

퍼핀의 중요성, 1979-1995

토니 레이시

앞 페이지:
『배고픈 애벌레』 퍼핀 초판 세부,
1974. 글·그림: 에릭 칼

케이 웨브는 1979년에 은퇴했고 토니 레이시가 뒤를 이었다. 그리고 같은 해에
편집국은 그로브너 가든에서 첼시의 뉴킹스로드에 있는 더 넓은 터로 이사했다.

레이시는 전에 '펭귄 교육(Penguin Education)'에서 일하다가 펭귄의 어린이 양장본
임프린트 '케스트렐(Kestrel)'로 옮겼다. 패트릭 하디가 운영하는 '케스트렐'은 롱맨의
어린이 출판에서 발전해 성장했고 퍼핀 문고본 목록을 채워주었다. 거기에 있는 동안
레이시는 '피콕'의 활동이 분주했던 1977년에 업무의 연장으로 그 책들을 편집하다가
그라나다 출판사에 어린이 부서를 설립하기 위해 회사를 떠났다. 그러나 1979년에
그는 피터 메이어 사장으로부터 펭귄에 다시 초대받아 퍼핀의 출판이사가 되었다.
'케스트렐'에서 쌓은 경험 덕분에 레이시는 이 새로운 역할에서 좋은 위치를 차지했다.

회사는 1979년에 손실을 보았고 메이어의 해결책은 소수의 책을 더 공격적으로
마케팅하는 것을 비롯한 새로운 실천 업무였다. 그의 존재가 회사 전체의 편집과
디자인 부서 모두에서 강력하게 느껴졌지만 퍼핀에 대한 영향은 훨씬 작았다.
레이시는 웨브에게서 물려받은 유산을 '훌륭하다고' 표현했고 메이어는 레이시가
웨브의 성과를 기반으로 삼을 수 있게 했다. 퍼핀은 회사의 여러 다른 부서보다 훨씬
더 강력한 위치에 있었다.

레이시는 시장에서 퍼핀의 입지를 굳히고 웨브처럼 잘 팔릴 저자와 책을 구했으며
부서의 안정성을 공고히 했다. 그중 에릭 힐의 『스팟이 어디에 숨었나요』와 로드
캠벨의 『친구를 보내주세요』가 빠르게 '픽처 퍼핀'의 베스트셀러가 되어 이후로 쭉
엄청난 인기를 유지했다. 1983년 프레더릭 원 출판사가 매물로 나왔을 때 레이시는

비어트릭스 포터 책의 가능성을 보고 경영진에게 그 가치를 알렸다.

레이시는 이전에 '피콕' 총서의 편집자였지만 청소년 시장에 다가가는 데 반드시 개별 임프린트가 필요한 것은 아니라고 판단했다. 그리고 '피콕'을 퍼핀과 더 밀접한 관계로 놓고 펭귄 그룹 안의 임프린트 수를 줄이기 위해 1981년에 '퍼핀 플러스'(168-173쪽)로 리브랜딩했다. 1983년의 '퍼핀 클래식(Puffin Classics)'(180-183쪽 참조)을 비롯해 다른 새로운 총서들이 그의 편집 체제에서 개발되었다. '펭귄 클래식' 총서는 문학을 더 길고 역사적인 안목으로 보았고 펭귄에서 나온 적이 없는 저작이나 번역서를 출판했지만 '퍼핀 클래식'은 자체 보유 목록 안에서 최고를 재조명했다. 이는 많은 책이 두 가지 표지로 나오게 되고 더 넓은 소비자층에 다가갈 수 있음을 뜻했다.

축구 관련 책이 늘어난 것에서 보듯이 소년들을 위한 책 역시 레이시의 편집 체제에서 두드러졌다. 기회주의적으로 출판된 패트릭 보서트의 『큐브, 할 수 있어』, 1982년에 발매된 스티브 잭슨과 이언 리빙스턴의 대화형 게임북 시리즈 『파이팅 판타지』 등이 그것이다. 이 시리즈는 첫 책 『불꽃산의 마법사』(149쪽 참조)가 재빨리 5만 부를 판매하면서 대성공을 거두었다. 이 시기에 펭귄 본사에서 퍼핀이 차지하는 중요성은 매출액에서 볼 수 있다. 1983년까지 판매되는 펭귄 책 세 권 중 하나는 퍼핀이었다.

리즈 애튼버러는 1983년에 레이시가 펭귄의 새로운 성인 양장본 부서인 '바이킹'의 출판 이사가 되었을 때 퍼핀 편집장 자리를 넘겨받았다. 애튼버러는 윌리엄 하이네만 (William Heinemann)과 피콜로(Piccolo)에서 일하다가 1977년에 '케스트렐'의 위탁 편집자가 되었고 2년 뒤에 편집장이 되었다. 퍼핀에서 그녀의 역할은 1984년에 확대되어 전체 펭귄 아동 임프린트의 편집 이사가 되었다.

애튼버러는 이전의 성과를 토대로 전임자들이 그랬듯이 '크게 읽기(Read Aloud)', '혼자 읽기(Read Alone)', '팬테일(Fantail)', '영 퍼핀(Young Puffin)' 같은 하위 총서 또는 브랜딩을 1985년에 추가로 내놓았고 1988년에는 오디오 분야에도 진출했다. 이 기간을 거치면서 다른 지역 펭귄의 영향력이 점점 더 커졌다. '맥피/그리블' 책과 오스트레일리아의 자원 투입은 3장에서 논했는데 1980년대에도 계속 이어진다. 미국 역시 '픽처 퍼핀'을 '퍼핀 파이드 파이퍼'로 브랜드를 바꾸어 자국 시장에 내놓으면서 중요한 지역이 되었다. 미국에서 나온 책이 영국에 많이 수입되고 가격도 다시 책정되었다. 스타일 면에서 미국 책들은 시각적 변화를 예고했다. 도판과 디자인

방법과 제작에서 처음으로 의미 있는 변화가 일어난 곳이 바로 미국이다(160-161쪽 참조).

퍼핀 클럽은 꾸준히 성장했지만 아마도 더욱 오래 지속된 중요한 점은 퍼핀 스쿨 북 클럽이 개선된 것이다. 학교와 기관에 직접 책을 판매하는 방식은 클럽과 함께 시작되어 오늘날에도 계속된다.

1985년 펭귄이 마이클 조지프(Michael Joseph)와 해미시 해밀턴(Hamish Hamilton) 출판사를 인수하면서 편집국은 한번 더 확장해야 했고 켄싱턴 라이츠 레인으로 이사했다. 경영진의 변화도 있었다. 피터 메이어는 펭귄의 미국 사업체에 더 많은 시간을 들여야겠다고 느꼈고 1987년에 트레버 글로버가 펭귄 오스트레일리아로부터 돌아와 사장직을 이어받았다. 리즈 애튼버러는 1998년에 국립독서재단으로 일터를 옮길 때까지 편집이사를 계속했다.

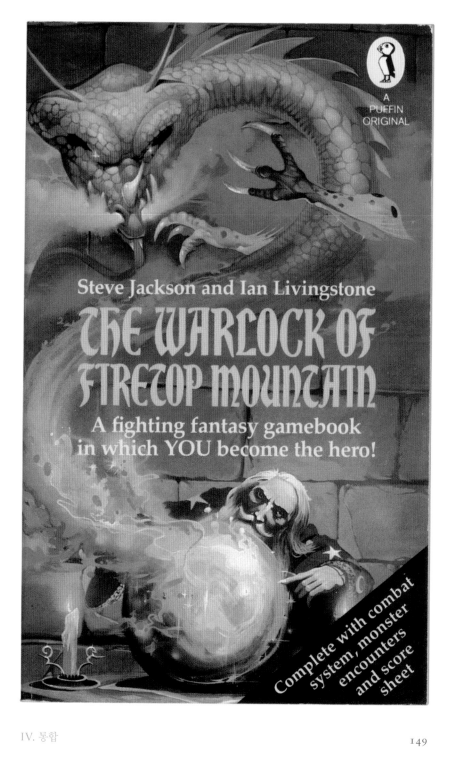

Steve Jackson and Ian Livingstone

THE WARLOCK OF FIRETOP MOUNTAIN

A fighting fantasy gamebook in which YOU become the hero!

A PUFFIN ORIGINAL

Complete with combat system, monster encounters and score sheet

『불꽃산의 마법사』, 1982.
표지 그림: 피터 존스.
펭귄에서 의뢰했지만 퍼핀에서
출판된 『불꽃산의 마법사』는
대성공을 거둔 '파이팅 판타지'
시리즈의 첫 권이다. '파이팅 판타지'
시리즈는 1982-1995년까지
총 59권이 출판되었다.

픽처 퍼핀, 1968년부터

1968년에 케이 웨브가 내놓은 '픽처 퍼핀'은
캐링턴의 '퍼핀 그림책'으로부터 픽션의
바통을 건네받았다. 토니 레이시 편집
체제에서 '픽처 퍼핀'은 계속 발전했고 중요한
일러스트레이터 다수가 퍼핀에서 책을
출판했다. 어린아이에게 기쁨을 주는 책부터
성인 독자에게도 다가가는 책까지 이 일련의
책들을 다음 페이지에 소개한다. 1980년
즈음에 '행복한 퍼핀' 로고가 모퉁이로
자리를 옮겨 총서명이 적힌 주황색 테두리를
두른 노란색 사분원에 들어갔다.

에릭 힐(1927-)은 다른 많은 퍼핀
저자들처럼 이전에 만화가, 광고
비주얼라이저, 프리랜스 디자이너,
일러스트레이터로 일했다. 그는 잠자리에서
자기 아이들에게 들려주던 이야기에서
캐릭터를 창조했다. 『스팟이 어디에
숨었나요』는 1980년에 퍼핀으로 처음
나왔는데 그 혁신적인 플랩북 개념과 단순한
이야기, 매력적인 일러스트레이션으로 몇 주
만에 베스트셀러가 되었다. 스팟은 이후로
줄곧 큰 인기를 누려 지금은 퍼핀만이
아니라 원(Warne)과 레이디버드에서도
책이 나온다.

얀 피엔코프스키가 조앤 에이킨과 함께한
작업은 이미 114-115쪽에서 소개했다.
'메그와 모그'와 유아용 책들은 BBC의
〈위치!〉 타이틀을 제작하면서 알게 된 헬렌
니콜과 함께 1970년대 초에 개발했다. 이
책들의 작업 상당 부분은 두 사람의 집에서
중간 지점인 M4 도로 상의 멤버리
휴게소에서 이루어졌다. '메그와 모그'는
1975년, 유아용 책은 1983년에 처음

퍼핀으로 나왔다. 강하고 단순한 드로잉과
밝은 색채로 곧장 인기를 얻었다.

아주 어린 아이들을 위한 또다른 사례는
에릭 칼(1929-)의 책들이다. 칼은 뉴욕에서
태어나 6살에 독일로 이주했다. 그는
1952년에 미국으로 돌아와 광고와 그래픽
디자인 분야에서 일했다. 빌 마틴 주니어의
부탁으로 『갈색 곰아, 갈색 곰아, 무엇을
보고 있니?』에 그림을 그렸고 그 결과가
단번에 인기를 끌어 칼은 자기 생각을 담은
책을 내놓을 힘을 얻었다. 그 첫번째가
『배고픈 애벌레』로 1974년에 퍼핀에서
출판되었다. 칼은 직접 색칠한 화장지로
일러스트레이션을 만든다. 그 작업은
아주 빨리하지만 이야기 자체의 초안을
작성하고 낱낱이 다듬는 데는 오랜 시간을
들인다.

재닛 앨버그(1944-1994)의 작품은
색다른 시각적 느낌이 특징적이다. 그녀는
교직 과정을 이수하면서 남편이 될 앨런
(1938-)을 만나 1969년에 결혼했다. 재닛은
뒤늦게 자신이 일러스트레이션에 재능이
있음을 깨닫고 그래픽 디자인을 공부했다.
그리고 나중에 무언가를 그리고 싶어졌을
때 앨런에게 글을 써달라고 부탁했다.
그 사건은 훌륭한 생산적 동반자 관계의
시작이었다. 글과 그림을 개발할 때면 책에
대한 생각이 그들 사이에서 이리저리
튀어나왔다. 『까꿍!』은 1940-1950년대에
보낸 그들의 어린 시절에 대한 기억에
세심하게 조사한 유물과 만화의 영향이
혼합되어 있다.

재닛이 그림을 그릴 수 있는 속도보다

앨런의 글쓰기가 빨랐기 때문에 그는 다른 일러스트레이터와도 함께 일했고 재닛이 사망한 뒤에는 계속 그렇게 했다.

　　레이먼드 브리그스(1934-)는 윔블던 예술학교와 센트럴 예술학교에 다녔고 군 복무 뒤에 슬레이드 미술학교에서 회화를 공부하다가 일러스트레이션으로 방향을 바꾸었다. 처음에는 아동용 일러스트레이션에 회의적이었지만 곧 그 도전에 열중해 첫 책이 1961년에 출판되었다. 브리그스의 책 중에는 글이 없는 마술적인 크리스마스 이야기로 몇 년 뒤에 영화화된 『눈사람 아저씨』가 가장 잘 알려졌을 것이다. 하지만 이야기 만화 『산타 할아버지』(1973년 케이트 그리너웨이 메달 수상작)와 『괴물딱지 곰팡씨』가 전형적인 그의 작품이다.

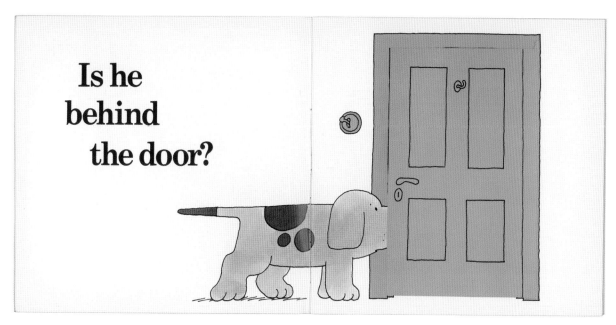

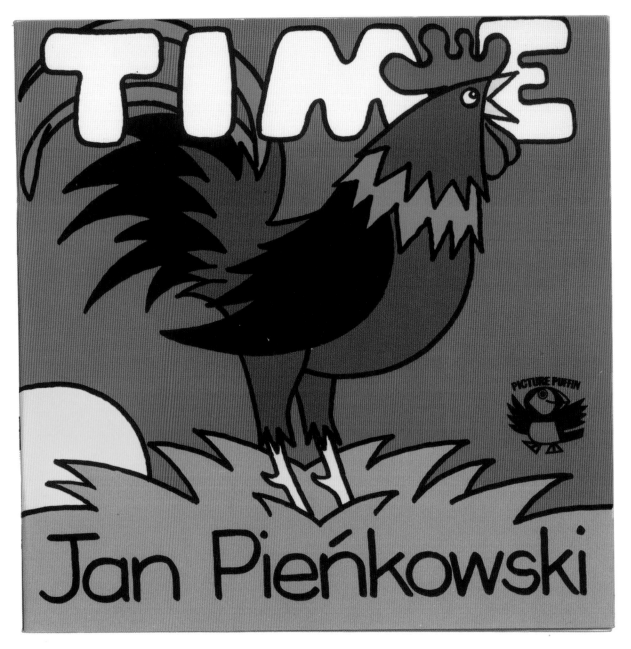

『시간』, 1985.
그림: 얀 피엔코프스키

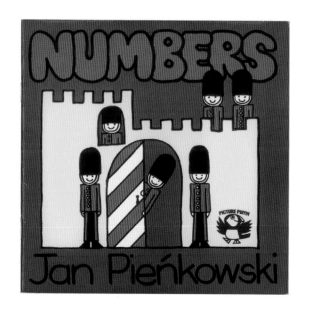

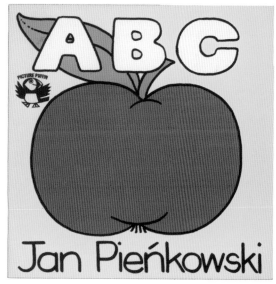

『숫자』, 1984.
그림: 얀 피엔코프스키

『ABC』, 1983.
그림: 얀 피엔코프스키

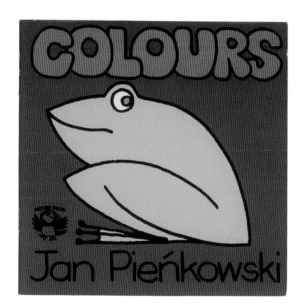

『색』, 1985.
그림: 얀 피엔코프스키

『집』, 1983.
그림: 얀 피엔코프스키

『배고픈 애벌레』 첫 퍼핀판, 1974.
그림: 에릭 칼

『성질 나쁜 무당벌레』, 1982.
그림: 에릭 칼

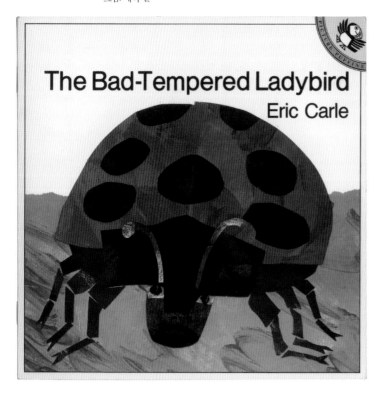

THE VERY HUNGRY CATERPILLAR

by Eric Carle

『각각 복숭아 배 자두』, 1989.
그림: 재닛 앨버그

『우체부 아저씨와 비밀편지』, 1997.
그림: 재닛 앨버그

오른쪽 페이지:
『까꿍!』, 1983.
그림: 재닛 앨버그

퍼핀 북디자인

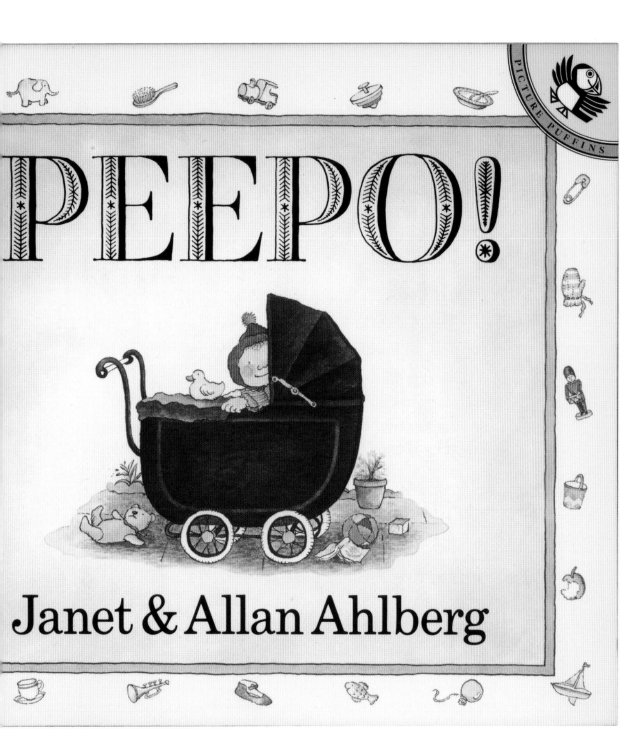

PEEPO!

Janet & Allan Ahlberg

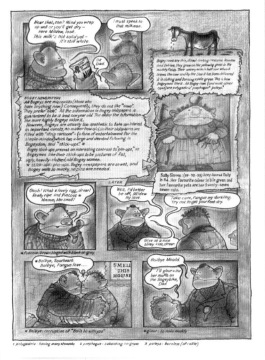

왼쪽 페이지:
『눈사람 아저씨』, 1980.
그림: 레이먼드 브리그스

『괴물딱지 곰팡씨』, 1977.
그림: 레이먼드 브리그스
(표지와 내지 펼침쪽)

『산타 할아버지』, 1975.
그림: 레이먼드 브리그스
(표지와 내지 펼침쪽)

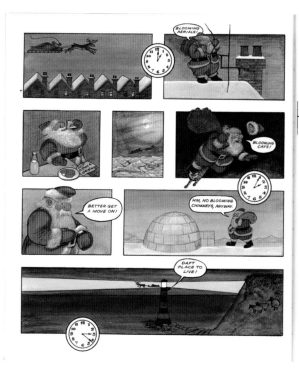

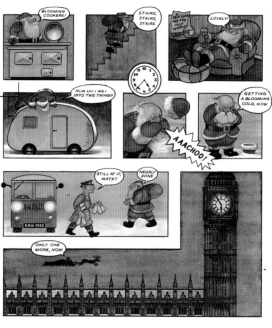

미국 수입판

이 시기에 '픽처 퍼핀' 목록의 특징은
미국에서 유래한 책 수가 늘어난 것이다.
여기에 실린 세 가지는 그중에서 가장
시각적이고 눈에 띈다.

도널드 크루즈의 『화물열차』는 반복되는
두툼한 타이포그래피와 미국 화물열차가
운행 중에 지나칠 듯한 여러 가지 풍경을
보여주는 겹겹이 쌓인 에어브러시
일러스트레이션이 미국의 광대함을
상상하게 한다. 크루즈는 이어서 두 권의 책,
『트럭』과 『스쿨버스』를 낸다. 『화물열차』와
『트럭』은 콜더컷 오너 북(케이트 그리너웨이
메달과 비슷한 미국의 일러스트레이션 상)으로
선정되었다.

『트럭』, 1985.
그림: 도널드 크루즈

『스쿨버스』, 1985.
그림: 도널드 크루즈

오른쪽 페이지:
『화물열차』, 1985.
그림: 도널드 크루즈

퍼핀 북디자인

Freight Train
Donald Crews
Caldecott Honor Book

Moving in daylight.
Going, going...

Crossing trestles.

Going by cities

『다섯 살짜리를 위한 이야기』, 1973.
표지 그림: 셜리 휴스

선물 포장 브랜딩

대상 고객을 정확히 표시해 강조하는
문제는 아동 도서 출판사들이 고민하는
영원한 주제이다. 퍼핀에서는 '영 퍼핀'이
1960년대 초에 조심스럽게 그런 표시를
하기 시작했고(104-106쪽 참조) 더 분명하게
청소년 시장을 겨냥하기 위해 1962년에
'피콕'이 만들어졌다. 하지만 더욱
공공연하게 이루어지는 퍼핀 하위 총서들의
시각적 브랜딩 아이디어는 1980년대에
강해졌다.

여기에 실린 아주 구체적인 연령 집단을
대상으로 한 이야기 모음집은 1976년에
처음 나와 1985년에 새롭게 단장했다.
일러스트레이션은 잘리고 표지에 대상
연령을 무려 15번 언급하며 모든 요소가
앞다투어 시선을 끌려 한다.

『여섯 살짜리를 위한 이야기』, 1996.
표지 그림: 스티브 콕스

오른쪽 페이지:
『일곱 살짜리를 위한 이야기』, 1988.
표지 그림: 셜리 휴스

『여덟 살짜리를 위한 이야기』, 1986.
표지 그림: 셜리 휴스

『아홉 살짜리를 위한 이야기』, 1987.
표지 그림: 셜리 휴스

『10대를 위한 이야기』, 1986.
표지 그림: 셜리 휴스

퍼핀 북디자인

STORIES FOR SEVEN-YEAR-OLDS
and other young readers

edited by Sara and Stephen Corrin

STORIES FOR EIGHT-YEAR-OLDS
and other young readers

edited by Sara and Stephen Corrin

STORIES FOR NINE-YEAR-OLDS
and other young readers

edited by Sara and Stephen Corrin

STORIES FOR TENS AND OVER

edited by Sara and Stephen Corrin

영 퍼핀, 1985년경

1961년 이래 표지에서 조심스럽게 주석을
달아 '영 퍼핀' 책임을 확인시켜주던 방식을
1980년대 중반에 새로 단장하면서 버렸다.
다행스럽게도 앞 페이지의 선물 포장
표지만큼 심하지는 않았지만 그렇더라도
표지의 시각적 균형을 뒤집는 변화였다. 예전
디자인의 『앨버트』와 『어린 소녀와 작은
인형』이나 『작은 목마의 모험』을 비교하면
상단을 가로지르는 부가 요소 상자들과
'크게 읽기' 표시가 사랑스러운
일러스트레이션을 얼마나 손상하는지
분명히 보여준다.

『영 퍼핀 십자말풀이 책』, 1977.
표지 그림: 스튜어트 케틀

『앨버트』, 1983.
표지 그림: 마거릿 고든

오른쪽 페이지:
『영 퍼핀 십자말풀이 책』, 1988.
표지 그림: 데릭 매슈스

『어린 소녀와 작은 인형』, 1979.
표지 그림: 에드워드 아디존

『돼지 샘의 모험』, 1985.
표지 그림: 린디 라이트

『여우 대니』, 1985.
표지 그림: 로언 클리퍼드

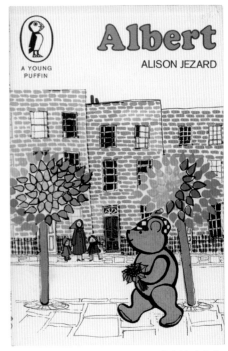

퍼핀 북디자인

A YOUNG PUFFIN

Mavis Cavendish

THE YOUNG PUFFIN
☆ BOOK of ☆
CROSSWORDS

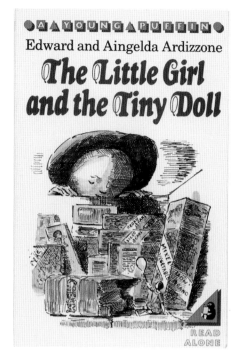

A YOUNG PUFFIN

Edward and Aingelda Ardizzone

The Little Girl
and the Tiny Doll

READ
ALONE

A YOUNG PUFFIN

Alison Uttley

Adventures of
SAM PIG

READ
ALOUD

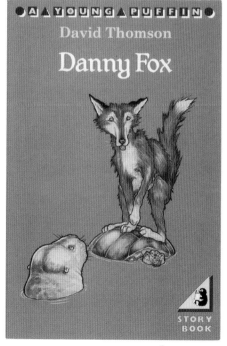

A YOUNG PUFFIN

David Thomson

Danny Fox

STORY
BOOK

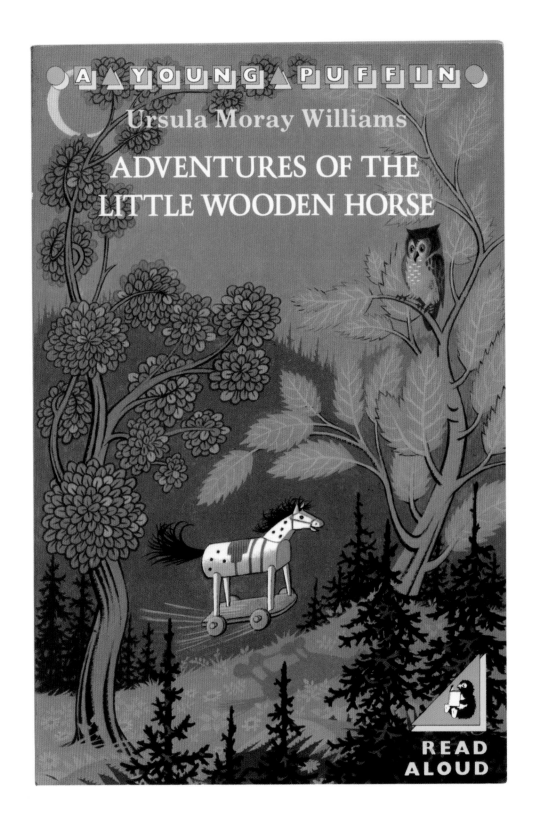

A YOUNG PUFFIN

Ursula Moray Williams

ADVENTURES OF THE
LITTLE WOODEN HORSE

READ
ALOUD

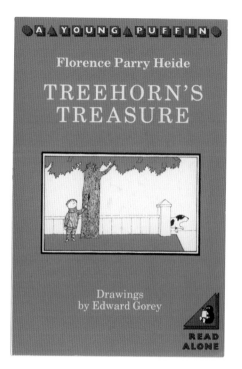

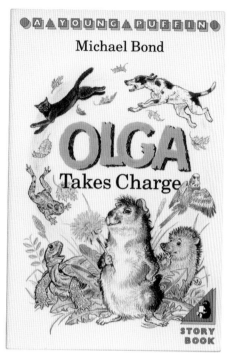

『트리혼의 보물나무』, 1984.
표지 그림: 에드워드 고리

『올가가 책임진다』, 1987.
표지 그림: 한스 헬베크

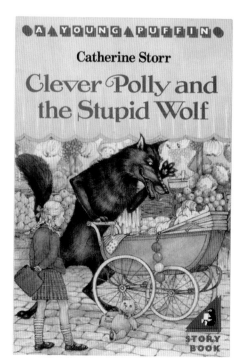

『영리한 폴리와 멍청한 늑대』, 1985.
표지 그림: 샐리 홈스

『코끼리 파티 외』, 1985.
표지 그림: 샐리 홈스

왼쪽 페이지:
『작은 목마의 모험』, 1985.
표지 그림: 폴린 베인스

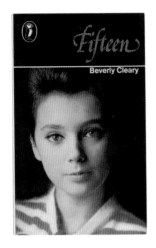

위:
『열다섯』, 1977.

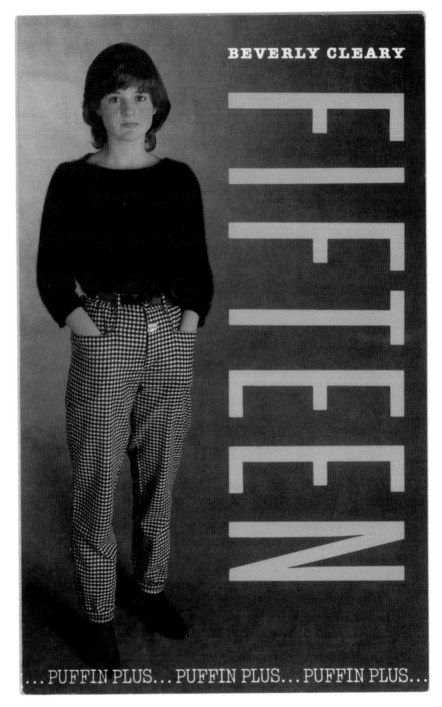

오른쪽:
『열다섯』, 1984.
표지 사진: 피터 채드윅

퍼핀 북디자인

퍼핀 플러스, 1981, 1988, 1992

토니 레이시가 부임하고 나서 '피콕'
임프린트에서 청소년을 위한 책 출판을
중단하고 '퍼핀'에 '플러스'를 붙이는 것으로
간다는 결정이 내려졌다.

12년쯤 되는 기간에 '퍼핀 플러스'에는
뚜렷이 구별되는 세 가지 스타일이 있었는데
그 모두를 여기에 실린 『열다섯』에서 볼 수
있다. 1981년에는 총서 이름을 아메리칸
타이프라이터체로 표지 하단을 가로질러
반복해 조심스럽게 브랜드를 표시했다.
저자와 제목 글자는 표지마다 주제와
이미지에 맞춰 바꿀 수 있었다.

1988년쯤에는 외관이 바뀌어 총서
이름을 색상 띠로 강조하기 시작했다.
거기에 분야 정보도 담아 구석에 배치했다.
여기까지는 지나치게 산만하지 않았다.

최종 모습은 색상 띠를 유지하면서
앞표지 왼쪽 가장자리에 세로줄로 총서
이름을 또 되풀이했다. 제목은 마치
1980년대 중반 청소년 음악잡지에 나오는
그래픽처럼 모양이 제멋대로인 색판에 얹혀
혼란스러움을 더한다.

『열다섯』의 초판과 이 세 가지 '퍼핀
플러스' 디자인을 나란히 놓고 열다섯 살의
모습에 대한 가지각색의 생각을 살펴보면
흥미롭다.

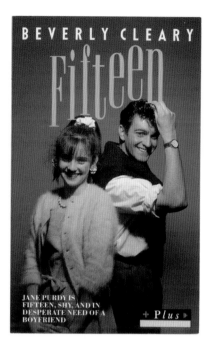

『열다섯』, 1988.
표지 사진: 헬렌 패스크

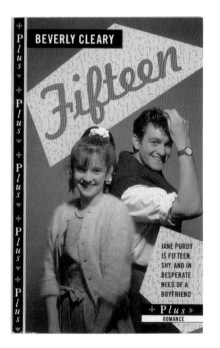

『열다섯』, 1988.
표지 사진: 헬렌 패스크

『물결』, 1982.
표지 사진 저작권: T.A.T., 1981

『흐리게 빛나는』, 1985.
표지 사진: 피터 그린란드

『사랑에 빠진 맥스』, 1987.
표지 그림: 리처드 딘

『발 외』, 1984.
표지 그림: 버트 키친

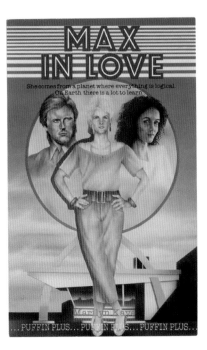

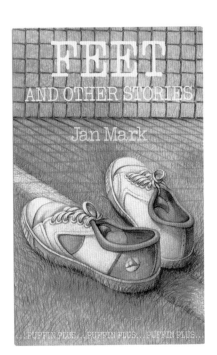

퍼핀 북디자인

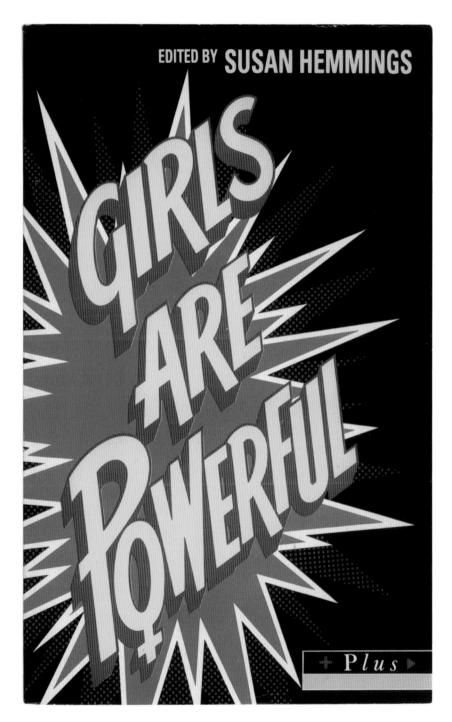

『소녀들은 강하다』, 1991.

『노예가 되어』, 1992.
표지 그림: 앨런 후드

『충돌 침로』, 1990.
표지 그림: 리처드 존스

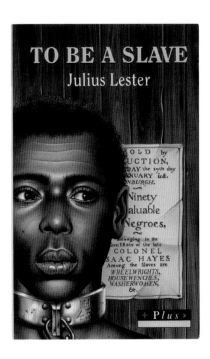

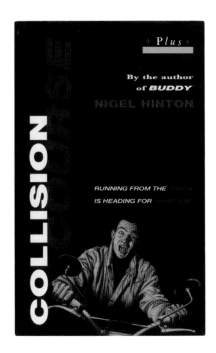

『버디』, 1988.
표지 사진: 샐리 험프리스
(ⓒ BBC Enterprises Ltd)
나이절 힌튼의 『버디』를
로저 턴지가 제작하고 감독한
BBC 스쿨 TV판에 나오는
웨인 고더드와 로저 달트리의 모습

『친애하는 조 플러스』, 1991.

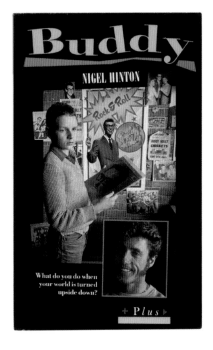

퍼핀 북디자인

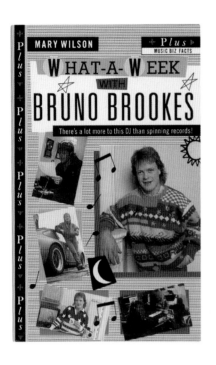

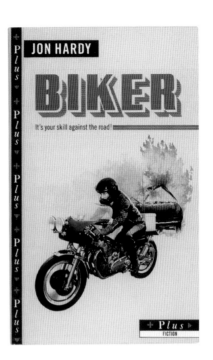

『브루노 브룩스와 함께하는 일주일』,
1988.
표지 사진: 토니 허칭스

『바이커』, 1982.
표지 그림: 데이비드 매칼리스터

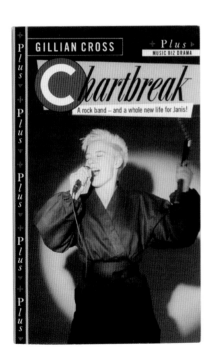

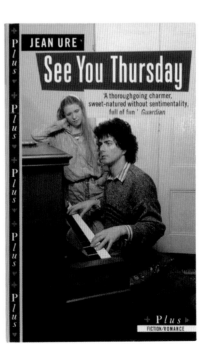

『차트브레이크』, 1988.
표지 사진: 제임스 워커

『목요일에 만나요』, 1988.
표지 사진: 존 나이츠

『큐브, 할 수 있어』, 1981.
표지 사진: 제프 하우스

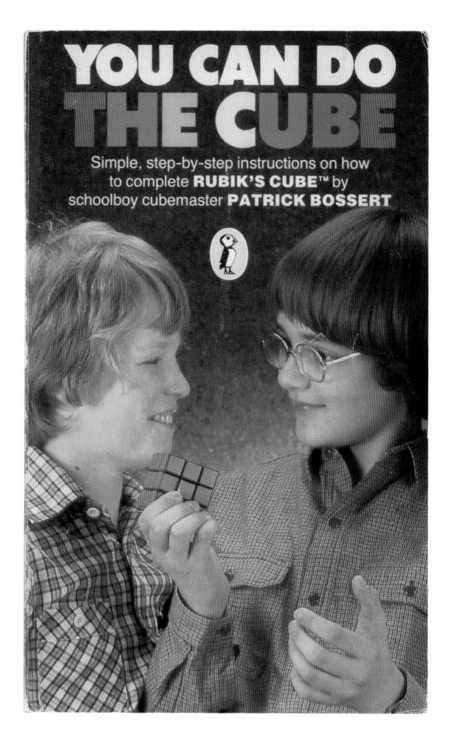

퍼핀 북디자인

큐브, 할 수 있어, 1981

루빅큐브 열풍이 처음 영국을 강타했을 때
거기에 재빨리 대응할 수 있는 출판사를
기다리는 마케팅 기회가 분명히 있었다.
퍼핀은 리치먼드에 사는 한 남학생이 큐브를
맞추는 방법을 다이어그램으로 그려서 학교
친구들에게 판다는 소문을 들었다. 그래서
토니 레이시가 그 학생과 부모님을 만나러
갔다. 레이시는 그 패트릭 보서트라는
학생에게 설명 보기를 만들어달라고 요청했다.
그것을 받자마자 레이시는 바로 보서트에게
상당한 선금과 함께 계약서를 보냈다.

책 전체를 아주 급히 제작하느라 표지
사진을 촬영할 시간이 없었다. 그래서 토니는
이웃에 사는 글래머 사진작가 제프
하우스에게 도움을 청했다. 촬영은 어느
토요일에 옥스퍼드 스트리트를 벗어난 제프의
스튜디오에서 이루어졌다. 패트릭이 어머니와
친구들을 데려와서 제프의 다른 작품들은
보이지 않게 감추었다.

책은 7월에 출판되어 그해 크리스마스까지
백만 부가 팔렸고 2008년에 퍼핀에서
재발행되었다.

or

『큐브, 할 수 있어』, 1981.
다이어그램: 패트릭 보서트

For this situation, use trick D3

or

For this situation, use trick D4

or

For this situation, use trick D5

or

『파이팅 판타지』, 1984.
표지 그림: 덩컨 스미스

파이팅 판타지, 어드벤처와 롤플레이

'던전스 앤드 드래건스' 열풍 가운데 나온
『파이팅 판타지』시리즈는 스티브 잭슨과
이언 리빙스턴의 생각이었다. 그들은
펭귄에서 판타지 롤플레잉에 관한 책의
시놉시스를 보여달라는 제럴딘 쿡의 초대를
받고 1인용 롤플레잉 게임을 책 형식에 담는
아이디어를 내놓았다. 독자 자신이 모험의
주인공이 되어 현란한 문장 기술과 단순한
주사위 기반 전투 시스템을 이용한다.
그것을 원고로 발전시킨 것이『불꽃산의
마법사』이다(147, 149쪽 참조).

펭귄은 그것을 어떻게 만들어야 할지
확신이 없었고 퍼핀에서 출판하기로
하기까지 얼마간 시간이 걸렸다. 초기 판매
속도는 느렸지만 입소문이 퍼지면서 첫해에
20쇄를 찍었다. 첫 책은 공동 저작이었지만
그다음부터는 과정을 단축하고 문체가
뒤섞이지 않도록 잭슨과 리빙스턴이 따로
글을 썼고 다른 기고자들은 다음 권을 썼다.
이 시리즈의 표지는 그 시기 영국 판타지
미술의 선두주자들이 그렸다. 첫 표지는
산만한 디자인을 면했지만 시리즈가 인기를
얻음에 따라 숫자 표시가 등장하기
시작했고 나중에는 다른 퍼핀 총서에서
보았던 어울리지 않는 선물 포장 브랜딩이
뒤를 이었다.

롤플레잉 발상은 다른 영역으로도
확장되어 예컨대 미스터리와 로맨스를
다루는 음울한 분위기의 스타라이트
어드벤처 시리즈가 있다(179쪽 참조).

『스타십 트래블러』, 1983.
표지 그림: 피터 앤드루 존스

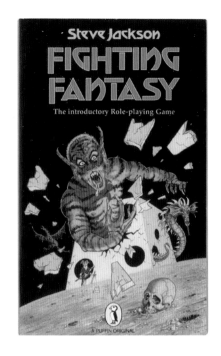

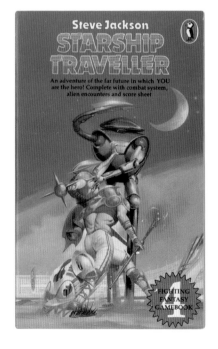

퍼핀 북디자인

『혼돈의 요새』, 1983.
표지 그림: 이매뉴얼

『파멸의 숲』, 1983.
표지 그림: 이언 매케이그

『도둑들의 도시』, 1983.
표지 그림: 이언 매케이그

『죽음의 함정 지하 감옥』, 1984.
표지 그림: 이언 매케이그

『지옥의 집』, 1984.
표지 그림: 이언 밀러

『우주 암살자』, 1985.
표지 그림: 흐리스토스 아킬레오스

『고속도로 파이터』, 1985.
표지 그림: 짐 번스

『공포의 사원』, 1985.
표지 그림: 흐리스토스 아킬레오스

『스타 라이더』, 1985.
표지 그림: 스티브 존스

『도망자의 수수께끼』, 1985.
표지 그림: 제임스 배럼

『비밀의 섬』, 1985.
표지 그림: 스티브 존스

『최면 상태』, 1985.
표지 그림: 제임스 배럼

『80일간의 세계 일주』, 1990.
표지 그림: 이언 매케이그

『지킬 박사와 하이드씨 /
자살 클럽』, 1985.
표지 그림: 앨런 후드

『톰 소여의 모험』, 1982.
표지 그림: 제프 테일러

『케이티 이야기』, 1982.
표지 그림: 코럴 거피

퍼핀 북디자인

퍼핀 클래식, 1983: 선물 포장

'퍼핀 클래식' 총서는 역사적 범위에 더 많은
제한을 둔다는 점에서 펭귄판과 다르지만
일반적 원칙은 같다. 즉 기존 픽션 가운데
최고를 확인해 소개하는 것이다. 1983년에
처음 등장했고 원래 디자인은 당시 많은
퍼핀 총서의 특징이었던 선물 포장 브랜딩
방식에 총서명을 길 카메오(Gill Cameo)체로
실었다.

　총서 외관의 딜레마는 총서의 표시와
개별 책의 표시가 균형을 이루는 방법이다.
여기에서는 선물 포장 띠의 색을 대개
표지 그림에 어울리게 정해서 표지에
통일감을 주었고 『80일간의 세계 일주』와
『지킬 박사와 하이드씨』 등 더 잘된 책에서는
색조를 낮추어 확실하게 2차적 역할을
맡겼다.

『위대한 유산』, 1991.
표지 그림: 마크 비니

『오즈의 마법사』, 1982.
표지 그림: 데이비드 매키

『비밀의 화원』, 1982.
표지 그림: 조니 파우

『어린이의 동시 정원』, 1994.
표지 그림: 앨런 크래크닐

퍼핀 클래식, 1994: 라벨

1993년에 리디자인을 하면서 '퍼핀
클래식'은 더 확실하게 '고전적인' 모습으로
1985-2005년의 '펭귄 클래식', 실은
1950년대의 몇몇 펭귄 총서와 약간
비슷한 모습으로 갔다. 모든 활자와 로고를
상자 하나에 모았는데 이미지 위에 라벨을
얹은 모양이다. 이미지는 이 라벨을
둘러싸고 조심스럽게 배치한다. 가끔은
이미지 일부가 라벨 앞으로 나와 3차원의
착시 효과를 주기도 한다.

『이상한 나라의 앨리스』, 1994.
표지 그림: 제임스 마시

『거울 나라의 앨리스』, 1994.
표지 그림: 제임스 마시

퍼핀 북디자인

『오페라의 유령』, 1994.
표지 그림: 데이비드 버건

『프랑켄슈타인』, 1994.
표지 그림: 데이비드 버건

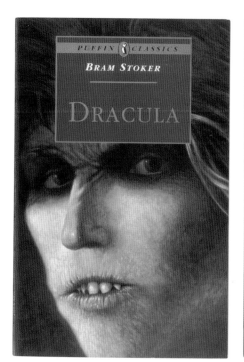

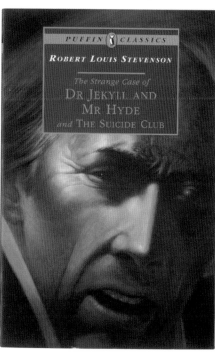

『드라큘라』, 1994.
표지 그림: 데이비드 버건

『지킬 박사와 하이드씨 /
자살 클럽』, 1997.
표지 그림: 데이비드 버건

『꼬마돼지 베이브』, 1999.
표지 그림: 마이크 테리

퍼핀 모던 클래식, 1993: 2색조 띠

'퍼핀 모던 클래식' 디자인은 이와 비슷해 보이는 '펭귄 클래식'과 '퍼핀 클래식'의 가장 최근 디자인보다 먼저 나온 것이다. 그러므로 모방을 근거로 성공을 판단한다면 성공적이라고 여길 수도 있겠다. 총서명, 저자, 제목은 모두 아래 4/9에 모아 이미지에는 확실히 구분된 영역을 주고 오직 로고만 침범한다.

　매우 실용적이고 탬플릿으로 관리하기 쉬운 디자인이지만 강렬한 색으로 강조한 글자 영역이 불필요하게 커 보인다. 총서명에 들어가는 세로줄 같은 타이포그래피 요소가 복잡해 보이고 글자 사이를 넓힌 제목은 존재감이 약하다.

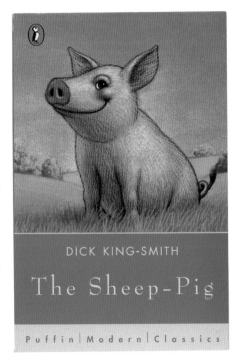

『내 친구 꼬마 거인』, 1999.
표지 그림: 쿠엔틴 블레이크

오른쪽 페이지:
『바니의 유령』, 1999.
표지 그림: 마크 프레스턴

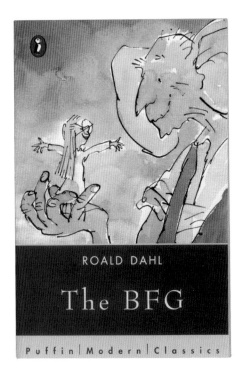

MARGARET MAHY

The Haunting

Puffin | Modern | Classic

ANNE FINE

Madame
Doubtfire

Puffin|Modern|Classics

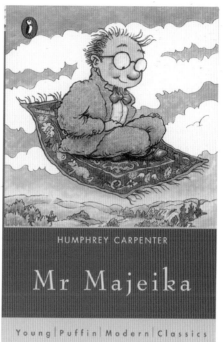

『내 친구 원시인』, 1993.
표지 그림: 딕 판 데르 마트

『미스터 마제이카』, 1999.
표지 그림: 프랭크 로저스

『샬롯의 거미줄』, 1993.
표지 그림: 가스 윌리엄스

『마루 밑 바로우어즈』, 1993.
표지 그림: 데이비드 커니

왼쪽 페이지:
『미세스 다웃파이어』, 1998.
표지 그림: 스튜어트 윌리엄스

V. 재창조

rework buildings Car Jct

좋은 디자인은 절대적으로 중요하다. 책은 보기에 좋아야 성공할 것이다. 아이들은 아주 까다로운 심사원이며 표지를 보고 책을 거부하는 첫번째 사람이다. 판형, 글자체, 광고, 그리고 당연히 표지 디자인이 우리의 성공에 중요한 역할을 한다. 우리는 책이 어떻게 보여야 하는가에 대해 상의하느라 많은 시간을 보낸다. 처음에 그 책의 판권을 확보해야 하는지 생각하는 시간만큼이나 그렇다. 나는 이 업무의 결정적이고 창조적인 부분을 사랑한다. (프란체스카 다우, 2009)

역사와 혁신, 1995 –

프란체스카 다우

펭귄 역사에서 가장 최근 기간의 특징은 얼마간은 편집부의 재변동에서, 그리고 얼마간은 회사 내의 구조 조정에서 비롯되었다. 그런 한편 인터넷의 탄생과 온라인 판매, 온라인 마케팅 등 시장의 의미 있는 변화에 따라서도 규정되었다.

2001년 편집부와 미술부가 켄싱턴 라이츠 레인에서 지금은 스트랜드 80번가로 알려진 런던 중심부의 셀 맥스 하우스로 이사했다. 그와 함께 하먼즈워스의 대지는 팔렸고 펭귄 책의 보관과 배포를 럭비 센트럴 파크에 있는 피어슨과 통합했다.

1998년 퍼핀에서는 필리파 밀른스 스미스가 리즈 애튼버러의 뒤를 이어 사장이 되었다. 두 전임자와 마찬가지로 밀른스 스미스는 케이 웨브의 유산을 계속 발전시켜 기존의 성공을 이어가고, 동시에 새로운 책과 저자를 육성하고 저자들의 브랜드 파워를 키웠다. 1995-1999년에 퍼핀은 강력하게 성장했지만 다음해에 재고 판매가 급격히 떨어졌다. 퍼핀은 2001년에 다시 신간에 집중해 출판 분야 전반에 걸친 매출 감소 추세에도 1위 자리를 되찾았다.

밀른스 스미스 시대의 중요한 성과는 2001년에 처음 방송된 CITV 애니메이션 시리즈의 끼워팔기 상품 『앤젤리나 발레리나』였다. 출판은 국제적으로 성공했고 지금까지도 아주 잘 팔린다. 픽션 목록에서는 지금은 베스트셀러가 된 '아르테미스 파울' 시리즈 첫 권을 냈던 무명의 젊은 아일랜드 작가 오언 콜퍼가 열띤 경쟁 입찰에서 퍼핀에게 돌아갔다.

1996년에 앤서니 포브스 왓슨이 펭귄의 대표직을 차지했고 리드(Reed)에서 헬렌 프레이저를 데려와 출판 운영을 맡겼다. 그녀는 새로운 팀을 꾸려 당대의 시장에서 펭귄

전성기의 흥분을 재현하는 데 착수했다. 존 매킨슨은 2001년에 펭귄 그룹의 회장이 되었고 2002년에는 CEO가 되었다. 밀른스 스미스는 2001년에 LAW(Lucas Alexander Whitley)의 사장이 되어 떠났고 프레이저가 프란체스카 다우를 퍼핀의 새로운 사장으로 고용했다. 다우는 콜린스(Collins)에서 출판 경력을 시작해 오처드 북스(Orchard Books)에 입사해서 1993년에 편집이사가 되었고, 장차 권위 있는 케이트 그리너웨이 메달을 받게 되는 로런 차일드의 책을 출판했다. 2002년에 퍼핀에 온 것은 다우의 말에 따르면 '퍼핀 책들을 보면서 자랐기에' 집으로 돌아오는 것 같은 과정이었다. 그러나 재고 매출이 떨어지고 신간은 적은 상황이라 그녀의 임무는 부서를 다시 활성화하는 것이었다. "퍼핀의 목록은 옥석이 섞여 있다. 즉 부분적으로만 좋다. 퍼핀 구간 도서의 보물은 방치되는 느낌이고 우리에게는 새로운 저자가 더 필요하다. 오늘날 가장 재능 있는 저자가 퍼핀 저자여야 한다." 다우가 업무를 시작하면서 한 말이다.

애너 빌슨

그 자리를 차지하면서부터 다우는 픽션 목록을 위한 새로운 저자를 확보해 찰리 히그슨, 캐시 캐시디, 메그 로소프, 릭 리오던, 제프 키니 같은 저자들로 현재 가장 잘 팔리는 브랜드를 구축하고, 엄청나게 성공한 로런 차일드의 '찰리와 롤라' 시리즈 (영국의 TV 프로덕션 타이거 애스펙트에서 제작하고 상도 받은 BBC 시리즈와 함께 판매된 책), 이언 와이브라우의 '해리와 공룡', 에드 베르, 얀 피엔코프스키, 진 윌리스 등으로 그림책 목록을 현대화하는 데 집중했다. 다우와 그녀의 팀은 케이 웨브의 유산을 발전시키는 동시에 퍼핀의 인지도와 판매에 매우 핵심적인 명저자들(『배고픈 애벌레』의 에릭 칼, 『눈사람 아저씨』의 레이먼드 브리그스, 『털보 매클러리』의 린리 도드, 재닛과 앨런 아러그)의 저작과 같은 그림책 고전들을 관리하는 일에도 관심을 기울였다. '퍼핀 클래식'과 '퍼핀 모던 클래식'은 모두 복간되었고 로알드 달의 책들은 새로운 브랜딩과 강력한 마케팅으로 목록을 계속 탄탄하게 뒷받침했다. 다우가 온 뒤로 퍼핀의 판매는 시장 점유율과 인지도에 걸맞게 상당히 증가했다. 퍼핀은 이제 다시 많은 저자와 에이전트가 의지하는 출판사가 되었고, 다시 시장에서 중요한 도서 목록을 갖춘 출판사가 되었다.

좋은 디자인이 중요하다는 믿음은 다우의 출판 철학에서 확고한 위치를 차지하고 있다. 다우는 2002년에 들어와 애너 빌슨을 퍼핀의 아트 디렉터로 고용했고 빌슨은 퍼핀 도서에 디자인 정체성을 부여하는 데 핵심적인 역할을 했다. 빌슨은 말한다. "아이들은 점점 더 많은 시각적 이미지의 포격을 받고 있다. 이것은 아동서 출판에서

브랜드로서의 저자가 대두하는 현상과 관련해 각 저자를 위한 브랜드 스타일을 창조하는 데 더욱 주력해야 한다는 뜻이다. 스타일은 곧바로 알아볼 수 있어야 하고 적절한 독자에게 다가가 그들을 매료시켜야 하지만 한편으로 활기를 유지하고 경쟁에서 앞서도록 정기적으로 새롭게 바꿀 필요도 있다. 내일을 창조하려면 우리가 가진 것을 기반으로 하되 경계를 부수어야 한다."

퍼핀은 어린 소비자들을 상대하는 데 중요한 것이 마케팅이며 좋은 디자인이 여기에 큰 역할을 한다고 믿는다. 퍼핀은 표지보다 책을 팔게 해주는 효과적인 도구는 없고, 또 나쁜 표지만큼 책을 덜 팔리게 하는 요인이 없다는 것을 잘 알고 있었다. 디자인은 사업의 모든 부분을 연결한다. 퍼핀의 마케팅 자료는 웹사이트건 카탈로그건 블로그건 엽서나 책갈피 같은 인쇄물이건 모두 책과 관련된다. 케이 웨브의 놀라운 유산은 이런 모습으로 살아 있다. 그녀는 책과 마케팅을 가장 잘 연결하는 디자인의 강력한 가치를 이해했다. 인터넷 시대와 디지털 도서의 탄생과 함께 이제 퍼핀은 새로운 디지털 시대를 위한 디자인 혁신을 멈추지 않고, 동시에 거부할 수 없는 종이 책을 만드는 상황에 처해 있다.

웨브가 편집장으로 일한 이래 퍼핀과 독자의 유대 관계는 결정적인 성공 요인으로 여겨졌다. 퍼핀 클럽과 회지 《퍼핀 포스트》(1982년 폐간)는 그 핵심 요소였다. 그리고 지금은 각 퍼핀 마케팅 캠페인의 중심부에 독자를 넣어 퍼핀 저자와 팬 사이에 관계를 쌓는 것을 중요한 전략으로 삼고 있다. 2008년에 퍼핀 클럽은 퍼핀의 지원 아래 '북 피플'로 재개되었다. 회원들은 재간된 《퍼핀 포스트》를 격월간으로 받았고 각 호에 실린 무료 도서를 선택할 수 있었다. 웨브의 모델에 따라 평생 독자를 만들자는 목표가 반영된 것이었다. 북 피플은 퍼핀과 학교의 직접 통로인 퍼핀 북 클럽의 운영 또한 이어받았다. 퍼핀 북 클럽에서 매 학기 수백만의 어린이가 퍼핀 책과 퍼핀 브랜드와 소통할 수 있다.

퍼핀은 미래를 확신한다. 다우는 "펭귄과 퍼핀은 혁신하고 선도하는 기업이다. 우리의 역사를 보면 그것을 알 수 있다. 창의성과 혁신이 사업의 바로 중심에 남아 있는 한 퍼핀은 계속 흥미를 일깨우고 번창할 것이다"라고 말한다.

퍼핀이 70년 동안 지키려 애쓴 비결은 그들이 판매하는 대상 구매자에게 도달하는 방법을 알고 가장 매력적인 방식으로 표현된 최고의 아동 문학을 제공하는 것이다.

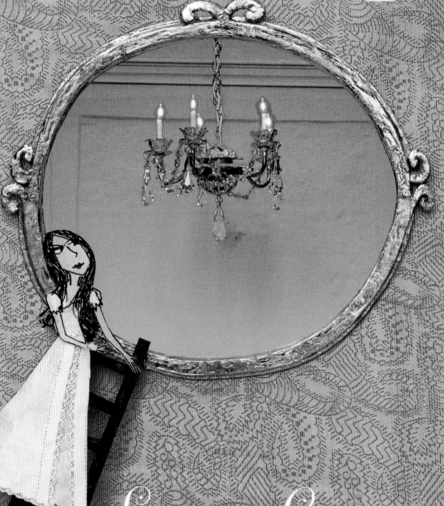

The Princess and the Pea

LAUREN CHILD

CAPTURED BY POLLY BORLAND

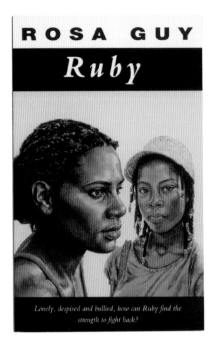

『루비』, 1995.
표지 그림: 캐롤라인 버치

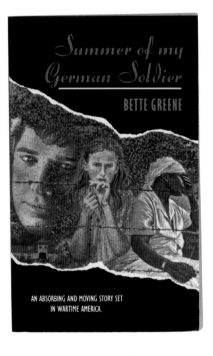

『독일 포로와 소녀』, 1994.
표지 그림: 찰스 릴리

다양성을 통한 정체성

펭귄처럼 '퍼핀 이야기책'은 기존 작품을
문고판으로 출판하는 임프린트로 시작했다.
임프린트의 성공 열쇠는 출판 도서 목록을
높은 품질로 유지하고 목록에서 기존 저자와
새로운 저자가 균형을 이루며 유아부터
청소년까지 폭넓은 독자에게 호소하는 책을
확보하는 것이다. 이 책들의 표지 디자인에
대한 접근은 아홉번째 책부터 다양해져
(68쪽 참조) 그 실천이 계속 이어졌다.

여기 실린 표지는 이 장에서 논평하는
기간의 초기에 해당하는데, 마케팅에 대한
확신이 없는 상태를 반영하는 듯 보인다.
그다음의 표지들에서는 개선된 모습을 볼 수
있다. 타이포그래피와 이미지가 여유로워
보이고 지나친 과장은 필요 없다는 자신감이
드러난다.

『라이온 보이』(196쪽 참조)는 당대의 모든
출판 분야에 걸쳐 존재하는, 텍스트와
이미지에 동등한 무게를 두는 방식을
보여준다. 실제로 표지에 두 디자인이
결합되었다. 하나는 'O'를 사자의 얼굴로
활용한 레터링이고 다른 하나는 달려드는
사자들의 그림이다. 보다시피 어느 쪽도
확실하게 표지를 차지하지 못했다.

몇몇 책은 여러 가지 퍼핀판으로
나왔다. 『꼬마돼지 베이브』는 가격과 표지
디자인이 다른(일러스트레이션은 같지만) '모던
클래식'으로도 존재한다.

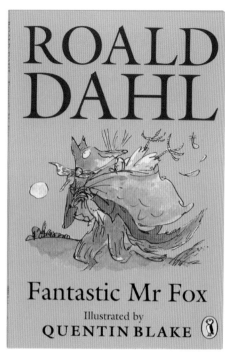

『방어벽을 넘어』, 1995.
표지 그림: 리처드 아이비

『멋진 여우씨』, 1996.
표지 그림: 쿠엔틴 블레이크

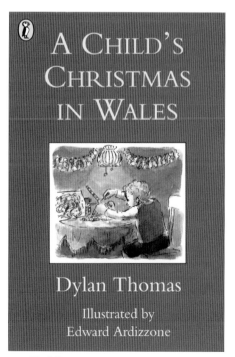

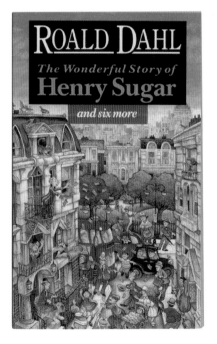

『웨일스 아이들의 크리스마스』, 1996.
표지 그림: 에드워드 아디존

『기상천외한 헨리 슈거 이야기』, 1995.
표지 그림: 빌 벨

다음 페이지:
『라이온 보이』, 2003.
표지 그림: 프레트 판 데일런

『피부 외』, 2001.
표지 그림: 빌 그레고리

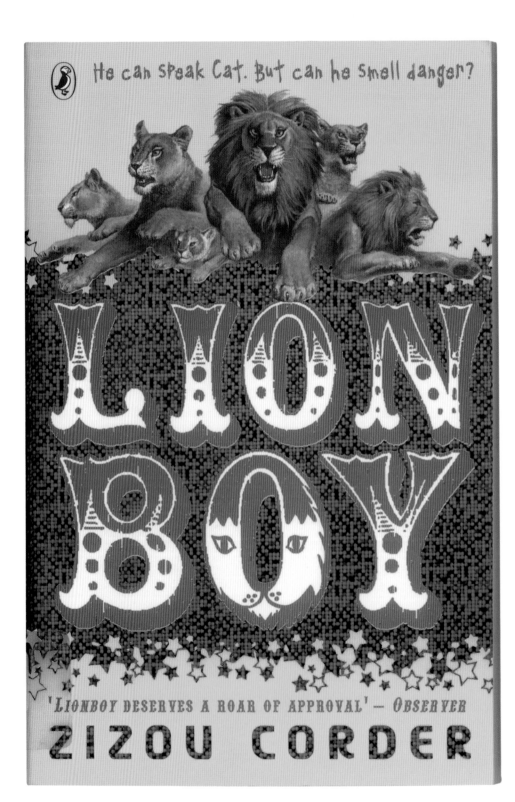

He can speak Cat. But can he smell danger?

LION BOY

'LIONBOY DESERVES A ROAR OF APPROVAL' — Observer

ZIZOU CORDER

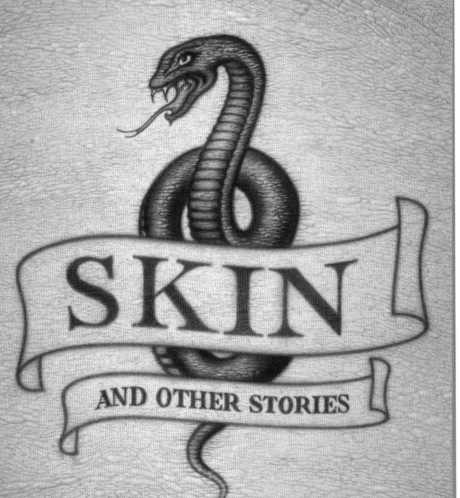

ROALD DAHL

SKIN

AND OTHER STORIES

『마지막 황금광들』, 1998.
표지 그림: 헨리 호스

『별난 고양이』, 2003.
표지 그림: 피터 베일리

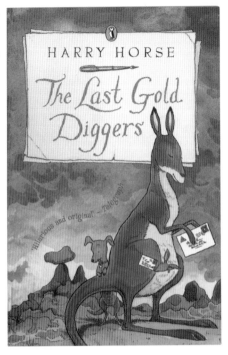

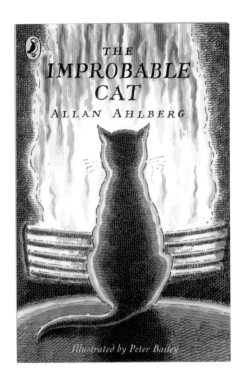

『오빠의 유령』, 2001.
표지 그림: 질 타일러

『버글러 빌의 소년 시절』, 2007.
표지 그림: 제시카 앨버그
표지 사진: 게티 이미지스

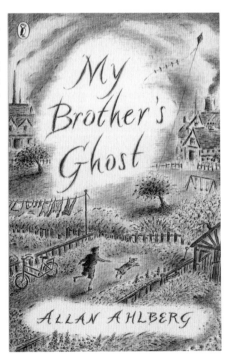

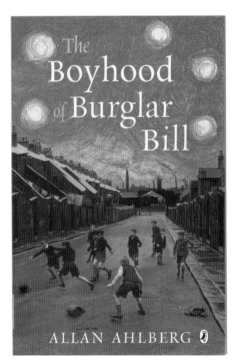

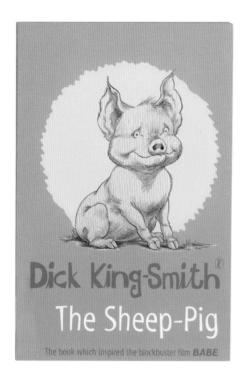

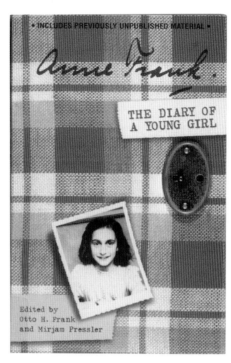

『꼬마돼지 베이브』, 2003.
표지 그림: 크리스 리들

『안네의 일기』, 2002.
표지 사진: ⓒ 안네 프랑크 바젤 기금
표지 배경과 서명: ⓒ AFF/AFS,
암스테르담

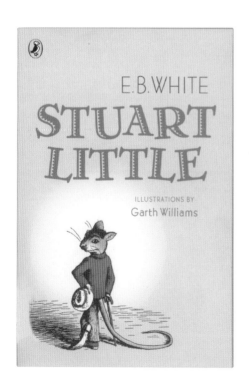

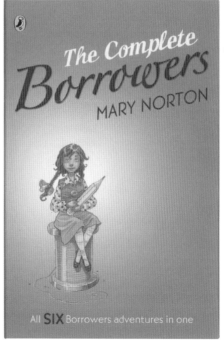

『스튜어트 리틀』, 2007.
표지 그림: 가스 윌리엄스

『마루 밑 바로우어즈 완전판』, 2007.
표지 그림: 애덤 스토어

PUFFIN CLASSICS

JUST SO STORIES

RUDYARD KIPLING

퍼핀 클래식, 2003

'퍼핀 클래식'은 2003년에 새롭게 단장했다.
근본적 정비라기에는 미약한 수준이었고
이전 디자인에서 사용한 그림을 그대로
유지했다(182-183쪽 참조). 그래서 연결되는
느낌을 주었고 지나친 추가 비용을 피할 수
있었지만, 새 디자인에 맞춰 트리밍을 하다
보니 상당수 그림의 효과가 손상되었다.

　이번 리디자인에서 타이포그래피는
라벨에서 해방되었고 트라얀(Trajan)체를
사용했다. 로마 비석 글자를 바탕으로 한
이 폰트는 지금은 고대의 뿌리에서 벗어나
아주 널리 활용되는데 영국의 출판사에서는
전쟁, 역사, 진지한 픽션, 고전 같은 주제에
주로 사용된다.

『기찻길의 아이들』, 2003.
표지 그림: 지노 다실

『톰 소여의 모험』, 2003.
표지 그림: 개빈 던

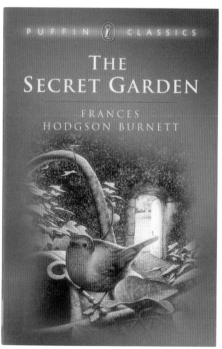

『비밀의 화원』, 2003.
표지 그림: 안젤로 리날디

왼쪽 페이지:
『왜?라고 묻는 딸을 위해 쓴 키플링의
바로 그 이야기들』, 2004.
표지 그림: 샐리 테일러

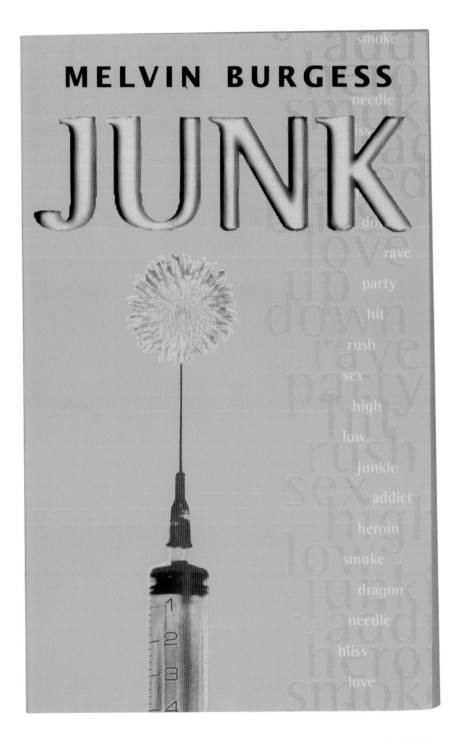

『정크』, 2003.
표지 그림: 로버트 하딩

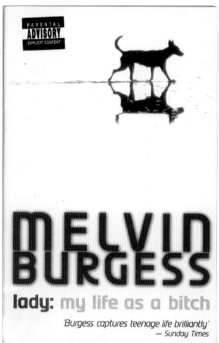

청소년 픽션

다른 출판사들처럼 퍼핀도 시장을 주의 깊게 지켜보고 그 책들이 독자층에게 어떻게 받아들여지는지 확인한다. 이전 세대는 거의 이해할 수 없을 만큼 텔레비전과 인터넷을 통한 시각적 자극에 노출되는 오늘날의 어린이들은 그 어느 때보다 취향이 분분하다. 이는 퍼핀의 최근 청소년 픽션 표지에 그대로 반영된다. 사실상 주제와 외양 면에서 성인 책과 거의 구분이 안 된다. 136-143쪽에 실린 1960 년대 '피콕'의 조심스럽게 걸러낸 모습에서 변화를 느낄 수 있다.

하지만 청소년 픽션을 출판하는 아동서 임프린트는 인식과 편견이라는 문제를 안고 있다. 여기 실린 표지는 독자층을 오도하거나 잃을 경우를 대비해 앞표지에 퍼핀 로고를 생략했다.

『레이디: 개 같은 내 인생』, 2003.
표지 디자인: 닉 스턴

『세라의 얼굴』, 2008.
표지 디자인: 톰 샌더슨

다음 페이지:
『존재』, 2007.
표지 디자인: 톰 샌더슨

『검정 토끼 여름』, 2008.
표지 디자인: 톰 샌더슨

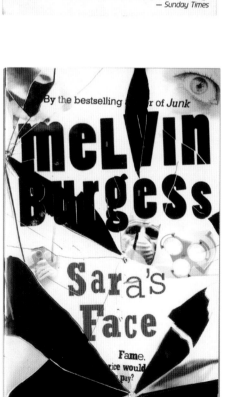

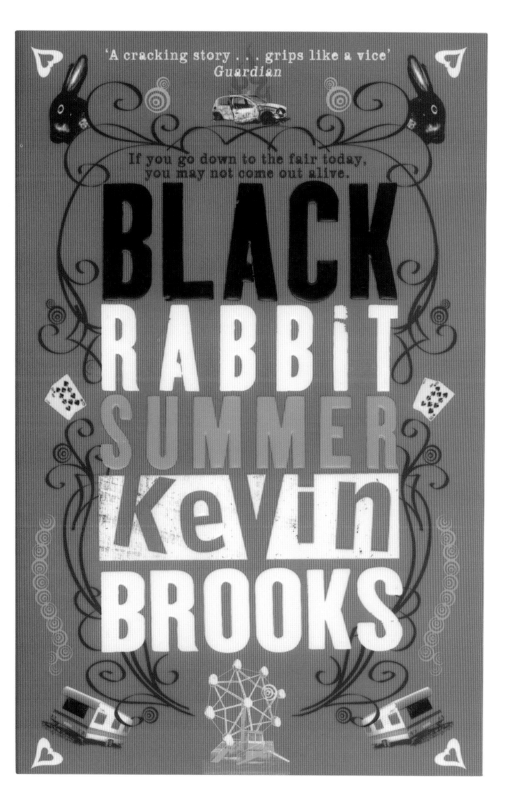

'A cracking story . . . grips like a vice'
Guardian

If you go down to the fair today,
you may not come out alive.

BLACK
RABBiT
SUMMER
Kevin
BROOKS

되살아난 그림책

이제는 '픽처 퍼핀'이라고 표시하지 않지만
그림책은 여전히 퍼핀의 가장 중심에 있다.
많은 책이 어린 독자층을 노려 아이들에게
책의 즐거움을 소개하려 한다.

현재 목록은 기존 책과 새로 의뢰한
책으로 이루어진다. 다음 페이지에 실린
책들 가운데 로런 차일드와 에드 베르는
상대적으로 신참자이지만 얀 피엔코프스키,
린리 도드, 캐서린 홀라버드의 책들은
이제 오랫동안 퍼핀의 일부가 되었다.
『앤젤리나 발레리나』의 일러스트레이터 헬렌
크레이그의 전통적인 그림 스타일에서
코엔프스키, 차일드, 베르가 사용하는
신구 방법의 결합에 이르기까지 모두 모여
어린이 책 일러스트레이션에 대한 다양한

퍼핀 북디자인

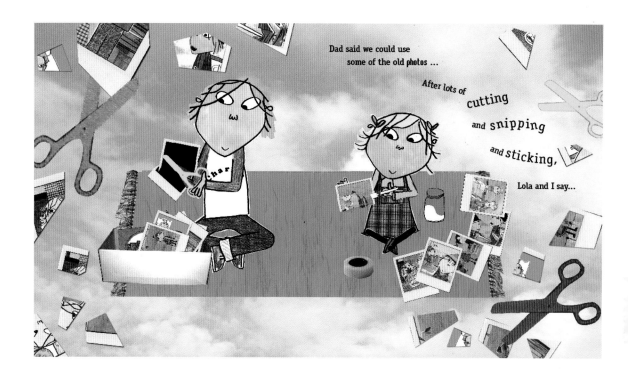

접근을 보여준다.

 피엔코프스키의 최신작은 그의 실루엣 기법(114-115쪽 참조)을 활용한다. 하드커버 표지의 귀중본으로 나왔는데 복잡한 레이저컷을 시용해 실루엣 아이디어를 더욱 파고들었다.

 차일드는 특히 '찰리와 롤라' 책과 콜라주 사진, 회화, 드로잉으로 경이적인 성공을 거두었다. 원래 책으로 나온 다음 차일드와 타이거 애스펙트에서 애니메이션으로 개발해 2005년 BBC에서 처음 방영되었다. 애니메이션 시리즈에는 차일드의 원화에 엄밀히 근거해 그린 캐릭터가 나오며 그 성공은 거꾸로 애니메이션 시리즈와 각본을 바탕으로 한 책들을 낳았다.

 『앤젤리나 발레리나』는 텔레비전 노출로 이익을 얻은 또다른 캐릭터이다. 그리고 린리 도드의 『털보 매클러리』와 마찬가지로 피핀과 다닌간 함께했다. 다른 오래된 책들처럼 이 둘은 이따금 살짝 표지를 '몸단장'하며 인기를 유지한다.

 에드 베르의 책은 비평가들에게 호평을 받았다. 언뜻 보기에는 피엔코프스키의 '메그와 모그' 책들처럼 단순한 그래픽 같지만 캐릭터와 서사 자체가 아주 신랄하고 디지털 포토몽타주 배경을 사용해 그림을 보강했다.

『찰리와 롤라 하나 둘 셋 치즈』, 2007.
그림: 로런 차일드/타이거 애스펙트 프로덕션(내지 펼침쪽)

왼쪽 페이지:
『있잖아 그건 내 책이야』, 2005.
그림: 로런 차일드/타이거 애스펙트 프로덕션

『찰리와 롤라 하나 둘 셋 치즈』, 2007.
그림: 로런 차일드/타이거 애스펙트 프로덕션

『찰리와 롤라 이건 내 생일 파티야』, 2007.
그림: 로런 차일드/타이거 애스펙트 프로덕션

JAN PIEŃKOWSKI

THE FAIRY TALES

TRANSLATED BY
DAVID WALSER

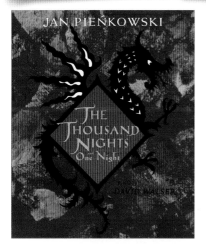

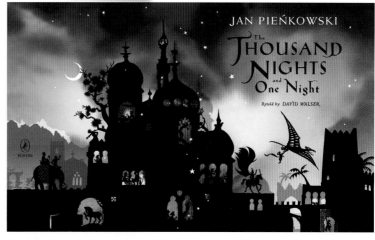

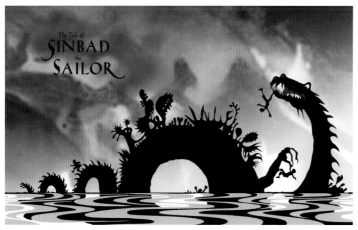

왼쪽 페이지:
『페어리 테일』, 2005.
그림: 얀 피엔코프스키

『호두까기 인형』, 2008.
그림: 얀 피엔코프스키
(표지와 내지 펼침쪽)

『아라비안 나이트』, 2007.
그림: 얀 피엔코프스키
(표지와 내지 펼침쪽)

『앤젤리나 발레리나』, 2007.
그림: 헬렌 크레이그

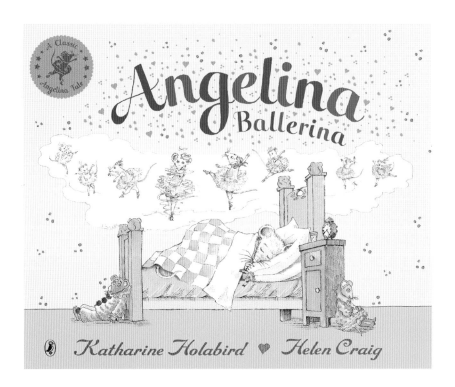

『도널드슨네 가게의 털보 매클러리』,
2006.
그림: 린리 도드

오른쪽 페이지:
『내 친구 덩치』, 2008.
그림: 에드 베르

『도망』, 2007.
그림: 에드 베르

『병아리』, 2009.
그림: 에드 베르

『바나나!』, 2007.
그림: 에드 베르

퍼핀 북디자인

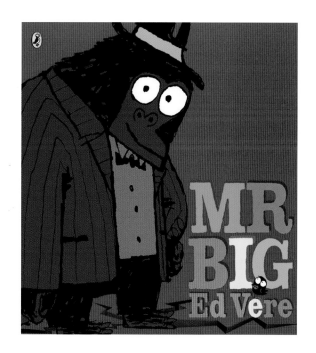

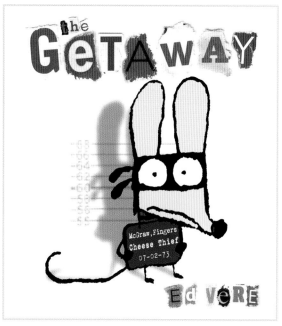

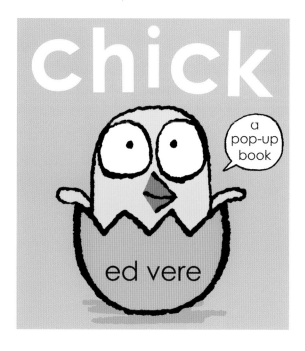

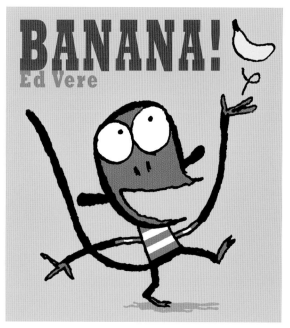

『고맙습니다 톰 아저씨』, 2003.
표지 그림: 안젤로 리날디

퍼핀 모던 클래식, 2003

2003년 '모던 클래식'의 디자인은 세련미와
자신감이 뚜렷하다. 타이포그래피 처리가
퍼핀 책 가운데 가장 최소화되었다.
총서명과 저자는 글자 사이를 넓힌 OCR B
대문자이고 책 제목 자체는 다른 폰트로
미세한 장식을 했다. 이 모든 요소를 가까이
모아 오른쪽 상단에 퍼핀 로고와 함께
배치해 이미지에 공간을 최대로 내주었다.

『마루 밑 바로우어즈』, 『내 친구 원시인』,
『샬롯의 거미줄』 등 기존 표지 도판이 이미
여러 세대에 걸쳐 독자에게 사랑을 받는
몇몇 책은 재사용되었다. 이것은 때때로
그 작품이 원래 퍼핀의 출판 계약 조건에
있었거나 미술부와 편집자가 그림의 탁월한
매력이 계속 유지된다고 느꼈기 때문이기도
하다. 101, 111쪽과 비교하면 『샬롯의
거미줄』과 『내 친구 원시인』에서 더 극적인
효과를 위해 이미지를 꽉 차게 다시
트리밍한 것을 볼 수 있다. 다른 표지들에는
작품을 새로 의뢰했다.

『마루 밑 바로우어즈』, 1993.
표지 그림: 다이애나 스탠리

『내 친구 원시인』, 2003.
표지 그림: 에드워드 아디존

『샬롯의 거미줄』, 2003.
표지 그림: 가스 윌리엄스

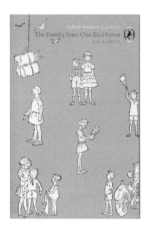 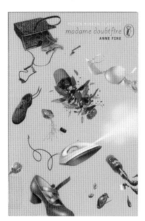

『골목길 아이들』, 2004.
표지 그림: 이브 가넷

『미세스 다웃파이어』, 2003.
표지 그림: 밥 리

『여왕과 함께 2주일을』, 2003.
표지 그림: 모라 밀먼

『스미스』, 2004.
표지 그림: 데이비드 프랭클랜드

『튤립 감촉』, 2006.
표지 그림: 리 기번스

『첫 죽음 이후』, 2006.
표지 사진: 게티 이미지스

V. 재창조

퍼핀 클래식, 2008

200-201쪽에서 지적한 바대로 2003년 '클래식' 리디자인은 퍼핀이 완전한 탈바꿈을 준비하기 위한 시간을 버는 가벼운 단장이었다. 2003년에 '펭귄 클래식'의 재발매(『펭귄 북디자인』 234-235쪽 참조)와 함께 아주 새로운 표지를 퍼핀 미국 디자인 팀과 공동으로 제작했고 양쪽 시장에 맞도록 긴밀히 협력해 다듬고 마무리했다.

그 디자인은 성인 '클래식'과 강한 가족적 유사성이 있다. 하단에 저자와 제목을 넣는 면, 총서명과 로고를 넣는 좁은 흰색 줄, 확실히 정해진 일러스트레이션 구획 등이다. 그러나 중요한 차이점도 있다. 총서명과 머리말 필자명은 제외하고 각 제목의 타이포그래피를 주제에 맞춰 달리한다. 그리고 '펭귄 클래식'은 1963년에 처음 정해진 검은색을 아직도 고수하지만 퍼핀은 아동 문학에 걸맞게 역시 책마다 색을 달리해서 다채롭다.

일러스트레이션은 전반적으로 이야기의 일부를 전하기보다 독특한 캐릭터를 내세워 흑백에 별색을 넣은 강한 이미지가 실린다. 여러 일러스트레이터를 기용하지만 이 제한된 배색이 연속성을 지켜준다. 책등 상단에 작은 크기로 잘라넣은 일러스트레이션은 1993년에 처음 도입되어 2003년까지 이어졌는데 책장에서 총서를 눈에 띄게 해주는 부분이다. 재발매는 규모가 크고 경쟁이 매우 심한 미국의 어린이 고전 시장에서 대단한 성공을 거두었다.

퍼핀 북디자인

LOUISA MAY ALCOTT — *Little Women*

JACK LONDON — White Fang

KENNETH GRAHAME — *The Wind in the Willows*

MARK TWAIN — The Adventures of Tom Sawyer

L. M. MONTGOMERY — *Anne of Green Gables*

RUDYARD KIPLING — Just So Stories

CHARLES DICKENS — *Oliver Twist*

PUFFIN CLASSICS

『유괴되어』, 2009.
표지 그림: 로스 콜린스

『하이디』, 2009.
표지 그림: 조 버거

『두 도시 이야기』, 2009.
표지 그림: 빌 샌더슨

『행복한 왕자 외』, 2009.
표지 그림: 이언 빌베이

퍼핀 북디자인

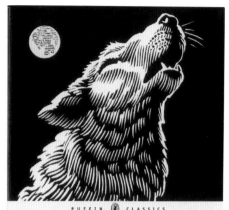

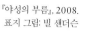

『야성의 부름』, 2008.
표지 그림: 빌 샌더슨

『오즈의 마법사』, 2008.
표지 그림: 템 도런

『빨간 머리 앤』, 2008.
표지 그림: 로런 차일드

『작은 아씨들』, 2008.
표지 그림: 가즈코 노메

『비밀의 책: 엔디미온 스프링』, 2006.
표지 그림: 빌 샌더슨

오늘의 픽션

현대 펭귄 픽션과 마찬가지로 퍼핀 픽션은
표지마다 되도록 직접 대상 독자의 흥미를
끌고 내용을 반영하도록 디자인되어
브랜딩과 로고의 제약에서 완벽히 자유로운
것이 특징이다. 이러한 접근이 펭귄 책에
수용되기까지는 거의 30년이 걸렸지만 퍼핀
역사에서는 아주 일찍부터 당연한 일이었다.

여기에 실린 표지 모음에서 보이는 공통
주제가 있다면 타이포그래피나 레터링이
중심 역할을 하고 일러스트레이션은
분위기를 돋우는 데 쓰이거나 배경의
형태를 취한다는 것이다.

퍼핀 북디자인

MORRIS GLEITZMAN

Everybody
deserves
to have
something good in their life.

At least
Once.

THE GOSPEL
ACCORDING
TO LARRY

If you haven't heard of Larry,
you HAVE to read this book...

AS TOLD TO JANET TASHJIAN

Then

MORRIS GLEITZMAN

A little hope goes a long way.

GUANTANAMO
BOY

ANNA PERERA

『나쁜 아기 고양이』, 2006.
표지 그림: 스탠리 차우

『유리 악마』, 2010.
표지 디자인: 톰 샌더슨

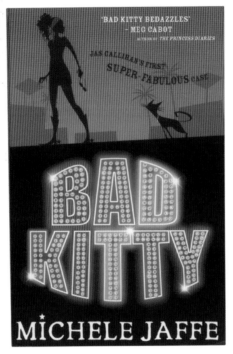

『코요테가 집 안에』, 2005.
표지 그림: 로런 차일드

『루비 레드』, 2007.
표지 그림: 앨리스 스티븐슨

오른쪽 페이지:
『화려』, 2008.
표지 디자인: 안드레아 C. 우바와
애너 빌슨

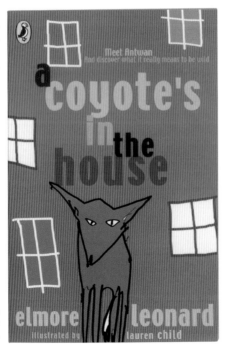

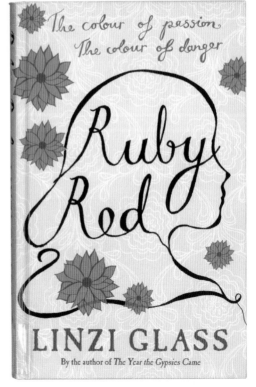

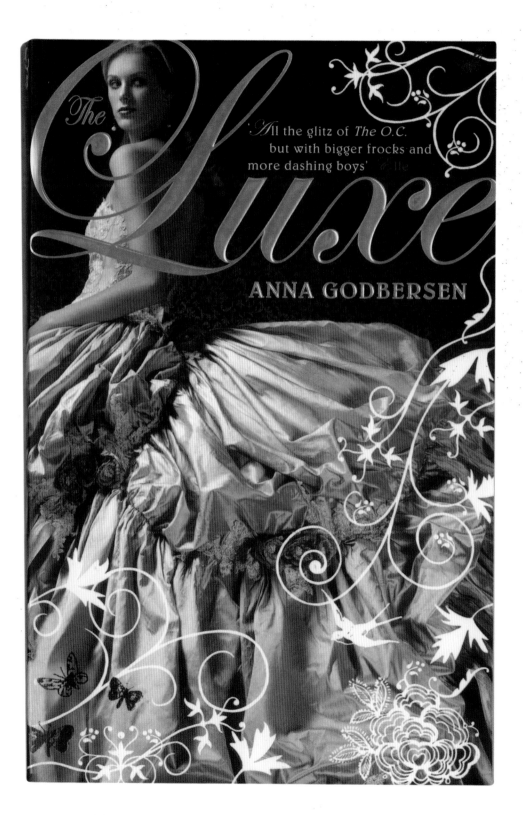

'All the glitz of *The O.C.*
but with bigger frocks and
more dashing boys' *Elle*

The *Luxe*

ANNA GODBERSEN

『슬램』, 2007.
표지 디자인: 스튜디오 아웃풋
(오른쪽은 재킷 전체)

『적』, 2009.
표지 디자인: 톰 샌더슨

『킹 도크』, 2007.
표지 디자인: 톰 샌더슨

『타임라이더스』, 2010
표지 디자인: 제임스 프레이저
사진: 닐 스펜서

『스퍼드』, 2008.
표지 디자인: 톰 샌더슨

『찰리와 거대한 유리 엘리베이터』,
2001.
표지 그림: 쿠엔틴 블레이크

저자 브랜드 I

수집벽을 조장하는 듯한 방식으로
한 저자의 작품이나 관련된 책을 특별
세트로 묶어내는 아이디어는 오래된 것이다.
초기 퍼핀 목록 중에서는 시각적으로
연계된 '위즐 거미지'(72-73쪽 참조) 책들이나
C. S. 루이스의 '나니아 이야기'에서 그 예를
볼 수 있다. 요즘은 편집, 마케팅, 디자인
부서가 긴밀히 협력해 예술 작품에 가깝게
다듬어진 결과물이 나온다.

쿠엔틴 블레이크는 로알드 달의 어린이
책의 첫 일러스트레이터는 아니지만
1976년 이래 계속 그림을 그리는 등 떼려야
뗄 수 없는 관계다. 블레이크는 1960년부터
책에 그림을 그리기 시작해 로알드 달
이외에도 조앤 에이킨, 러셀 호번, 마이클
로즌, 존 요먼과 강력한 동반자 관계를
맺었을 뿐 아니라 자신도 당당히 저자로
활동했다. 달의 책에 대한 최신
리브랜딩에서는 블레이크의 기존
일러스트레이션을 재사용했다. 필요에 따라
달의 이름을 훨씬 더 두드러지게 하고 띠에
제목을 넣어 재구성했다. 이들은 사이드바
상자가 있는 이전 디자인보다 시각적으로
균형 잡히고 서점에서 대량 진열하기에도
매우 효과적이다.

퍼핀에서 제러미 스트롱(1949-)의
첫 책은 『방공호』(1987)였다. 그의 책은
자신의 성장기에 경험한 것과 같은
익살스러움이 있다. 이는 닉 섀러트의
강렬하고 다채롭고 경제적인
일러스트레이션에 반영되었다. 228쪽에
실린 책들은 저자명의 위치를 통일해
일관적인 모습을 갖추었지만 활자를

오른쪽 페이지:
『찰리와 거대한 유리 엘리베이터』,
2007.
표지 그림: 쿠엔틴 블레이크

사용하지 않고 제목을 모두 이미지와 같은
스타일로 그려 시각적 효과를 얻었다.

다른 저자 브랜드는 이미지 스타일을
반복 사용함으로써 하나로 묶인다. '매직
키튼' 시리즈와 속편의 소프트 포커스
일러스트레이션과 소녀적인 반짝이는 글자,
『스파이독』에서 도드라진 활자 사이를 뚫고
나오는 스파이독 라라의 얼굴(229쪽 참조)
같은 것들이다.

제러미 스트롱의 책 표지를 효과적으로
만든 요소인 글자 그려넣기는 캐시
캐시디(1962-. 230-231쪽 참조)의 책에도
적용해 역시 통일성을 갖추는 데 성공했다.

퍼핀 북디자인

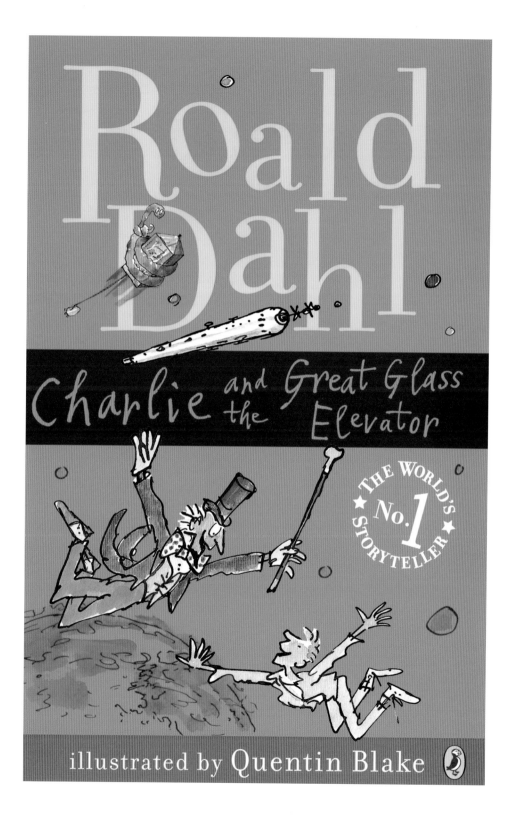

Roald Dahl

Charlie and the Great Glass Elevator

THE WORLD'S
★ No.1 ★
STORYTELLER

illustrated by Quentin Blake

『찰리와 초콜릿 공장』, 2007.
표지 그림: 쿠엔틴 블레이크

『마녀를 잡아라』, 2007.
표지 그림: 쿠엔틴 블레이크

『내 친구 꼬마 거인』, 2007.
표지 그림: 쿠엔틴 블레이크

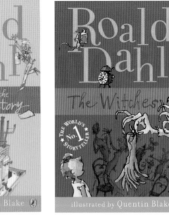
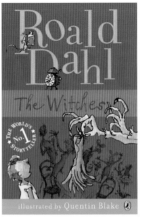

『멋진 여우씨』, 2007.
표지 그림: 쿠엔틴 블레이크

『마틸다』, 2007.
표지 그림: 쿠엔틴 블레이크

『조지, 마법의 약을 만들다』, 2007.
표지 그림: 쿠엔틴 블레이크

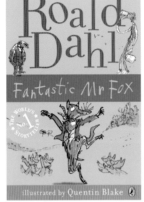

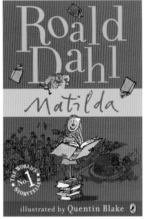

『침만 꿀꺽꿀꺽 삼키다 소시지가
되어버린 악어 이야기』, 2007.
표지 그림: 쿠엔틴 블레이크

『제임스와 슈퍼 복숭아』, 2007.
표지 그림: 쿠엔틴 블레이크

『보이』, 2007.
표지 그림: 쿠엔틴 블레이크

퍼핀 북디자인

whether there could possibly be any more astonishments left. Where were they going now? What were they going to see? And what in the world was going to happen in the next room?

'Isn't it marvellous?' said Grandpa Joe, grinning at Charlie.

Charlie nodded and smiled up at the old man.

Suddenly, Mr Wonka, who was sitting on Charlie's other side, reached down into the bottom of the boat, picked up a large mug, dipped it into the river, filled it with chocolate, and handed it to Charlie. 'Drink this,' he said. 'It'll do you good! You look starved to death!'

Then Mr Wonka filled a second mug and gave it to Grandpa Joe. 'You, too,' he said. 'You look like a skeleton! What's the matter? Hasn't there been anything to eat in your house lately?'

'Not much,' said Grandpa Joe.

Charlie put the mug to his lips, and as the rich warm creamy chocolate ran down his throat into his empty tummy, his whole body from head to toe began to tingle with pleasure, and a feeling of intense happiness spread over him.

'You like it?' asked Mr Wonka.

'Oh, it's wonderful!' Charlie said.

'The creamiest loveliest chocolate I've ever tasted!' said Grandpa Joe, smacking his lips.

'That's because it's been mixed by waterfall,' Mr Wonka told him.

The boat sped on down the river. The river was getting narrower. There was some kind of a dark tunnel ahead – a great round tunnel that looked

109

『찰리와 초콜릿 공장』.
내지 그림: 쿠엔틴 블레이크

The awful nightmare had now gripped the great brute to such an extent that he was tying his whole body into knots. 'Do not do it, Jack!' he screeched. 'I was not eating you, Jack! I is never eating human beans! I swear I has never gobbled a single human bean in all my wholesome life!'

'Liar,' said the BFG.

Just then, one of the Fleshlumpeater's flailing fists caught the still-fast-asleep Meatdripping Giant smack in the mouth. At the same time, one of his furiously thrashing legs kicked the snoring Gizzardgulping

86

Giant right in the guts. Both the injured giants woke up and leaped to their feet.

'He is swiping me right in the mouth!' yelled the Meatdripper.

'He is bungswoggling me smack in the guts!' shouted the Gizzardgulper.

The two of them rushed at the Fleshlumpeater and began pounding him with their fists and feet. The wretched Fleshlumpeater woke up with a bang. He awoke straight from one nightmare into another. He roared into battle, and in the bellowing thumping

87

『내 친구 꼬마 거인』.
내지 그림: 쿠엔틴 블레이크

『한 시간에 백마일을 달리는 개』, 2009.
표지 그림: 닉 섀러트

『크레이지 카우가 세상을 구한다』,
2007.
표지 그림: 닉 섀러트

『주의! 킬러 토마토』, 2007.
표지 그림: 닉 섀러트

『내 동생의 유명한 엉덩이』, 2007.
표지 그림: 닉 섀러트

『매직 키튼: 바닷가 미스터리』, 2007.
표지 그림: 앤드루 팔리

『스파이독』, 2005.
표지 그림: 앤드루 팔리

『매직 퍼피: 반짝이는 스케이트』,
2009.
표지 그림: 앤드루 팔리

『스파이독: 황금 성의 비밀』, 2009.
표지 그림: 앤드루 팔리

『진저 스냅』, 2008.
표지 디자인: 세라 플라벨

『에인절 케이크』, 2009.
표지 디자인: 세라 플라벨

『유목』, 2008.
표지 디자인: 세라 플라벨

『럭키 스타』, 2008.
표지 디자인: 세라 플라벨

퍼핀 북디자인

『디지』, 2008

『인디고 블루』, 2008

『스칼릿』, 2008

『아이스크림 소녀』, 2008

『럭키 스타』, 2008

『진저 스냅』, 2009

『에인절 케이크』, 2009

DIARY
of a
Wimpy Kid

a novel
in cartoons

INTERNATIONAL
BESTSELLER

Jeff Kinney

『윔피키드: 로드릭 형의 법칙』, 2009.
그림: 제프 키니

『윔피키드: 여름 방학의 법칙』, 2009.
그림: 제프 키니

『윔피키드: 학교생활의 법칙』, 2008.
그림: 제프 키니(내지 펼침쪽)

The only reason I agreed to do this at all is because I figure later on when I'm rich and famous, I'll have better things to do than answer people's stupid questions all day long. So this book is gonna come in handy.

Like I said, I'll be famous one day, but for now I'm stuck in middle school with a bunch of morons.

Let me just say for the record that I think middle school is the dumbest idea ever invented. You got kids like me who haven't hit their growth spurt yet mixed in with these gorillas who need to shave twice a day.

And then they wonder why bullying is such a big problem in middle school.

If it was up to me, grade levels would be based on height, not age. But then again, I guess that would mean kids like Chirag Gupta would still be in the first grade.

2

3

왼쪽 페이지:
『윔피키드: 학교생활의 법칙』, 2008.
그림: 제프 키니

『아르테미스 파울』, 2006.
표지 그림: 케브 워커

저자 브랜드 II

오언 콜퍼의 '아르테미스 파울'과
릭 리오던의 '퍼시 잭슨' 시리즈(236-237쪽
참조) 표지에서 이미지보다는 로고타이프로
처리하는 영웅의 이름이 중요하다.
'아르테미스 파울'은 조너선 반브룩(Jonathan
Barnbrook)의 메이슨(Mason)체에 3차원
효과를 사용하고 '퍼시 잭슨'은 코친(Cochin)
체를 낡은 것처럼 보이게 손질했다. 찰리
히그슨의 '영 본드' 시리즈(238-239쪽 참조)
역시 로고타이프를 사용해 특징적인 모습을
만들었다. 본드 영화의 조준기 십자선을
참조했지만 나이 든 독자에게는
〈선더버즈의 국제 구조〉를 연상시키는
형태가 아이덴티티를 전달한다. 히그슨의
몇몇 책은 독특하고 매우 수집 가치가 있는
금속성 라미네이팅과 형압 가공 표지의
양장본 초판이 나왔다.

　　저자 아이덴티티에 대한 더 부드러운
접근은 거의 한결같이 벰보체를 사용한
메그 로소프의 책에서 보인다(240-241쪽
참조). 여기에서 저자 이름의 폰트와 장식적
일러스트레이션은 이야기의 일부를
묘사하기보다는 분위기를 암시한다.

『아르테미스 파울과 불멸의 코드』,
2006.
표지 그림: 케브 워커

오른쪽 페이지:
『아르테미스 파울』, 2002.
표지 그림: 토니 플리트우드

234

ARTEMIS FOWL

· EOIN COLFER ·

『퍼시 잭슨과 올림포스의 신: 번개 도둑』, 2008.
표지 그림: 크리스천 맥그래스

『퍼시 잭슨과 올림포스의 신: 괴물들의 바다』, 2008.
표지 그림: 크리스천 맥그래스

『퍼시 잭슨과 올림포스의 신: 티탄의 저주』, 2008.
표지 그림: 크리스천 맥그래스

『퍼시 잭슨과 올림포스의 신: 미궁의 비밀』, 2008.
표지 그림: 크리스천 맥그래스

오른쪽 페이지:
『퍼시 잭슨과 올림포스의 신: 진정한 영웅』, 2009.
표지 그림: 스티브 스톤

퍼핀 북디자인

HALF BOY
*
HALF GOD
*
ALL HERO

PERCY JACKSON

AND THE
LAST OLYMPIAN

RICK RIORDAN

『실버핀 소년 제임스 본드』, 2005.
표지 사진: 피터 데이즐리

『블러드 피버』, 2006.
표지 사진: DK 이미지스

『더블 오어 다이』, 2007.
표지 사진: 게티 이미지스

『왕명으로』, 2008.
표지 디자인: 톰 샌더슨

오른쪽 페이지:
『허리케인 골드』, 2007.
표지 디자인: 애너 빌슨과 톰 샌더슨

퍼핀 북디자인

YOUNG BOND™

James Bond is staring death in the face.

HurricaneGold

CHARLIE HIGSON

MEG ROSOFF

How
I Live
Now

'Magical and utterly faultless'
– Mark Haddon

Shortlisted
ORANGE
AWARD
for new
writers

『만약에 말이지』, 2007.
표지 디자인: 케이티 핀치

『신부의 작별 인사』, 2009.
표지 디자인: 애너 빌슨

『만약에 말이지』, 2006.
표지 디자인: 애너 빌슨

『바다거품 오두막』, 2008.
표지 디자인: 애너 빌슨

왼쪽 페이지:

『내가 사는 이유』, 2005.
표지 디자인: 톰 샌더슨

That ❀ Summer

Sarah Dessen

Read her once and fall in love

저자 브랜드 III

시각적으로 매우 성공적인 저자 브랜드 가운데에는 세라 데센 책의 최근 표지들이 있다. 여기에서 이미지는 훨씬 더 두드러진 역할을 한다. 십대답고 소녀적이지만 세련된 표지가 아주 매력적이고 성공적이어서 데센의 다른 몇몇 책들의 출판사가 이 디자인을 흉내냈다.

오래된 퍼핀 저자 토베 얀손은 자기 책의 일러스트레이터이기도 해서(106-107쪽 참조) 저자 브랜딩이 완전히 활용되기 시작하기 전에 이미 '무민' 시리즈 책에 통일성을 주었다. 2001년 그녀의 사망 이후 퍼핀은 그녀의 긴 이야기책을 계속 출판했지만 그에 덧붙여 무민 캐릭터를 유아용 그림책과 노벨티북으로 개발할 권리도 샀다. 퍼핀의 내부 팀은 얀손이 1950년대《런던 이브닝 뉴스》에 그린 만화 시리즈에서 선 드로잉 원화를 가져와 미취학 독자를 위한『무민과 생일 버튼』같은 새로운 컬러 일러스트레이션으로 재구성했다. 이에 따라 퍼핀이『배고픈 애벌레』『스팟』『찰리와 롤라』등 다른 많은 책에서 이미 하던 식으로 관련 도서와 상품을 출시할 수 있었다.

『영원에 대한 진실』, 2007.
표지 그림: 비키 레이헤인

『자물쇠와 열쇠』, 2009.
표지 그림: 비키 레이헤인

왼쪽 페이지:
『그해 여름』, 2009.
표지 그림: 비키 레이헤인

『무민 골짜기의 겨울』2003.
표지 그림: 토베 얀손
디자인: 존 포드햄

『무민 아빠의 위업』, 2003.
표지 그림: 토베 얀손
디자인: 존 포드햄

아래:
『무민의 작은 단어 책』, 2010.
표지 그림: 토베 얀손
디자인: 골드베리 브로드

『무민의 작은 숫자 책』, 2010.
표지 그림: 토베 얀손
디자인: 골드베리 브로드

오른쪽 페이지:
『무민과 생일 버튼』, 2010.
표지 그림: 토베 얀손
디자인: 골드베리 브로드

퍼핀 북디자인

BASED ON THE ORIGINAL STORIES BY

Tove Jansson

MOOMIN
and the Birthday Button

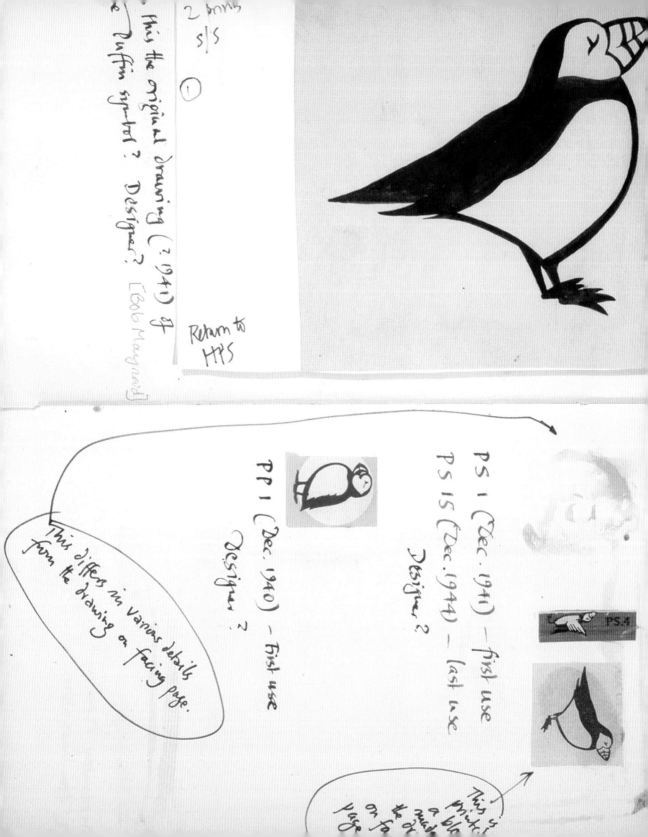

Is this the original drawing (? 1941) of
the Puffin symbol? Designer? [Bob Maynard]

2 prints
s/s

①

Return to
HPS

PS 1 (Dec. 1941) — first use
PS 15 (Dec. 1944) — last use

Designer?

PP 1 (Dec. 1940) — first use

Designer?

This differs in various details
from the drawing on facing page.

This is
printed
blo...
a mide...
the dr...
on fa...
page

PS.4

1. 퍼핀, 1940

2. 퍼핀, 1941

3. 퍼핀, 1941

4. 퍼핀, 1948

5. 포퍼스, 1948

6. 퍼핀, 1959

7. 피콕, 1963

8. 퍼핀, 1968

9. 실용 퍼핀, 1978

10. 퍼핀, 2003

11. 퍼핀 생일 로고, 2010

PRACTICAL PUFFIN

70

HAPPY
Birthday
imagination

왼쪽 페이지와 6쪽:
모든 펭귄 임프린트 로고의
역사와 변천을 보여주는
한스 슈몰러의 공책

『퍼핀 북디자인』표지 촬영, 런던
스트랜드 80번가, 2009년 11월.
도움: 애너 빌슨, 페니 댄, 해나 플린,
이오건 린치, 알렉스 매실레인,
데이지 마운트.
재킷 콘셉트: 톰 샌더슨

참고 문헌과 자료들

펭귄 북스의 역사와 발전에 관한 가장
포괄적인 참고 문헌 목록은 다음 책을 참조.

Graham, T., *Penguin in Print:
A Bibliography*, London: Penguin
Collectors Society, 2003

책과 잡지 기사

펭귄수집가협회《뉴스레터》와
《펭귄 콜렉터》의 여러 호를 참고했지만
가장 중요한 목록은 다음과 같다.

Artmonsky, R., *Art for Everyone:
Contemporary Lithographs Ltd*,
Artmonsky Arts, 2007
Backemeyer, S. (ed.), *Picture This:
The Artist as Illustrator*, London:
Central Saint Martins College of Art
& Design in association with
Herbert Press, 2005
Carrington, N., 'A Century of Puffins',
Penrose Annual, Volume 51, 1957,
pp. 62–5
—, 'The Birth of Puffin Picture Books',
Penguin Collectors Society
Newsletter, 13, 1979, pp. 62–4
—, in Bawden, E., *Life in an English
Village*, Harmondsworth: King
Penguin, 1949
Edwards, R., *A Penguin Collector's
Companion*, London: Penguin
Collectors Society (revised edition),
1997 (revised as Yates, M., *A
Penguin Companion*, London:
Penguin Collectors Society, 2006)
— (ed.), *Happy Birthday Puffin*,
London: Penguin Collectors Society
(Miscellany 6), 1991

Gritten, S., *The Story of Puffin Books*,
Harmondsworth: Puffin, 1991
Hare, S., *Allen Lane and the Penguin
Editors*, Harmondsworth: Penguin,
1995
—, 'The History of the Drowning
Porpoises', *The Penguin Collector*
64, June 2005, pp. 36–40
—, 'The Life History of Life Histories',
in Chadwick, P., *Life Histories*
(Puffin Picture Book 116), London:
Penguin Collectors Society,
1995
— (ed.), *Penguin by Illustrators*,
London: Penguin Collectors Society,
2009
Holman, V., *Print for Victory: Book
Publishing in England 1939–45*,
London: British Library Publishing,
2008
Horne, A., *The Dictionary of 20th
Century British Book Illustrators*,
Woodbridge: Antique Collectors'
Club, 1994.
Hunt, P. (ed.), *Children's Literature: An
Illustrated History*, Oxford: Oxford
University Press, 1995
Lewis, J., *Penguin Special: The Life
and Times of Allen Lane*,
Harmondsworth: Penguin Viking,
2005
McPhee, H., *Other People's Words:
The Rise and Fall of an Accidental
Publisher*, Sydney: Picador, 1973
Powers, A., *Children's Book Covers:
Great Book Jacket and Cover
Design*, London: Mitchell Beazley,
2003
Reynolds, K., & Tucker, N. (eds.),
*Children's Book Publishing in
Britain since 1945*, Aldershot:
Ashgate, 1998

Rogerson, I., *Noel Carrington and his Puffin Picture Books* (exhibition catalogue), Manchester: Manchester Polytechnic Library, 1992

Smith, G., 'Autolithographic Progress and Plastic Film', *Penrose Annual*, Volume 43, 1949, pp. 71–3

Smith, G., *Colour and Autolithography in the 20th Century* (exhibition catalogue), Manchester: Manchester Metropolitan University (Special Collections), 2006

Somper, J., *The Story of Puffin*, Harmondsworth: Puffin, 2001

Williams, R. (ed.), *Puffin Picture Books and Others, British Paperback Checklist*, Volume 19, Scunthorpe: Dragonby Press, 1996

웹사이트

www.puffinbooks.com
모든 책에 관한 정보, 배경 정보, 저자 인터뷰 등이 담긴 회사 홈페이지

www.puffinclubarchive.blogspot.com
1967년에 만들어진 원조 퍼핀 클럽에 대한 팬사이트.

www.puffinpost.co.uk
원조 퍼핀 클럽의 가장 시각적인 측면이었던 회지의 온라인 후속판. 2009년에 북 피플에서 출범.

www.penguin.co.uk
펭귄 북스의 홈페이지. 성인 도서에 주력하지만 다른 부문도 링크되어 있다.

www.pearson.com
피어슨 에듀케이션, 파이낸셜 타임스 그룹, 펭귄 그룹을 보유한 모기업의 홈페이지

www.sevenstories.org.uk
뉴캐슬어폰타인에 위치한 세븐스토리스. 아동 도서 센터의 소장품 가운데 케이 웨브의 아카이브와 장서가 있다.

www.penguincollectorssociety.org
1974년에 설립되어 현재 회원 수 500명이 넘는 교육적 자선 단체로 펭귄 북스와 펭귄에 관련된 자료를 유지하고 보존하는 데 도움을 주고 그 자료를 현재와 장래의 연구에 이용할 수 있도록 준비하는 것을 목표로 한다.

아카이브

www.bristol.ac.uk/is/library/collections/specialcollections/archives/penguin
펭귄 아카이브는 펭귄 북스 주식회사가 설립된 1935년부터 1980년대까지의 기록과 오늘에 이르기까지의 지속적인 누적물을 담고 있다. 온라인 카탈로그를 만들기 위한 4개년 AHRC 기금 프로젝트가 2008년에 시작되었다.

찾아보기

목록이 지나치게 길어지지 않도록 책은 본문에 언급되거나 표지 디자인이 실린 경우에만 찾아보기에 저자 이름 아래로 넣었다. 이탤릭 숫자는 도판이 실린 쪽을 가리킨다.

퍼핀 북디자인